정 직 한 페 루 미 술 을 찾 아 서

태양의 나라,
땅의 사람들

이 도서의 국립중앙도서관 출판시도서목록(CIP)은 e-CIP 홈페이지(http://www.nl.go.kr/cip.php)에서
이용하실 수 있습니다.(CIP제어번호: CIP2007001296)

태양의 나라, 땅의 사람들

유화열 지음

아트북스

페루미술을 찾아서

●●

나에게 페루미술은 기하학 무늬의 털모자로 기억되었다. 그러나 아주 오
랫동안, 그 상태에서 멈춰 있었다. 더 알고 싶은 마음은 있었지만, 페루미
술을 떠먹여주는 사람은 없었다. 2003년 학술진흥재단에서 지원을 받아
라틴아메리카 원주민예술에 대해 연구하면서부터, 페루미술 속으로 들어
가는 문이 열렸다. 페루는 잉카의 석조 건축물, 마추픽추, 나스카의 지상
회화로 명성이 자자했지만 페루의 미술에 관해 국내에서 구할 수 있는 자
료는 그것이 전부였다. 빈약한 정보를 보며 오히려 그들의 신에 대해, 예
술에 대해 좀더 알고 싶어졌다.

어찌하여 초상형 토우를 그토록 성실하게 묘사했는지, 미라의 몸을
감싼 천에 수놓인 문양은 무엇을 의미하는지, 섹스 장면을 기록하듯이 재
현한 이유는 무엇인지, 가톨릭 성자상의 안쪽에 숨은 진정한 모습은 무엇
인지, 잉카는 왜 문자보다 기하학 문양을 선호했는지……. 이런 궁금증을
안고 페루 행 비행기를 탔다. 페루미술을 보러, 페루미술을 체득하러.

　미술작품을 감상할 때, 이런 말들을 많이 한다. 미술은 아는 만큼 보인다고……. 책을 읽을 때 글을 알면 그 내용이 보이고, 글을 모르면 그 내용이 안 보이는 것과 통하는 말이기도 하다. 그러나 난 종종 이 말을 거부하고 싶어진다. 안다는 것은 비평가들의 분석, 작가의 작품소개 등을 통해 지식이 전달되는 과정이기도 하다. 고대미술의 경우엔 역사학자의 기록, 관련 연구가들의 분석이 뒤따른다. 그런 기록과 분석을 앎으로써 작품을 감상할 때 예술가의 제작 환경이나 배경을 이해하는 데 상당한 도움을 받을 수도 있다. 그러나 과연 그것으로 진정한 앎, 이해에 도달할 수 있을까? 그런 지식은 누구나 다 아는 상식을 자신의 교양을 증명하는 가십거리로 들먹이는 데 쓰이는 것으로 그치지는 않는지……. 학교 미술시간에서는 유명하다는 명화를 보고 작가는 누군지, 제목이 무엇인지, 그림의 화풍이 어디에 속하는지를 외워야 하고 그 지식으로 시험을 치뤄야 한다. 정말로 필요한 것은 진지하게 명화를 바라보면서 느끼는 '자신만의 시간'일 텐데. 우리의 미술교육은 그저 알기 위한 것이 아니었을까?

　나는, 미술은 사귀는 만큼 보인다고 생각한다. 한 번도 미술교육을 받지 않은 어떤 이가 유럽의 미술관에서 명화를 바라볼 때, 아는 것이 없으면 정말로 아무것도 보이지 않을까? 알든 모르든 간에 누구나 사물을 바라보는 마음의 창을 가지고 있다. 대상을 바라보면서 이미 마음의 창으로 그 대상과 사귀고 있는지도 모른다. 그런 탓에 사귀는 것은 아는 것과 전혀 상관없다. 누구나 아무것도 모른 채 불쑥 첫 대면을 하게 되고, 이후 천천히 하나하나 알아가게 된다. 자신의 마음과 상대방의 마음이 교감하면

서 시간 속에서 부딪쳐 나간다. 이때 지켜야 할 기본 조건은 좋아하는 마음이다. 뭔가 마음을 빼앗기게 하는 요소가 있어야 한다. 내가 페루미술을 만나 사귀기 시작하면서 나를 빠지게 만들었던 것은 그 미술에서 느껴지는 성실함이었다. 조각 토기를 만나니, 얼마나 열심히 간절하게 조각했는지 도공의 손길과 마음이 전해졌다. 직조 천에서는 한 번도 꾀를 부리지 않았을 직공의 손길이 느껴졌다. 그렇게 책자의 사진을 통해 바라본 성실함은 페루에 도착하자마자 확인되었다.

그리고 페루미술을 체험하며 확인한 바를 글로 붙잡아두고 싶어졌다. 책에서 본 것이나 인터넷 서핑에서 얻어낸 것, 박물관 유리 전시함 안에서 나를 얼어붙게 만들었던 그 기억들을. 나름대로 관점을 세우고 페루미술을 글로 꾸려나갔다. 그렇다고 이 글이 본격적인 기행문이라고 할 수도 없다. 기행문이란 원래 머릿속에 들은 게 많고 삶의 경험도 풍부하고 관련 분야에서 경지에 이르렀을 때 비로소 나올 수 있는 글이 아니던가.

라틴아메리카의 유명한 시인 파블로 네루다는 마추픽추에 오른 후 그 감동을 시로 옮겼다. 어떤 이들은 그 시에 감동받아 마추픽추를 오르고 싶어한다. 내가 마추픽추에 올라 그 감동을 시로 읊조렸다고 해서, 그 감동이 네루다의 언어만큼 농축될 수 있을까? 그럴 리 없다. 나는 그저 마추픽추에 올라 그곳에 살았던 잉카인의 미술을 알고 싶을 뿐이었다. 이런 점이 네루다와 내가 다른 점이다. 선생님들은 학생들을 가르치다보면 오히려 배우는 게 많다는 말을 하곤 한다. 페루미술을 글이라는 매체를 통해 붙들어두고 싶은 마음에 글쓰기를 시작해보니, 페루미술에 대해 하나씩 하나씩 더 알아가게 되었다. 하지만 분명히 밝혀두건대 이 글은 페

루미술의 문턱에 다가가는 수준에 지나지 않으며, 페루미술을 공부해나가는 과정의 읊조림이다.

페루미술을 찾아 페루 속으로 들어가다

페루미술을 제대로 이해하기 위해선 페루 속으로 들어가야 했다. 페루미술은 페루 사람, 즉 페루의 역사와 지형에서 살아온 사람들에게서 나온 것이다. 역사와 지형, 사회적 환경 그리고 사람과 미술이 얽히고설킨 관계 속에서 미술의 맛을 찾아내야 한다. 미술작품만 툭 던져주고, 이것이 정말 훌륭한 작품이라고 강력히 추천하기보다, 그것의 태생과 관련된 환경과 필연적 요인에 대한 에피소드를 들려준다면 그 작품의 가치를 훨씬 더 마음에 새길 수 있기 때문이다. 예컨대, 나는 신혼여행으로 배를 타고 단양팔경을 돌았는데(무척이나 촌스러운 한 장면으로 상상될 터이지만 그나마 다행인 건 노란저고리에 다홍치마를 입지는 않았다는 사실이다), 가이드는 기이한 암석 앞에서 그 돌의 이름과 이름에 얽힌 유래를 낭랑한 목소리로 들려주었다. 어떤 것은 믿거나 말거나 유의 것도 있었지만, 듣고 보면 아주 그럴싸하고 감동적이기까지 했다. 어떻게 보면 한 번도 접해보지 않은 생소한 페루미술의 입문과정에서는 더더욱 이런 가이드가 필요할 것이다. 그 가이드 역할이 페루미술을 소개하는 나의 책임이라 생각한다. 아니, 그렇게 일을 만들어 댔다.

페루는 남아메리카에 있는 태평양 연안의 나라이다. 세계지도를 펼쳐 보면, 태평양의 왼편에는 한반도가, 오른편에는 페루가 있다. 한반도에서 배를 타고 나침반의 방향만 잘 맞춰놓고 무작정 가다보면, 페루의 수도 리

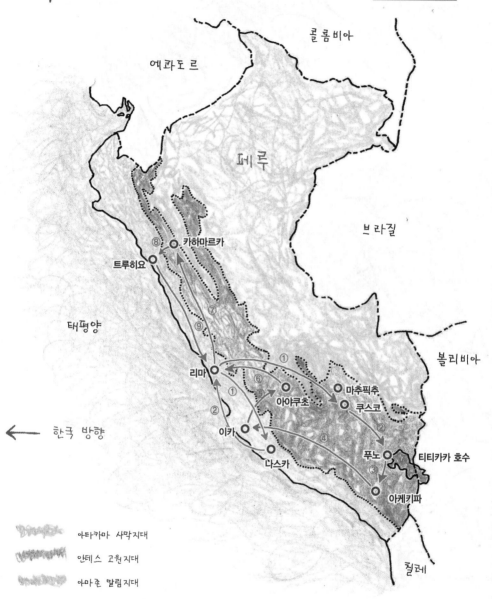

↑ 멕시코, 미국, 캐나다 방향

페루 여행 경로

콜롬비아

에콰도르

페루

브라질

⑧ 카하마르카
트루히요

볼리비아

태평양

⑦

⑨

리마

①
⑥ 마추픽추
아야쿠초 쿠스코

한국 방향

①
②
이카

④
푸노 티티카카 호수
②
③

나스카

아레키파

칠레

아타카마 사막지대

안데스 고원지대

아마존 밀림지대

마에 닿을 수 있다. 나침반의 바늘이 좀 남쪽으로 향했다면 지상회화가 있는 나스카에 도착할 수도 있다. 한반도와 페루는 태평양을 가운데 두고 마주보고 있는 셈이다. 그런데, 너무 멀어서 서로 뭐하고 살았는지 잘 알지 못한다.

티티카카 호수에 커다란 배를 띄우고 살고 있는 영국인 선장을 만난 적이 있다. 그는 내가 한국에서 왔다고 하자, 이제 태평양을 선박으로 여행하는 시대가 머지않았다고 말했다. 옆에 앉아 있던 사람들은 그의 말을 신뢰하지 않는 눈치였지만, 어쨌든 분명한 건 요즈음 식탁에 오르내리는 백미오징어의 대부분은 페루 앞바다에서 낚아 올린 것이라는 거다. 그런데 이렇게 태평양 연안에 자리 잡았다는 지리적 여건은 페루미술이 이웃나라 멕시코미술에 비해 덜 알려지게 된 요인이다. 신대륙의 발견이라는 유럽의 구호 아래, 대서양 연안 국가들은 유럽과의 왕래가 빈번했지만, 상대적으로 태평양 연안 국가들은 그렇지 못했다. 이것은 멕시코에는 1782년에 산 카를로스 미술학교가 설립된 것에 비해, 페루에는 1919년이 되어서야 최초의 국립미술학교가 설립된 것을 보더라도 짐작할 수 있다. 또한 페루의 덩치 큰 관광명소는 신비롭게 포장되어 꽤 알려져 있지만, 실상 페루미술의 진면모는 감춰져 있다.

이렇게 된 데는 아무래도 지형 탓이 크다. 페루의 지형은 크게 세 가지로 나뉘는데, 국토의 절반 이상을 차지하고 있는 아마존 밀림과 험준한 안데스 산맥이 가로막고 있는 산악지대, 태평양 해안을 따라 펼쳐져 있는 사막으로 이뤄져 있다. 이토록 특색이 강한 지형 조건을 가리켜 혹자는 천혜의 자연환경이라 말하지만, 인간으로선 먹고살기에 순탄치 않

은 환경이었을 뿐만 아니라 각 지역 간에 교류가 원활할 수 없던 원인이기도 했다.

그러나 이러한 지형적인 고충이 오히려 페루미술의 독자성을 구축하는 배경이 되었다. 나스카의 지상회화와 기원전에 제작된 직물의 형태와 색상을 선명하게 보존할 수 있었던 것은 비가 내리지 않는 건조한 사막 기후 덕분이었다. 굽지 않은 흙벽돌로 쌓아올린 거대한 건축물이 무너지지 않고 아직까지 그 형태가 보존되어 있는 것도 그 덕분이다.

이처럼 안데스문명의 미술이 지리·지형적 조건으로 생성되고 보존되었듯이, 콜로니얼미술도 그러했다. 에스파냐 신부들은 교회에서 멀리 떨어진 산악지대에 사는 인디오들에게 기독교를 알리기 위해 작은 상자(이동식 제단)에 성상을 담아서 가지고 다녔는데, 이것이 안데스의 신과 가톨릭이 접목하게 된 계기가 되었다. 잉카의 태양의 신전이 교회 건물의 초석이 된 것처럼, 축제와 연관된 마술적 종교관에서 안데스의 신과 가톨릭의 신이 함께 나타나는 것처럼, 고원지대의 인디오들이 쓰는 높은 모자가 영국에서 들어온 중절모에 인디오의 디자인을 가미한 것인 것처럼, 안데스문화와 유럽문화는 다방면에서 접목되고 혼합되었다. 이처럼 페루미술의 키워드는 바로 혼합주의Syncretism이다.

혼혈 문화에서 찾은 페루미술의 정체성

그러므로 오늘날 페루미술의 정체성을 논의할 때 안데스문명 미술에서 그 의미를 찾고자 하는 것보다 혼혈 문화 속에서 그들의 정체성을 찾는 것이 타당하다. 이러한 페루미술의 특징은 고대 안데스문화에서 현재까지

원주민들에 의해 전승되어온 '민속공예'에 담겨 있다. 민속공예에 집약된 페루미술의 특징은 잉카의 수도였고 오늘날 마추픽추로 향하는 길목이기도 한 쿠스코에서 발견되며 티티카카 호수가 있는 푸노에서도, 아마존 밀림에서도 나타난다. 현대인들은 '기술이 경쟁력'이라거나 '디지털 유목민'과 같은 광고 문구가 주장하는 것처럼 최첨단 기술을 향해 달려가는 사람들이다. 그에 비해 페루의 민속공예는 기술의 진보와는 하등 상관이 없다. 지루할 정도로 반복적이고, 미련스러울 정도로 딴생각을 못하고, 답답할 정도로 꾀부릴 줄도 모른다. 나 역시 그들이 과연 기술에 대해 관심이 있기라도 한 걸까라는 의심이 들곤 했으니까. 가시적으로는 그들의 미술은 원시적이고 모자라 보이기조차하지만, 그 안에 숨겨진 상징을 본다면 그들에 대한 인식이 달라지고 만다. 예컨대 '푸카라의 소'를 보자. 언뜻 보면 그저 소 형상을 한 토우에 지나지 않는데, 이 작은 기물 속에 담긴 상징성과 믿음은 대단한 것이다. 에스파냐 사람들이 들어오기 전까지 잉카에는 '소'라는 동물이 없었다. 잉카에서는 '코나파'라는 작은 조각상을 믿는 신앙이 있었고 이 작은 기물은 야마 같은 그 지역 특산 동물의 모양을 하고 있었다. 그런데 에스파냐 정복자들이 그들의 종교를 탄압하자, 야마를 소로 대체하여 오브제를 만든 것이다. 물론 이 경우처럼 설명 가능한, 즉 교체된 과정을 풀이할 수 있는 것도 있지만 페루미술에 남겨진 수많은 형상 안에는 풀이되지 않은 부분들이 더 많다. 어쨌든 푸카라의 소를 눈으로 보는 것과 그 안에 숨은 내용을 함께 이해하고 보는 것은 전혀 딴판이다.

페루는 인간이 먹고살아가기엔 절대적으로 풍요롭지 못한 땅이다. 그럼에도 그들이 남겨놓은 문화에는 다른 어떤 문화에 결코 뒤지지 않는 독

창적인 예술혼이 있다. 이러한 문화를 이룬, 그렇게 척박한 땅에 뿌리를 내린 안데스인들은 천부적으로 근면했고 부지런했다. 그리고 아주 성실하고 절대적으로 그들의 신들에게 복종했고 봉사했다. 그러지 않으면 천둥의 신이 비를 내리지 않을 거라고 믿었다. 인디오들은 일하고 또 일했다. 신을 위해, 자신들의 죽음을 준비하기 위해, 삶을 위해 일했다. 그래야 그 살기 어려운 땅에서 먹고살 식량이 만들어졌다. 이러한 삶에 대한 태도는 조형예술을 통해 그대로, 아주 정직하게 나타난다. 너무나 절박하게 매달려야 했기에, 한 치의 숨김도 없이 다 드러내보여야 했다. 그래서 페루미술은 정직하다.

●● 차례

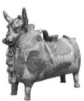

드디어, 리마

리마는 페루의 수도이다. 그런데 참으로 당황스러웠다. 자고로 수도라 함은 나라의 중앙부에 위치하기 마련인데, 리마는 태평양 해안가에 위치해 있었다. 시내 중심가에서 몇 분만 나가도 바다를 볼 수 있는 것이다. 더욱이 리마는 사막이다. 그래서 비도 내리지 않는단다. 길가의 가로수들(벤자민, 홍콩야자, 제라늄)은 예쁘긴 한데, 물이 부족했는지 키가 작다. 빗물 목욕도 못해서인지 건조해 보이기까지 하다. 하지만 리마엔 풍요로운 햇빛이 있었다.

꽃잎은 햇볕에 몸을 맡겼다.

잉카를 정복한 피사로는 잉카의 중심지였던 쿠스코가 마음에 들지 않았다. 안데스 고원지대라 머리도 아픈데다가, 빼앗은 황금덩어리를 에스파냐로 옮기기가 쉽지 않았기 때문이다. 그는 이런 이유로 리마를 누에바(새로운) 에스파냐의 중심지로 만든다. 그의 의도가 리마 곳곳에 남아 있다. 그리고 안데스문명 미술을 한눈에 볼 수 있는 곳이 바로 리마이기도 하다. 이것이 리마를 찾은 나의 목적이었다.

페루로 떠나기 전, 인터넷 사이트로 페루에 있는 박물관이란 박물관은 모두 뒤졌다. 주소, 관람시간, 유물을 설명한 안내문을 읽어나갔다. 물론 그전에 안데스문명 미술의 각 문화별 성격을 파악해놓은 뒤라 뭔 말을 하는지는 알 수 있었지만, 비행기 탈 날이 다가올수록 두려웠다. 과연 페루는 어떤 모습으로 내 앞에 다가올지…… 가슴이 떨렸다.

○

길가의 가로수들은 빗물 목욕도 못해서인지 건조해 보이기까지 하다.
하지만 리마엔 풍요로운 햇빛이 있었다.

○

리마를 거닐다

리마에서 머물었던 곳은 빛나네 집이었지만, 애초부터 그집에 가려던 것은 아니었다. 멕시코에서 유학했던 경험도 있는데다가 딴엔 라틴아메리카를 좀 다녀봤다는 으스댐도 있고 하여, 시내의 아무 여인숙이나 들어갈 작정이었다. 거만이 하늘을 찔렀던 거다. 그런데 비행기가 연착되면서 새벽에 도착해버리고 말았다. 무작정 공항에서 날이 새기를 기다릴 수도 없는 노릇이었다. 우연히 비행기 안에서 만난 배낭여행객에게 빛나네 연락처를 받아놨는데, 나도 모르는 새 그집에 전화를 걸고 있었다.

결과적으로 빛나네 머무른 건 아주 잘한 일이었다. 왜냐하면 리마에 도착해서 페루 원주민 문화를 촬영하러 온 카메라감독을 만나 술을 좀 마셨더니 그만 장이 꼬여버린 위급한 상황을 불러오고 말았던 것이다. '아, 어떻게 온 페루인데……' 몇 년 전부터 신경이 예민해지거나 술이 많이 들어갔다 싶으면 종종 그랬었다. 떠나기 전부터, 아이들을 맡기는 문제와 여행 준비로 잔뜩 긴장해 있었던 데다가, 이놈의 술이 들어가니까 뱃속에

서 장이 발작을 일으킨 모양이다. 침대에 엎드려 괴로워하다가 염치없지만 빛나 엄마에게 죽을 부탁했다. 뭐라도 먹고 이 속을 어서 가라앉혀야 리마에 온 목적인 박물관 구경을 다닐 수 있을 것 같았다. 그리고 세상에서 가장 맛있는 죽을 얻어 먹었다. "빛나 엄마, 고마워요."

∞ 리마의 인사동 미라플로레스

박물관이 몰려 있는 센트로(시내)는 고풍스러운 맛은 있지만 인파로 북적이고 자동차 매연이 가득해서 거리를 걷기가 썩 유쾌하지 않았다. 중심가를 좀 벗어나더라도, 도보로 여행하기엔 역시 푸른 바닷가를 따라 난 길이 최고였다. 게다가 리마의 해안가에 있는 미라플로레스는 부촌이면서 소위 미술인들이 자주 드나드는 갤러리 지역이기도 하다. 우리나라로 치면 인사동인 셈이고 뉴욕으로 치면 소호쯤 되는 동네이다.

멕시코에 디에고 리베라가 있다면 페루에는 호세 사보갈José Sabogal, 1888~1956이 있다. 리베라와 사보갈은 비슷한 점이 많다. 1910년 멕시코혁명 이후 불어닥친 인디오 문화에 대한 갈망으로 나타난 멕시코벽화운동의 선구자가 디에고라면, 페루에서도 이와 같은 움직임의 대표주자가 바로 사보갈이다. 그는 20세기 상반기의 페루미술을 이끌어간 주도적 인물로 평가된다. 인디헤니스타(토착주의자) 운동의 우두머리로서 국민적인 테마로 그림 그리기를 장려하고 페루의 지방 예술을 회복하고자 노력했을 뿐 아니라 국립미술학교 학생들이 주축이 된 민족주의적인 그룹 활동을 이끌어나가기도 했다. 고인이 된 그가 말년을 보낸 곳이 바로 미라플로레스에 자리 잡은 자택이었다.

미라플로레스 주택가는 태평양
이 한눈에 들어오는 아름다운 꽃동
네였다. 대문 앞 작은 화단에는 제
라늄과 선 로즈가 피어 있다. 물은
이따금씩 줘도 괜찮지만 햇볕과 따
뜻한 온도는 이 꽃들의 생장에 필수
적이다. 리마의 날씨에 딱 들어맞는
생존 조건을 가진 꽃들이다. 또 담
벼락 바깥까지 부겐빌레아가 뻗쳐
나와 있다. 사람들의 시선을 사로잡
는 부겐빌레아의 강렬한 핑크색 꽃
잎은 조화造花가 아닐까 의아할 정도
로 흠이 없었다.

또한 미라플로레스 거리에서는

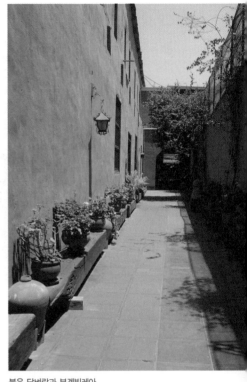

붉은 담벼락과 부겐빌레아

화랑이나 앤티크 숍, 수공예 기념품
점을 쉽게 구경할 수 있다. 거리를 걸으며 가게 앞에까지 잔뜩 걸어놓은
그림들을 스쳐지나가는 일은 미술관에서의 명화 감상과는 또다른 색다른
즐거움을 안겨준다. 대부분의 명화는 소장은커녕 원작을 구경하기조차 힘
들지만, 길거리에서 파는 무명화가의 그림은 거리를 스치면서 만나는 그
림 하나하나가 진품이며, 서민들에게도 큰 부담이 없는 가격이라 내 집 응
접실에 걸어둘 수도 있다. 그림들을 바라보면서 그것들이 걸리게 될 페루
의 가정집을 떠올려보았다. 아이들에게 페루의 이미지를 만들어줄 실마리

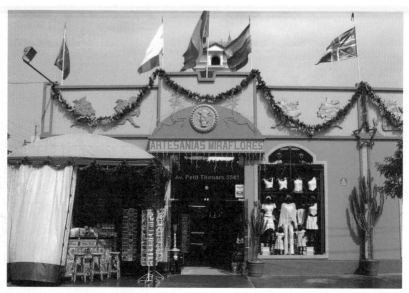

만국기 휘날리는 미라플로레스의 공예점

가 될지도 모를 일이다.

　바닷가를 따라 걷다가 남녀가 누운 채로 진하게 포옹하는 조각상 앞에 서 있는 경비에게 아마노 박물관의 위치를 물었다. 그가 일러준 대로 걸어갔더니, 엉뚱하게 '라르코말'이라는 쇼핑몰이 나왔다. 한눈에 봐도 감각적인 건축이었다. 게다가 태평양이 눈앞에 펼쳐지는 전망 좋은 카페가 들어서 있고 푸른 하늘 위로 쌍쌍이 탄 패러글라이더가 날고 있었다. 천국이 따로 없어보였다.

　'이곳을 거부한다면, 나는 죄를 짓는 거야.'

　그리고 마음에 드는 자리에 앉아 샌드위치와 카푸치노를 주문했다. 그런데 이렇게 그림같이 아름다운 장소에 앉아 여유를 즐기고 있는데도

행복하진 않았다. 집에서 아이들에게 시달릴 때는 제발 나 혼자 좀 있었으면 좋겠다고 발버둥을 쳤는데……. 아이들이 못 견디게 보고 싶어졌다. 천국 같은 곳에 있으니 천국 같은 마음을 가진 아이들이 몹시 그리워졌나 보다.

라르코말에는 영화관·서점·옷가게 그리고 '페루 아트크래프트'라는 간판이 걸린 아트숍이 있었다. 이곳을 나는 퍽 좋아하게 되었다. 알파카 스웨터부터 페루 각 지역에서 제작되는 수공예품, 가구 등이 한자리에 모여 있는데다가 작품의 마무리도 깔끔하고 디스플레이 또한 예사롭지 않았다. 이렇게 다양한 종류의 물건이 한자리에 모일수록 디스플레이는 어려운 법인데……. 그럼에도 소비자의 동선을 고려하여 각 지역별로 작품을 분류해놓아 어수선하지도 않았다. 내가 지나치게 오래 머물러서인지, 아니면 뚫어져라 쳐다봐서인지 매니저의 눈에 든 모양이다.

"많이 구입하면 15~20퍼센트를 깎아드려요."

투피스 정장을 차려입은 그녀는 아트숍 브로슈어를 건네주면서 말을 건넸다.

"사진을 찍어도 될까요? 페루미술에 대한 자료가 필요하거든요."

그녀는 흔쾌히 허락했고, 그때부터 미친 듯이 촬영에 돌입했다. 어느 것 하나라도 놓치고 싶지 않았다. 꼭 손안에 움켜잡고 싶었다. 부자들이 죽어가면서도 저세상으로 돈 싸들

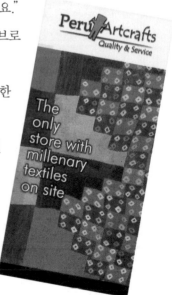

'페루 아트크래프트'에서 점원이 건네준 브로슈어

고 가고 싶은 심정이 이렇지 않을까?

그에게 나는 동양에서 페루 공예를 수입하는 사람쯤으로 비춰졌던 것 같다. 이제 제법 나이를 먹은 탓인지 언젠가부터 양재 꽃시장엘 가서 기웃거리면 꽃가게 주인이 물건을 사러 온 걸로 생각하고, 이태원 노점을 기웃거릴라치면 도매 물건은 안에 많다며 들어오라 한다. 공예품이나 꽃, 옷이나 신발 등을 뚫어져라 쳐다보는 내 행동이 특정 물건에만 집착하는 강박증 환자나, 그 물건으로 생업을 하는 사람으로 보이게 하나보다.

그곳에 한참 더 머물면서, 로베르토 비예가스 교수가 쓴 『페루의 공예 Artesanías Peruanas』의 내용을 더듬어나갔다. 비예가스는 화가·비평가·고고학자면서 대중문화에 조예가 깊은 페루미술 전문가이다. 아마도 이 책이 내게 없었다면, 페루미술을 감 잡는 데 더 많은 시간과 고충이 따랐을지도 모른다. 페루의 공예를 지역별로 간단명료하게 수록해놓았고, 각 공예의 전통을 다루면서 어쩔 수 없이 부딪히는 원주민의 언어 문제를 이해하기 쉽게 풀어놓았다. 또한 페루미술 용어를 원주민어와 함께 에스파냐어로 번역해 수록해놓아, 나 같은 사람에겐 큰 도움이 되었다. 이 책을 읽기 전엔 『페루의 직물Tejidos milenarios del Perú』이라는 책을 읽고 있었는데, 즐거워야 할 독서가 무슨 고문서를 읽는 것처럼 딱딱했고 지루했다. 세계적인 이 분야 권위자들의 글을 모은 것이었는데, 입문서가 필요했던 당시 내 수준에는 지나치게 어려운 전문서적이었다.

어둑어둑해질 무렵엔 서점엘 갔다. 내가 찾는 책은 '페루미술' '원주민미술' '공예' '축제' '종교' '여행' 등의 검색어로 찾을 수 있는 책이었다. 운 좋게도 그 서점엔 건질 만한 책들이 많았고 특히 영문 서적이 많았

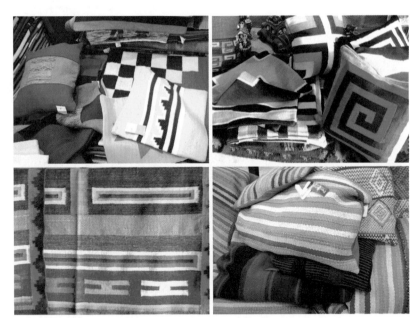

'페루 아트크래프트'에서 촬영한 페루의 직물 디자인

다. 저자들의 약력을 훑어보는데, 흥미롭게도 페루인보다도 외국인이 많다는 사실이 눈에 띄었다. 알고 보면 마추픽추를 발견했다는 하이럼 빙엄Hiram Bingham은 미국의 고고학자였고, 나스카의 대지에 거대한 기하학적 도형 따위가 그려진 지상회화(지오글립스geoglyphs)가 있다는 것을 세상에 알린 마리아 라이헤Maria Reiche는 독일인 고고학박사였다. 만약 조선백자나 고려청자의 권위자가 죄다 외국인 학자라고 한다면, 너무나 슬플 것 같다. 물론 외국인의 관점에서 색다른 시각을 제시할 수도 있지만, 우리 문화의 권위자가 우리가 아닌 외국인이라는 것은 다른 차원의 문제가 아닌가. 생각이 여기까지 미치니, 페루미술 연구가 페루의 학자에 의해 활활 타올랐

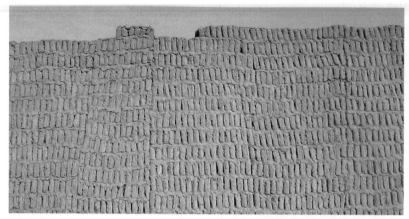

책꽂이를 연상시키는 우아카의 벽

으면 하고 소망하게 되었다. 그럴 때 비로소 수수께끼 같은 안데스의 신화
가 제대로 풀릴지도 모른다.

ºº 비가 내리지 않는 리마

미라플로레스는 '꽃동네'라는 이름만큼이나 색깔 있는 동네였다. 푸른 바
다, 하얀 모래사장, 길가에 심어놓은 빨간 제라늄 꽃……. 그리고 그 자연
은 예술가를 거쳐서 색으로써 다시 한번 태어난다. 그런 게 미라플로레스
인 줄만 알았다. 그러나 그 한가운데, 흙으로 쌓은 '우아카 푸크야나Huaca
Pucllana'가 들어앉아 있었다. 온통 하얀색이었다. 처음에 흙이 축축했을 때
는 흙탕물만큼이나 진했겠지만, 지금은 바싹 말라 있다. 아주 하얀 빛깔
로. 멕시코 고대문명에서는 피라미드 표면에 화려한 채색을 하곤 했지만,
우아카 푸크야나엔 채색의 흔적이 없다. 그냥, 허옇게 내버려두었다.

우아카 푸크야나는 기원후 200년경, 바로 이 자리에서 발전했던 중부 해안 문화의 흔적이다. 잉카 이전의 페루 고대문명에는 '우아카'라는, 산처럼 쌓아올린 피라미드 모양의 건축물이 많았다. 평지였던 곳에 흙을 쌓아 산을 만들어놓은 것이다. 내가 살고 있는 용인은 어제 있었던 산이 오늘은 깎여 나가는 형국인데, 과거의 페루는 그와 정반대였다. 없던 산을 인공으로 만들어놓은 것이다. 대체 그 옛날에 어떻게 이리도 높은 산을 쌓을 수 있었을까? 그 의문은 '책꽂이'를 상상하면 쉽게 풀린다. 흙 반죽을 벽돌 모양으로 만든 후, 마치 책꽂이에 책을 꽂는 것처럼 벽돌을 옆으로 이어나갔다. 한 단이 완성되면 그 다음 한단을 올리고, 또 다시 올려나갔다. 이런 식으로 신전도 세우고, 무덤도 만들고, 집도 만들었다. 그렇게 오

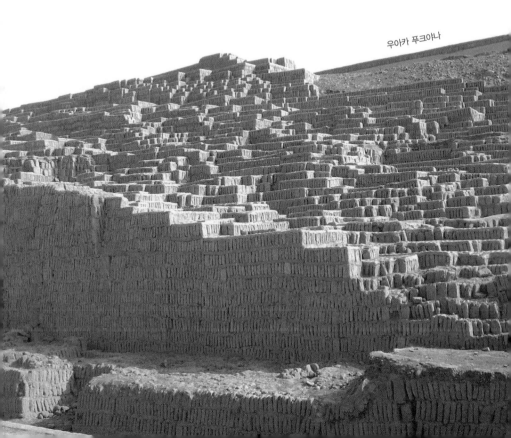

우아카 푸크야나

래 전에 지은 건축물들은 놀랍게도 아직까지도 건재함을 과시하고 있다. 아주 흥미로운 사실은 이 벽돌들이 굽지 않은 흙 그대로라는 점이다.

대체 어떻게 굽지도 않았는데 그 높은 산이 무너지지 않고 그 긴 세월 동안 무사할 수 있었던 것일까? 리마 특유의 건조한 사막 기후에서 그 해답을 찾을 수 있다. 비가 내리지 않는 리마의 건조함은 예술품을 보존하는 데 썩 좋았다. 나스카의 지상회화나 파라카스의 직물, 미라플로레스의 우아카는 그런 점에서 공통점을 갖는다.

목적은 박물관에 있었다

박물관이란 곳이 원래 지나간 시간의 흔적을 하나의 공간 안에 묶어놓은 곳이다 보니, 안데스미술을 조망하기엔 더없이 좋았다. 유리 진열장 너머로 숨죽여, 게다가 혼자서 작품을 바라보는 그 순간, 작품과 나는 긴밀하게 교감했다.

간혹 어떤 사람들은 박물관의 건물과 소장된 유물의 훌륭함이 비례한다고 생각한다. 건물이 웅장할수록 그 박물관에 볼거리가 많다, 혹은 그 문화가 훌륭하다는 선입견을 갖고 있는 것이다. 그러나 절대로 그렇지 않다. 번듯한 박물관의 외관은 부유한 후손이 선조의 무덤을 화려하게 치장하는 것과 비슷하다. 소장한 유물과 상관없이 나라가 부강하면 대개 박물관 또한 모양새가 그럴싸하지만, 그렇지 못한 경우에는 박물관의 입구가 초라하고 직원들의 제복이 낡았을 수도 있다. 페루의 경우는 후자에 속한다. 그러나 중요한 건, 건물 안에 들어 있는 유물이다. 수많은 고고학자들이 주목하는 것도 속에 든 유물이지, 외피인 박물관 건물은 아니다.

라틴아메리카의 도시들이 으레 그렇듯이, 페루의 센트로에도 식민의 역사가 고스란히 남아 있었다. 정복자들은 칼을 휘두르고 페루의 땅에 교회의 십자가를 꽂고 나서야 안심했다. 이런 흔적을 종교미술박물관에서 볼 수 있었다.

리마 대성당에 도착한 날은 마침 크리스마스였다. 지방에서 올라온 인디오들의 행렬이 이어졌고 성당 입구도 학생회에서 준비한 성탄 행사로 시끌벅적했다. 성당 안으로 들어가자마자, 입구 오른쪽에는 프란시스코 피사로의 유리 무덤이 있었다. 잉카를 정복한 그의 위세가 당시에 어떠했을지는 충분히 짐작이 가지만, 어쨌든 그는 죽어서 유리관에 안치됐다(유리관 안에 나무판자가 대어져 있어 유해는 볼 수 없었다). 1535년에 피사로가 에스파냐의 세비야 대성당을 본따 짓기 시작한 리마 대성당은 1598년에 들어서야 비로소 프란시스코 베세라에 의해 실제로 건립되기 시작했다. 본래 이 자리는 잉카 시대에 태양의 신전이 있던 자리였고 대성당은 그 위에 지어졌기 때문에 주변 건물보다 바닥 면이 높다. 대성당의 내부, 특히 오밀조밀하게

리마 대성당 앞의 크리스마스 축제. 다들 신이 나 있다.

리마 대성당 안에 있는 종교미술박물관 입장권.
리마 대성당 전경이 담겨 있다.

꾸며놓은 제단과 벽면에는 당시 에스

파냐에서 들여온 타일을 붙였다.

종교미술박물관은 리마 대성

당 안에 있다. 성당과 박물관의

경계가 모호한 이곳은 제단 뒤

쪽에 있는 방에서부터 박물관이 시

작된다. 제단 뒤로 이어지는 어두운 통로를 지나면 대형

홀이 나타나는데, 한쪽 벽면에 적어도 스무 명은 나란히 앉을 수 있는, 등

받이 장식이 아주 특이한 의자가 있었다. 이것을 '합창대 의자'라고 부르

는데, 언뜻 봐도 아무나 앉을 수 있는 평범한 의자는 아니었다. 의자의 등

받이에는 르네상스 건물을 축소해놓은 듯한 조각이 새겨져 있어 웅장하고

엄숙한 분위기를 자아냈다. 여러 사람이 함께 앉는 의자이지만, 기둥 모양

의 조각이 한 사람이 앉아야 할 각각의 자리를 구분하고 있다. 마치 회초

리를 세워놓은 듯 가느다란 선들로 표현한 기둥 디자인은 1620년대 리마

의 가구제작소에서 새롭게 시도한 것이었다고 한다. 이것은 르네상스 건

축의 직선적인 도해를 회초리 같은 새로운 장식 모티프로 전환시킨 것이

었다. 이러한 시도, 즉 받아들인 것을 자기들의 취향과 접목하는 실험은

건물과 조형물의 외형까지도 변화시켰다. 이렇듯 건축의 요소를 도입한

합창대 의자는 페루미술이 유럽의 바로크와 르네상스를 어떻게 수용했는

지 보여주는 단적인 예이다.

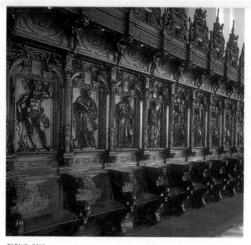

합창대 의자

다른 방에는 17, 18세기 콜로니얼colonial시대의 최고 장인들이 만들었을 법한, 극도로 정교하게 제작된 종교용품, 예배에 사용되는 가구 등이 진열되어 있었다. 사제복에 일일이 한 땀씩 새겨놓은 자수 문양은 사람의 손으로 바느질했다는 게 믿어지지 않을 정도로 치밀했다. 또한 뚜껑이 열려 있는 궤짝 안에는 마치 연극무대의 한 장면처럼 성탄절과 부활절의 풍경이 실감나게 재현되어 있었다. 이렇게 정교하게 표현한 종교미술을 보고 있자니, 새로운 종교인 가톨릭에 인디오들은 마음을 다 바쳐 순종했구나라는 생각이 들었다. 사사로운 인간의 감정은 티끌만치도 드러내지 않았고, 단 한 치의 오차도 생기지 않도록 노력하여 인간의 불완전함을 내색하지 않으려는 의도가 종교용품 곳곳에 내재돼 있었다. 17세기와 18세기는 페루 종교미술의 절정기였다. 신앙심을 바탕으로 만들어진 에스쿠엘라 쿠스케냐(콜로니얼의 회화를 가리키는 말)나 인형 조각은 완벽하게 터득한 유럽의 기법과 어우러져 콜로니얼미술의 발전을 보여준다. 이따금씩 미술은 글보다도 영향력이 강하다. 글을 모르는 원주민들에게는 인형의 모습으로 현현한 신의 모습이 더더욱 가깝게 여겨졌을 것이다.

산 프란시스코 교회의 외벽은 비둘기들의 아지트였다. 움푹 들어간 외벽의 음각 면은 비둘기들의 몸이 쏙 들어가는 더없이 좋은 휴식처이고, 직선적인 조각 위에는 비둘기들이 남긴 배설물로 작은 원이 올록볼록하게 덧붙여져 있었다.

입구에서 입장권을 사자 영어 가이드를 원하는지 에스파냐어 가이드를 원하는지를 물었다. 나의 어중간한 외국어 실력으론 그나마 에스파냐어가 조금은 낫다 싶어서 멕시코·아르헨티나·에스파냐에서 온 관광객이 서 있는 줄로 갔다. 말하는 억양만 들어도, 대충 어디서 왔는지 구분이 간다. 멕시코에서 7년 가까이 살았던 터라 멕시코 사람은 생긴 모습, 옷차림, 표정, 딱딱 끊어지는 발음만으로 알아볼 수 있고, 아르헨티나 사람은 남미 국가 중 허연 피부색과 바람이 새어 들어간 흐물흐물한 말투로 구분이 가고, 에스파냐 사람은 자그마한 몸집에 혀 짧은 발음이 나는 어조로 대충 감이 잡힌다.

의자 끄트머리에 어중간하게 엉덩이를 걸치고 앉아 있는데, 콜롬비아에서 왔다는 40대 중반의 꽤나 부유해 보이는 세뇨라가 눈인사를 하며 말을 걸어온다.

"혼자 왔어요?"

"네."

혼자 온 게 이상해 보였나, 아니면 내가 좀 이상해 보이나……. 우려하는 새, 그녀는 아이들을 데리고 와서 다시 물어온다.

"에스파냐어는 어디서 배웠어요?"

산 프란시스코 교회 정면

"멕시코에서 좀 살았거든요."

그러자, "어쩐지, 멕시코 사람 말하는 어투가 있더라니" 한다.

외국인들은 여자 혼자서 여행하는 것을 대수롭지 않게 여길 줄 알았는데, 사람들 보는 눈은 다 비슷한가보다. 아무튼 이런 질문은 이 박물관에서부터 듣기 시작하여, 페루 여행 내내 나를 따라다녔다. 동양 여자 혼자 있는 풍경이 낯설었던 걸까, 아니면 여행은 함께하는 것이라는 그들의 관념 때문일까. 그러나 다른 사람이 어찌 생각하든 상관없다. 나에겐 박물관 관람은 혼자만의 것이라야 한다는 고집이 있으니까.

산 프란시스코 교회는 리마에서 가장 오래된 교회 중의 하나로 16세기에 프란체스코회 사제들이 세웠다. 지하는 300년 이상의 역사를 가진 지하 무덤 카타콤으로 연결된다. 줄지어 관람을 했으니 그 많은 해골을 보고도 '사람은 언젠가는 죽는 거야'라는 식으로 담담히 생각할 수 있었을 거다. 혼자서 카타콤을 다녀오라고 한다면, 허겁지겁 허둥대다가 길을 잃어버리고, 그러다가 뼈를 묻는 구덩이에 빠져버릴 것만 같다. 어두컴컴한 지하를 벗어나니 지상의 모든 것들이 소중하게 느껴진다. 붉은색 페인트로 칠해진 건물 사이로 햇볕이 내리쪼였다. 신부들이 사용했다는 도서관으로 올라갔다. 나무계단은 얼마나 많은 사람들이 발바닥을 문지르고 지

나다녔는지, 밋밋하게 파였다.

　　산 프란시스코 성당의 돔형 천정과 벽면에는 무데하르Mudéjar 양식(에스파냐에서 12~15세기 사이에 발달한 아라비아 풍과 고딕미술의 특징이 어우러진 건축·미술양식) 특유의 기하학 부조가 돋보인다. 에스파냐 사람들은 아슬람문화의 잔재를 뿌리째 뽑아내기 위해 그토록 모질게 전투를 치렀건만, 에스파냐가 페루에 전수한 문화에는 이슬람문화가 섞여 있다. 이슬람의 향기로 그득한 이 산 프란시스코의 내부 장식을 어떻게 설명해야 할까? 전쟁에 이겼고 에스파냐에 살고 있던 모든 무어인을 추방했다고 해서, 그들의 문화마저도 쫓아낼 수는 없었나 보다. 쉽사리 바뀌지 않는 게 문화의 본질인 듯싶다. 이슬람문화가 남긴 또 하나의 흔적은 '아술레호스Azulejos'라고

불리는 타일에 있다. 요즘에야 타일로 마감하는 곳이 거의 욕실에만 한정되어 있지만, 예전에 타일은 가장 신성한 곳에 붙여졌다. 성모님을 모신 제단 아래를 타일로 둘렀고, 가장 빛나는 자리를 타일로 장식했다. 낱개의 타일을 모아 붙이면 장식이라기보다는 그 자체로 성화가 되었다.

○○ 민속공예 박물관

리마 대성당이 있는 시내 중심가에서 걸어갈 수 있는 거리에 박물관이 많다. 시내 중심가는 으레 사람들이 북적대다보니, 소매치기들의 활동무대이기도 하다. 이런 곳을 걸어 다니면서 핸드백에 여권과 여행자수표를 몽땅 넣고 다녔으니, 발걸음이 가볍지 못했다. 그런데다가 주소와 시내 지도를 번갈아 보며 박물관을 찾기란 생각처럼 쉽지 않았다. 어떤 박물관을 찾으며 길을 헤매다가 우연히 생소한 박물관을 발견했는데, 바로 민속공예 박물관이었다. 이게 웬 떡이냐 싶어 냉큼 들어갔다. '리바 아게로 연구소'라는 간판이 걸려 있었지만, 여행 전에 인터넷에서 그 안에 민속공예박물관이 있다는 정보를 보았던 기억이 떠올랐다.

　　박물관은 콜로니얼양식의 건물을 개조한 구조였다. 입구로 들어서면 네모난 안마당이 있고 마당 둘레를 따라 가운데가 뻥 뚫린 2층 건물이 들어서 있었다. 마당에서 보기에는 구조가 단순해 보이지만, 막상 안으로 들어가면 방향감각 잃어버리기 쉬운 게 콜로니얼양식 건물의 특징이다. 매표소에서 입장료를 치르고 막 계단을 오르려는데, 제복을 입은 경비원이 다가왔다.

　　"전시실은 조명이 꺼진 상태이니, 나를 따라오세요."

리바 아게로 연구소

경비원이 몸소 안내를 자청했다.

전기 값을 아끼려고 불을 꺼놓은 모양이었다. 그를 뒤따라 걷는데, 그
의 발자국이 나무계단을 울리고 그 울림이 다시금 벽에 닿아 튕겨져 울렸
다. 드디어 첫번째 전시실에 도착했다. 복도 입구는 그나마 햇빛이 들어와
걸음을 옮길 수 있었지만 미로 같은 방으로 들어설 때마다 암흑과 맞닥뜨
려야 했다. 눈앞이 캄캄해지자, 후각이 예민해져서 지하실에서 나는 듯한
쾌쾌한 냄새가 콧속을 자극했다. 경비원이 전등 스위치를 켜주었다. 그는
사진촬영은 금지되어 있지만 자기가 눈감아줄 테니 빨리 찍으라고 신호를
보냈다. 일단 좋은 기회인지라 부지런히 촬영을 하면서도 팁을 얼마나 줘
야 알맞을지 고민에 빠졌다.

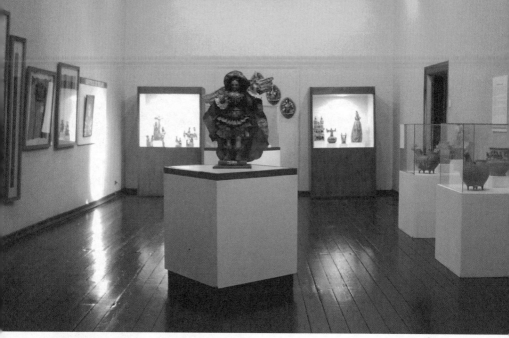

민속박물관 전시장 내부

 이 박물관은 1979년에 페루의 민속공예를 모으기로 소문난 몇몇 중요
한 수집가들에게서 기증받은 작품들로 채워졌다. 각 지역에서 제작된 가
면·악기·직물·레타블로(일반적으로 교회 제단을 뜻하는 말이지만, 페루에
서는 나무상자 안에 성상을 모신 '이동식 제단'을 의미한다) 등 5000여 점에
이르는 민속공예품이 전시되어 있다. 전시실마다 기증자의 이름이 커다랗
게 벽면에 씌어 있고, 그 아래로 각양각색의 공예품들이 전시되어 있다.
특히, 도리스 깁슨의 수집품 중에는 산티아고 로하스, 멘디빌과 같은 쿠스
코(페루의 고산도시) 성상 제작자들의 작품이 포함되어 있었다. 이들 작가
들은 오늘날 쿠스코를 대표하는 예술가이자 국제적으로도 꽤나 알려진 사
람들로, 간혹 페루미술을 대표하는 작가로 소개되곤 한다. 작품은 벽에 걸

리기도 하고 받침대에 놓이기도 했다. 유리진열장 안에 진열된 것들도 있었지만 그렇지 못해 사람들의 손길을 탄 민속품도 있었다. 100년 혹은 200년 후에도 이 모습 그대로 남아줘야 할 텐데, 전시 환경이 이래서야 힘들어 보인다. 창문을 열어젖히자 바깥에서 들어오는 먼지와 햇볕에 종이로 만든 인형과 나무로 조각한 가면들이 그대로 노출되었다. 어떠한 조처가 있기를 바라면서, 경비에게 팁을 주고 박물관을 나왔다.

○○ 현대미술관

현대미술관은 페루가 자랑하는 미술관이다. 2층에는 역대 대통령들이 이 미술관 개관식에 참여한 대형 흑백사진이 걸려 있는 등 미술관의 역사를 보여주는 자료들로 한 코너를 장식하고 있다. 그러나 이보다도 페루를 대표하는 미술관임을 느끼게 해준 것은 2층으로 올라가는 계단 중간에 걸려 있는 루이스 몬테로Luis Montero, 1826~1869의 작품 「아타우알파의 장례식」이었다. 잉카의 마지막 왕 아타우알파Atahualpa가 에스파냐 정복자에게 참수형을 당한 후에 가톨릭 장례식을 치르는 장면을 묘사한 작품이다. 그림에 등장하는 인원은 33명으로 오른쪽에서는 에스파냐 군인들과 신부들이 엄숙하게 장례식을 치르고 있고 왼쪽에서는 아타우알파의 죽음에 슬퍼하며 통곡하는 여인들과 이를 막으려는 군인들이 몸싸움을 벌이고 있다. 화면 전체에 빼곡하게 들어선 사람들이 양쪽에서 전혀 상반된 분위기를 연출하고 있다. 사람들이 빼곡하게 그려졌음에도 개개인이 엄밀하고 정확하게 표현된 것은 몬테로가 수학한 이탈리아 미술학교의 전통에서 비롯된 것이다. 또한 장례식이 진행되는 커다란 홀의 건축적 특징을 보면 잉카 · 유

현대미술관 전경

럽·메소아메리카의 요소들이 혼합되어 있다. 몬테로는 이 작품을 이탈리
아에 머물렀던 1865년에 시작해서 1867년에 완성했는데, 그후 이탈리아
는 물론 페루·브라질·칠레·아르헨티나 등에서 전시되었다. 1868년에
리마에서 열린 그의 전시는 수많은 인파가 몰려들 정도로 지대한 관심을
불러일으켰다. 이 그림은 판화로도 제작되었고 지폐에도 새겨졌고 수많은
모작이 만들어질 정도로 인기를 끌었다. 몬테로의 이 작품을 계기로 페루
미술사에서 역사화 장르가 발판을 다지게 되었을 정도로 큰 영향을 끼친
그림이다. 몬테로가 다져놓은 역사화 장르는 이후에 라몬 무니스, 후안 레
피아니에 의해 발전되어갔다.

　2층에 올라가니 현대미술관이라는 이름에 어울리지 않게 안데스문명

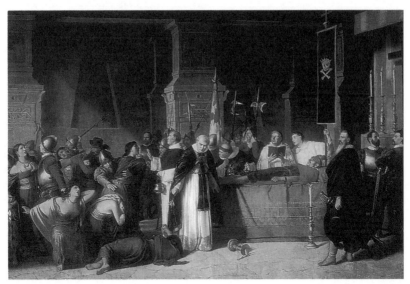

루이스 몬테로, 「아타우알파의 장례식」, 1865~1867

미술, 콜로니얼미술이 전시되어 있었다. 이것들을 다 보고 나서야 페루의
현대미술 전시가 시작된다. 현대미술관에서 발행한 『페루미술El arte en el
Perú』의 목차도 전시장의 진열 순서와 다르지 않다. 현대미술을 알려면 먼
저 과거의 것을 볼 필요가 있다는 의도이리라. 평일 오전이라 관람객들이
적어서 그랬는지, 사진 촬영 허가권 요금을 지불했건만 경비는 내 뒤를 졸
졸 따라다녔다.

　　드디어 책으로만 보던 쿠피니스케문명의 까만 토기, 모체문명의 잘생
긴 토우, 나스카문명의 앙증스러운 채색 토기를 직접 보았다. 생각보다 크
기가 작아서 잠깐 당황스러웠다. 대부분 높이가 20센티미터 안쪽이었다.
사방으로 들어오는 조명과 햇빛에 진열장 유리가 반사되어 토기의 표면

질감에 집중하기가 어려웠다. 만져볼 수만 있다면 만든 이의 손길을 느낄 수 있었을 텐데……. 몹시 아쉬웠다. 그런데다가 차 소리며 물건 파는 소리가 전시장까지 들려와 미술관 특유의 고요함을 만끽할 수도 없었다.

안데스문명 미술에는 시대별로 여러 양식이 있었다. 우리가 이조백자나 고려청자라는 식으로 시대별 대표 문화재를 말하듯이, 각 문화를 대표하는 조형물의 특징이 있는 것이다. 먼저, 안데스문명 미술의 시초라 할 수 있는 쿠피니스케는 아주 까만 토기 표면을 반질반질하게 마무리하였다. 그리고 그 표면에 무시무시한 송곳니를 드러낸 펠리노Felino(고양이과 동물의 특성을 가진 것으로 실제로 존재하는 동물은 아님)가 부조로 조각되어 있다. 쿠피니스케인들이 섬기던 신의 모습을 형상화한 펠리노는 아주 오래된 하왈 신화와 그들이 가진 초자연적 힘을 바탕으로 한 교리 체계가 합쳐진 형태다. 모체문화는 조각 표현에서 단연 최고인데, 사람 얼굴이나 다양한 일에 종사하는 사람들의 모습, 옥수수와 감자와 같은 자연물을 사실적으로 조각했다. 나스카문화는 색으로 요약된다. 화려한 채색 표현과 세련된 디자인은 안데스문명 미술의 위상을 한층 더 높였다고 평가된다.

유독 커다란 크기로 제작된 데다가 같은 시기의 다른 문화권과 어울리지 못하는 잉카의 '아리발로스' 토기도 있다. 잉카는 다른 문화권을 누르고 올라섰기 때문에 조형물 또한 권위적이어야 했다. 뭔가 차별화된 형태와 장식이 요구되었다. 모체와 나스카와 같은 해안 문화권의 감성적이고 표현적인 조형을 누를 수 있는 것은 오로지 대칭형의 기하학 형태밖에 없었다. 높이가 1미터에 달하는, 마치 그리스 화병 같은 모양새의 아리발로스는 잉카의 힘을 과시하는 형태를 취하고 있으며 구체적인 용도도 확

실하지 않다.

콜로니얼미술은 구대륙에서 전해진 종교미술이나 마찬가지다. 그런데 전시되어 있는 콜로니얼미술을 자세히 보니까, 캔버스 아래에 작가의 이름 대신 '에스쿠엘라 쿠스케냐'라고 적힌 것이 많았다. 이게 대체 뭘까? 굳이 번역하자면 '쿠스코 학교'가 되는데, 이런 이름의 학교를 졸업한 화가가 그렸단 말인가? 이 문제는 쿠스코에 있는 한 갤러리 직원의 설명을 듣고서야 해결되었다. 제대로 번역하면 '쿠스코화파'인 에스쿠엘라 쿠스케냐는 콜로니얼 시대에 쿠스코를 중심으로 일었던 한 화풍으로 쿠스코 양식의 성화를 가리킨다. 17,18세기에 제작된 에스쿠엘라 쿠스케냐는 성화지만 유럽 미술관에서 볼 수 있는 성화와는 차이가 있다. 평면적이며 장식성이 강한 표현은 어딘지 모르게 유럽의 성화가 주는 거룩함이나 웅장함이 아닌, 민화에서 느껴지는 인간적인 따뜻함을 전해주었다. 이런 화풍은 콜로니얼 회화를 장악하다시피 했고 이는 오늘날까지도 이어지고 있다.

콜로니얼 미술품 전시가 끝나자 19,20세기의 근대미술 전시가 이어졌다. 이 시기에 들어선 페루미술은 또한번의 변화를 겪었다. 콜로니얼미술에서 안데스문화를 잊어야 했던 것처럼, 독립 이후엔 너나없이 콜로니얼미술을 잊으려고 애를 썼다. 그런 그들에겐 새로운 미학이 필요했고 그런 가운데 페루의 이미지를 담은 표현이 강세를 띠기 시작했다(프란시스코 피에로, 프란시스코 라소, 루이스 몬테로, 호세 사보갈, 마리오 우르테가로 이어지는 화가들의 작품에 대해선 이 장의 「페루를 그린 화가들」을 참고).

현대 작가들의 전시는 미술관 1층에서 볼 수 있었는데, 2층의 고대·

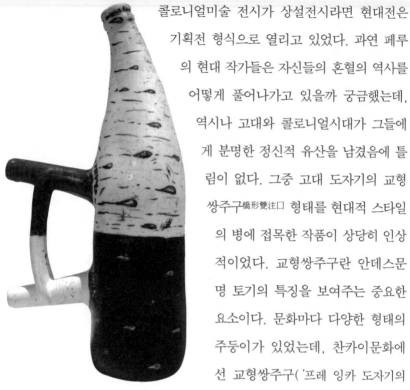

콜로니얼미술 전시가 상설전시라면 현대전은 기획전 형식으로 열리고 있었다. 과연 페루의 현대 작가들은 자신들의 혼혈의 역사를 어떻게 풀어나가고 있을까 궁금했는데, 역시나 고대와 콜로니얼시대가 그들에게 분명한 정신적 유산을 남겼음에 틀림이 없다. 그중 고대 도자기의 교형 쌍주구橋形雙注口 형태를 현대적 스타일의 병에 접목한 작품이 상당히 인상적이었다. 교형쌍주구란 안데스문명 토기의 특징을 보여주는 중요한 요소이다. 문화마다 다양한 형태의 주둥이가 있었는데, 찬카이문화에선 교형쌍주구('프레 잉카 도자기의 주구' 참고)가 지배적이었다. 작가는 이러한 고대문화의 한 요소를 가져

후안 하비에르 살라사르,
「찬카이에는 절대로 비가 내리지 않는다」, 2003

와 현대인들이 즐겨 마시는 콜라병, 맥주병에 적용했다. 그리고 찬카이문화를 더욱더 드러내기 위해, 제목도 「찬카이에는 절대로 비가 내리지 않는다」라고 붙였다. 실제로 그곳엔 비가 내리지 않는다.

∘∘ 라파엘 라르코 박물관

라파엘 라르코는 페루를 대표하는 고고학자이다. 라파엘 라르코 박물관의

전시실을 채우고도 모자라 자료실 천장 높이까지 꽉 찰 정도로 진열된 셀 수 없이 많은 토기들을 보고 어안이 벙벙해졌다. 그는 대단한 학자였다. 전시물 각각이 발굴될 당시의 기록을 남겼으며, 특정 작품과의 비교를 당부하는 메모도 전시품 옆에 곁들여 놓았다. 또한 각 시기별 도자기의 주구를 정리해놓은 표를 작품 위에 걸어둠으로써, 학자가 관람객에게 베풀 수 있는 최대한의 친절을 보여주고 있다. 자그마한 독서 카드에 타자체로 찍은 그의 기록들은 페루 고고학의 역사를 보여주는 증거물 그 자체이다.

　내가 박물관에 당도했을 때, 이 박물관의 각각 다른 건물에서 두 개의 전시가 열리고 있었다. 정원 옆 건물에선 〈에로틱 토우전〉을, 나지막한 언덕 위 건물에서는 〈안데스문명 토기전〉을 볼 수 있었다. 먼저 언덕 위에 올라가 표를 사고(다른 곳이 6~10솔 정도인 걸 감안하면, 이곳의 입장료 21솔은 상당히 비싼 편이었다), 안데스 토기의 세계로 들어갔다.

라파엘 라르코 박물관 전경

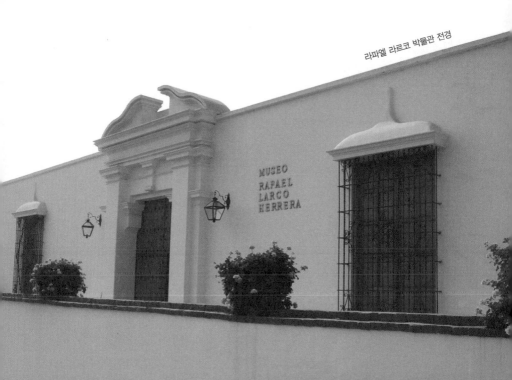

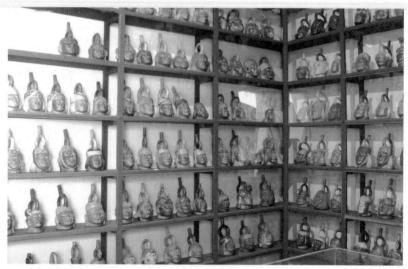

모체의 초상형 토기가 방안 가득히 진열되어 있다. 전부 몇 개나 될까?

　　라파엘은 기원전 2000년에서 기원전 1250년경에 제작되었을 것으로 추정되는 안데스문화 최초의 토기를 북부 지역인 리베르타드에서 발굴했다. 점토 덩어리를 손가락으로 주물럭거려 구멍을 점점 넓혀가면서 만든 높이 5센티미터 내외의 작은 그릇이었다. 그는 이 토기 옆에 이렇게 기록했다. "아무런 장식이 없는 원시적인 형태로 실용적인 용도로 사용되었을 것이며, 이러한 형태는 두상의 모양 또는 박의 형태에서 영감을 받은 것으로 보인다."

　　라파엘의 발굴 작업은 북부 해안지역에서 눈부신 성과를 거뒀다. 독창성이 특히 두드러지는 차빈문화의 영향을 받은 쿠피니스케 토기에 관한 그의 집념은 대단한 것이었다. 그는 쿠피니스케 토기의 변화를 조목조목 지적해나가면서 동시대에 발전했던 살리나르문화와 비교 분석했다. 쿠피

니스케의 완벽함이 섬뜩할 정도의 긴장감과 두려움 속에서 신을 묘사한 데서 나왔다면, 살리나르의 토기에는 자유로운 감성이 흐른다. 이렇게 다른 표현이 비슷한 시기에, 게다가 서로 가까운 지역에서 벌어졌다는 점이 안데스문화의 다양한 층위를 방증한다.

비루문화의 토기 또한 외면할 수 없는 무한한 감동을 안겨준다. 두 개의 바퀴 위에 앉아 있는 사람, 또는 두 마리의 원숭이나 두 마리의 부엉이 사이

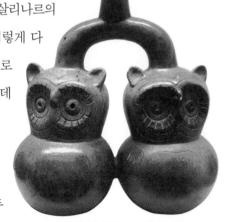

두 마리의 부엉이 토기. 삼쌍둥이인가?

를 교형쌍주구가 연결하고 있다. 두개의 다른 개체를 하나로 연결하는 형태에 대해서 많은 학자들은 세상의 이원성을 반영한 것이라고 말하곤 한다. 밤과 낮, 여성과 남성, 해와 달……. 내 생각엔 양쪽 다리, 양쪽 귀, 양쪽 눈 같은 신체적 특징에서 따온 것 같은데. 이렇게 말하면 논문 심사관들은 이론적 근거를 제시하라고 하겠지. 그럼, 이렇게 말해야지. "수도꼭지는 남자의 성기, 효자손은 사람 손에서 따온 거잖아요. 왜 그렇게 복잡하게 생각하시나요."

모체와 나스카의 방을 지나, 잉카의 방으로 들어갔다. 그들의 뛰어난 문화는 잉카에 흡수되었고 결국엔 잉카가 추구하는 방향으로 변해갔다. 그것은 은은하게, 유식하게, 교양 있게 정복자의 권위를 보여주었던 아리발로스의 조형 세계에서 드러난다. 그리고 그 당당하던 아리발로스 뒤로 혼혈 도자기가 있었다. 잉카 토기의 형태 위에 유약을 바른, 이제까지 들

도 보도 못한 이상한 것이었다. 그리고 이 도자기 위에 1532년이라는, 에스파냐가 잉카를 정복한 해를 나타내는 숫자가 서슬 퍼렇게 찍어 있었다. 그랬다. 에스파냐에 정복된 후 더이상 아리발로스는 만들어지지 않았다. 대신 그 자리를 메운 것은 에스파냐에서 들어온 유약 바른 새로운 양식의 토기가 메웠다. 그때까지 잉카에선 유약을 사용하지 않았다. 아니 유약 기술을 몰랐다.

∘∘ 고고학 박물관

라파엘 라르코 박물관에서 멀지 않은 곳에 고고학 박물관이 있었다. 이곳이 '페루 최고의 국립박물관'이라고, 야무진 개인박물관들을 향해 말할 수 있는 것은 그나마 란손Lanzón 덕분이다. 란손은 절반은 인간이고 절반은 펠리노의 모습을 한 2.42미터 높이의 석조기념비에 붙여진 이름이다.

고고학 박물관 입구

박물관의 입구에 들어서자마자 한
눈에 들어오는 란손은 은은한 조
명 아래, 행여 사람들의 손길을 탈
까 걱정되었는지 두꺼운 유리 안
에 보존되어 있었고, 행여 기다란
형태 때문에 쓰러질세라 철제 프
레임으로 받치고 있었다. 그렇겠
지, 자국 문화의 원류라 할 수 있
는 도상이 새겨진 조각을 도난당
한다면 페루 국민들에겐 크나큰
상처가 될 테니까.

차빈문화의 상징 란손

란손은 차빈문화의 상징이다. 차빈은 독자적인 안데스문화의 시작을
의미한다. 그것은 뾰족한 송곳니를 가진 인간-펠리노의 도상으로 입증된
다. 뾰족한 송곳니와 뱀으로 표현된 머리카락을 가진 인간-펠리노는 양
손에 자기 키보다 훨씬 큰 지팡이를 잡고 있다. 이 지팡이는 꼬부랑 할머
니의 보행을 돕기 위한 것이 아닌, 최고 권력자임을 암시하는 권능의 상징
으로서의 지팡이이다. 차빈 이후에도 인간-펠리노의 도상은 끊임없이 등
장한다. 또한 지팡이를 든 신의 모습은 잉카의 창조신화에서도 그 유래를
찾을 수 있다.

어느 날 티티카카 호수에서 두 명의 남녀가 나왔는데 이들은 태양의
신 인티의 자식들로 남자는 망코 카팍이었고 여자는 마마 오클로였다. 망
코 카팍은 황금지팡이가 땅속으로 가라앉는 비옥한 땅을 찾아 힘겨운 여

정을 계속하다가 어느 날 쿠스코를 발견하고 그곳에 신전을 지었다고 한다. 비단 잉카뿐만 아니라 프레 잉카(잉카 이전의 문화를 지칭함)의 직물, 토기에서 지팡이를 양손에 들고 있는 인간-펠리노의 모습은 어렵지 않게 찾을 수 있다.

∞ 아마노 박물관

아마노 박물관에 들어서면 이 박물관의 설립자인 요시타로 아마노가 페루의 전 대통령 후지모리와 함께 찍은 기념사진이 걸려 있다. 이 사진은 많은 것을 함축하고 있다. 1899년, 일본 정부는 인구 과잉에 대한 대책으로 이민을 장려했고, 이는 인력 부족에 시달리던 페루 대농장주들의 이해와 맞아떨어져 많은 일본인들이 페루로 이민을 떠났다. 제2차 세계대전 전까지 3만 명이 넘는 일본인들이 페루로 이주했다. 아마노와 후지모리의 부모도 이때 페루로 이민 온 일본인들이었다. 이제 그들의 자식들은 이민 2세대로서 페루의 정계는 물론 문화·예술계에 지대한 영향을 끼치고 있다.

아마노 박물관에서는 당대 최고의 걸작이라 할 수 있는 작품들을 볼 수 있었다. 그런데 이 박물관은 반드시 전화로 예약을 해야 하고 박물관에서 허락한 시간에 입장해야 하는, 약간 엉뚱한 절차가 있다. 물론 국내에서도 예약 제도를 시행하는 미술관이 있지만, 여행객 입장에선 아무래도 부담스럽다. 입장은 오후 3시부터 시작되고, 한 시간마다 가이드가 사람들을 모아 전시실에 입장시킨다. 물론 인원수에도 제한이 있었다. 그리고 사진은 절대로 못 찍게 한다. 사실은 몰래 전시실 풍경이라도 찍어보려고 했는데 가이드의 눈총이 이만저만 날카로운 것이 아니었다. 가이드는 철저하게

일본식 교육을 받은 페루인이었다. 이곳은 일본 관광객이 대부분이고 유럽인과 미국인 관광객들도 많은 편이다. 1층의 기념품점에서 박물관 팸플릿을 팔았는데, 한 권에 무려 미화 50달러라는 가격표가 붙어 있었다.

"두껍지도 않은데, 왜 이렇게 비싸지요?" 이렇게 극히 아줌마다운 질문을 하고 말았다. 그랬더니 "사진촬영, 인쇄 모두를 일본에서 해온 데다가 세금이 너무 비싸서 그래요"라는 대답이 돌아왔다.

아무리 그래도 소비자의 입장에선 가격이 너무 터무니없다 보니 아무래도 신뢰가 생기지 않았다. '그렇다고 이렇게나 비쌀 수 있나…….' 나중에 알고 보니, 페루는 책값이 장난이 아닌 곳이었다.

그런데 과연 이 박물관엔 무엇이 있길래 이렇게 비밀스럽게 운영하는 걸까?

첫 번째 방에는 도자기가 있는데, 내로라하는 안데스문명의 대표작이 전시되어 있었다. 안데스미술을 다룬 화보집에 수록된 도자기도 이곳에서 직접 볼 수 있었다. 그런데 이상하게도 이곳에 전시된 유물에는 뭔가 다른 느낌이 감돌았다. 그냥 분위기 탓이었을까, 아니면 작은 것 하나라도 애지중지 여기는 일본식 태도 때문이었을까? 만약 고고학 박물관의 수집품도 아마노 박물관에 놓아둔다면 조금 달라 보이지 않을까라는 생각이 들었다. 그러나 나는 아마노의 안목에 감탄할 수밖에 없었다. 내가 본 쿠피니스케의 수많은 등자형주구 토기 중에서 아마노가 소장한 양각 장식의 펠리노 토기만큼 정교하고 마무리가 훌륭한 것은 없었다. 아마노는 많은 양을 수집하려고 하지 않았고 자신의 안목으로 좀더 나은 것을, 좀더 정성을 다한 것을 골랐다. 그냥 반복적인 주형 작업보다는 당대에서 인정받았을

만한 작가의 손길을 찾아냈다.

두 번째 방에는 찬카이의 직물이 전시되었는데, 무엇보다도 작품 진열 방법이 특이했다. 관람객들이 보는 앞에서 가이드가 서랍을 열었고 그 안에 직물이 반듯하게 뉘여 있었다. 그 위의 서랍을 열자 또다른 직물이 뉘여 있었고, 이렇게 몇 개의 서랍에 직물들이 차곡차곡 정리되어 있었다. 간혹 직물을 액자에 표구해 세운(또는 눕힌) 상태에서 전시한 박물관은 보았지만 이런 건 처음이었다. 이처럼 직물 보존을 위한, 직물을 배려한 진열 방식을 통해 아마노 박물관의 진수를 느낄 수 있었다. 그리고 박물관을 나오면서 아마노에게 박수를 보냈다.

"당신 정말 까다로운 사람이로군요."

페루를 그린 화가들

라틴아메리카 근·현대미술은 유럽의 모더니즘과도 깊숙이 맞물려 있지만, 라틴아메리카에 들어온 모더니즘은 그들의 독특한 역사 속에서 재해석되고 리메이크되었다. 페루의 예술가들은 콜로니얼미술을 해체하고 반독재 운동을 시각화하기 위해 모더니즘을 적극 수용했으나, 자신들의 전통문화를 되살리기 위해 모더니즘을 거부하기도 하는 이중적인 태도를 보였다. 이러한 현상은 고대문명이 발전했던 멕시코·과테말라·페루 같은 국가에서 공통적으로 드러난다.

 1821년 페루는 다른 라틴아메리카 나라들과 마찬가지로 독립을 맞는다. 실질적으로 페루의 독립을 이끌어낸 두 영웅은 페루인이 아닌, 외국인이었다. 맨 처음 안데스산맥을 넘어 독립을 이끌어낸 산 마르틴José de San Martín은 아르헨티나군 장교였고, 이후 에스파냐 왕당파의 잔재를 물리쳐준 시몬 볼리바르Simón Bolívar는 베네수엘라 출신이었다. 그러나 페루는 1824년에 에스파냐 왕당파가 내부 분열로 인해 아야쿠초의 전투에서 패배함으로써 비로소 완전하게 독립할 수 있었다. 라틴아메리카의 영웅이 된 '해방자' 볼리바르에 의해 페루 공화국이 출범했지만, 페루인의 앞날에 빛나는 서광이

비치진 않았다. 페루의 독립 자체가 외국인들의 도움으로 이루어진 것이었고 내부에는 아직도 에스파냐 왕당파를 지지하는 지배계층이 남아 있었기 때문이다.

이와 같은 상황은 미술계에서도 마찬가지였다. 콜로니얼시대보다 더 나아질 것도 없는 상황이었다. 그럼에도 공화국이 들어서고부터 몇 년 동안에 엄청난 변화가 시작되었다. 그동안 미술의 보호자 역할을 수행했던 교회의 권력이 빠르게 와해됨에 따라, 근 3세기 동안 이어져온 종교미술의 근간이 뿌리째 흔들리게 되었다. 그럼에도 공화국의 새로운 질서는 콜로니얼의 연장선상에서 재배치되어 나갔다. 콜로니얼시대에 상류층을 차지하던 이들이 공화국의 권력을 계승하면서 그들의 생각, 관습에 의해 모든 사회 체제가 구성되었기 때문이다. 그 한 예가 공화국의 문장에서 잘 드러난다. 콜로니얼의 문장을 기본 골격으로 공화국의 문장이 만들어졌는데, 이는 어디까지나 디자인 상의 작은 변화에 불과했다.

그러던 중, 페루 독립의 여파는 페루미술이 근대미술로 나아가게 된 도화선으로 작용했다. 그 변화는 호세 힐 데 카스트로José Gil de Castro, 1785~1840 같은 물라토Mulato(흑인과 백인 사이의 혼혈) 태생의 초상화가로부터 감지된다. 그는 콜로니얼의 전통 회화 기법으로 새로운 공화국의 영웅을 그려냄으로써, 아주 서서히 변화를 모색해나갔다. 곧이어 19세기 페루미술은 두 가지 경향으로 나뉘어 전개됐다. 하나는 안데스에서 살아가는 사람들의 풍경, 관습을 소재로 한 '실생활 묘사주의' 였고 다른 하나는 유럽에서 공부하고 돌아온 페루 출신의 화가들에 의한 '아카데미 미술' 이었다.

실생활 묘사주의와 아카데미 미술

실생활 묘사주의는 프란시스코 피에로Francisco Fierro, 1807~79에 의해서 시작 되었는데, 그후 외국에서 활동하던 아카데미 화가들도 대거 참여하면서 페루의 미술로 발전시켜나갔다. 피에로가 내세운 '실생활 묘사주의'는 그가 갖고 있던 사상을 지역적인 관습의 재현으로써 형상화한 것이었다. 1830년경부터 피에로는 고유한 의상과 관습, 엄숙하면서도 축제적인 의식들, 거리 풍경, 리마 대중의 삶을 소재로 한 판화, 수채화를 시도한다. '타파다'는 얼굴을 가리게 되어 있는 리마 여성들의 고유 의상이었는데, 피에로의 그림에서는 리마의 이미지로 나타난다. 1840년경부터 리마 여성들은 더이상 이 옷을 입지 않게 되었으나 그는 1879년 눈을 감을 때까지 계속해서 이 옷을 소재로 그림을 그렸다. 실생활 묘사주의는 19세기는 물론 20세기에 들어설 때까지 페루 회화에 지속적으

로 나타난 화풍이었다. 이
런 의미에서 피에로는 막
바지에 몰린 콜로니얼미술
을 변화시킨 장본인으로
평가된다.

한편, 이그나시오 메
리노Ignacio Merino, 1817~76
와 같은 아카데미 화가는
페루의 아카데미 1세대를
이끌어나갔다. 그의 제자

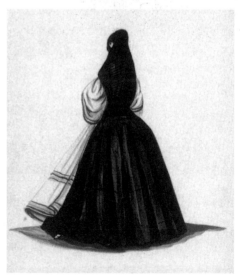

프란시스코 피에로, 「타파다」, 1840

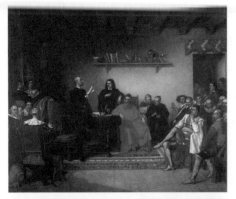

틀인 프란시스코 다소Francisco
Laso, 1823~69, 프란시스코 마시아
스Francisco Masías, 루이스 몬테로
Luis Montero, 1826~69는 유럽에서
공부하고 돌아와 페루의 인종 문
제를 드러낸 작품이나 역사화·
정물화·풍경화를 발전시킨다.
이때가 19세기 후반 무렵이었는
데, 이후 페루미술은 한동안 침체
기에 빠진다. 주요 원인은 후속
세대를 기르지 못하고 아카데미
1세대들이 사망한 탓이고, 또 다
른 원인은 태평양전쟁(1879~83
년에 칠레가 볼리비아 태평양 연
안의 초석 광산을 무력으로 점령

이그나시오 메리노, 「키오테의 감독」, 1861(위)
프란시스코 라소, 「3인의 서로 다른 인종」, 1859(아래)

하자 페루가 볼리비아를 지원해서 발발한 전쟁으로, 페루의 땅까지 칠레 손
에 넘어가는 어처구니없는 참패로 끝이 났다)의 패배로 페루 정국이 늪에 빠
지게 되었기 때문이다. 이와 같이 1870년대의 페루미술은 공백 상태나 마찬
가지였다. 비평가 페데리코 토리코Federico Torrico에 의해 미술학교가 세워졌
지만, 이 역시 태평양전쟁의 발발로 실패로 돌아가고 만다.
　　이렇게 페루미술이 미술학교의 중단과 전시 공간의 부재라는 악순환에
빠져 있던 상태에서, 신세계를 찾아온 유럽인들은 미술에도 심대한 영향을

다니엘 에르난데스, 「나른한 여자」, 1906

끼치기 시작했다. 유럽 아카데미 출신의 화가들이 페루에 유입되면서 19세기 후반 페루미술에 외국 출신 작가들의 삶이 투영되기 시작한 것이다. 그당시 페루 화단에서 활동한 외국 작가로는 페데리코 델 캄포Federico del Campo, 알베르토 린츠Alberto Lynch, 아벨라르도 알바레스 칼데론Abelardo Álvarez Calderón, 엔리케 도밍고 바레다Enrique Domingo Barreda, 카를로스 바카플로르Carlos Baca-Flor, 다니엘 에르난데스Daniel Hernández 등이 있다.

토착주의와 호세 사보갈

1919년 국립미술학교ENBA가 설립되면서부터 사실상 페루 근대미술의 서막이 오른다. 다른 라틴아메리카의 나라들도 그렇듯이, 페루의 근대미술 또한유럽과는 출발점부터가 달랐다. 기본적으로 유럽의 근대미술이 지향하는 바

는 아카데미 선봉에 대한 서부로 나타났지만, 페루 세시변 세부로 미시네미의 시작을 계기로 근대미술의 물꼬가 트였다. 그동안 페루 미술계에는 이렇다 할 만한 중심 기관이 부재하여 작가들은 각자 고립되어 활동할 수밖에 없었는데, 국립미술학교라는 예술 공간의 설립을 계기로 작가들이 한자리에 모일 수 있게 된 것이다. 그리고 바로 이때, 호세 사보갈과 그를 추종하는 화가들이 이끄는 '토착주의Indigenismo' 운동이 탄생한다. 1930년대 정부의 절대적인 지지를 받았음은 물론이고 토착주의 사상가인 호세 카를로스 마리아테기José Carlos Mariátegui가 합류한 운동이었다.

화가이면서 교수로 활동했던 사보갈은 20세기 페루미술의 주역이기도 하다. 그는 페루 북부의 카하밤바 출신으로 장학금을 받아 유럽에서 미술을 공부한 뒤 한동안 칠레에 머물기도 했다. 사보갈은 귀국 길에 아스텍 문명을 보기 위해 멕시코에 들렀는데, 당시 막 불이 붙은 멕시코 벽화운동의 광경을 직접 눈으로 목격하고 상당한 충격을 받았다. 그후 그가 도착한 곳은 리마가 아닌, 잉카의 수도였던 쿠스코였다. 멕시코에서 본 토착주의 운동의 여파로 그의 눈앞에 비친 쿠스코의 풍경은 많은 감동을 불러일으켰다. 그는 쿠스코에 잠시 머무르는 동안에 인디오를 모델로 한 그림을 열정적으로 그렸고, 1919년 리마로 돌아와 〈쿠스코의 인상〉이라는 제목으로 첫 번째 개인전을 열었다. 안데스를 주제로 한 그의 작품은 가공하지 않은 거친 표현 기법으로 사회적으로 커다란 반향을 일으켰다. 그를 평가 절하하는 사람들과 신선한 충격이라고 극찬하는 사람들로 반응이 엇갈렸다.

사보갈은 1920년에 국립미술학교의 회화과 교수가 되었고, 그후 토착주의 운동의 선봉에 선다. 또한 사보갈의 친구인 호세 카를로스 마리아테기,

빅토르 라울 아야 데 라 토레는 그에게 토착주의 사상이 갖는 중요성에 대한 정치적 바탕을 제공해주었다. 더욱이 사보갈을 추종하는 '인디헤니스타'라는 화가 집단의 적극적인 활동이 돋보이는데, 그중 엔리케 카미노 브렌트, 훌리아 코데시도가 대표적인 화가들이다. 그들

호세 사보갈, 「라 산투사La Santusa」, 1928

은 안데스 시골에서 공예품을 만들던 장인匠人들과 연계하면서 안데스 사람과 풍경에서 우러나온 토착 주제에서 미의 가치를 찾아나갔다. 다른 한편으로 인디헤니스타들은 잡지 『아마우타』를 창간한 호세 카를로스 마리아테기와 같이 더욱더 근본적인 프로젝트를 이루어나갔다. 이 운동의 선봉에 선 사보갈 또한 국립미술학교의 학장을 지낸 후에 1930년대와 1950년대 사이에 페루국립박물관장으로 재직하면서 수집가인 알리시아 부스타만테, 엘비라 루사, 카밀리오 블라스의 도움으로 안데스 민속공예를 분류, 평가하는 작업에 몰두했다.

사보갈이 이끄는 인디헤니스타들의 활동에 힘입어 페루 정부는 공식적으로 토착주의를 표방하기에 이른다. 페루의 토착주의는 대중들 사이에서

엔리케 카미노 브렌트, 「푸노의 케츄야 여인」, 1939

전폭적인 지지를 받았다. 지식층들과 시골에 사는 인디오 예술가들과의 상호 교류가 밑받침되었기 때문이었다. 지식층들은 1940년대 페루의 시골 지역을 두루 다니면서, 인디오들이 제작하는 물건들을 수집하고 평가하여 세상에 알렸다. 이 과정에서 아야쿠초에서 성상을 제작하는 호아킨 로페스 안타이의 레타블로를 발견했고, 이것은 아르테 포풀라르(원주민 예술)에 대한 재발견으로 이어진다. 그러나 페루의 인디헤니스타들은 멕시코의 토착주의

자들과는 달리 고대미술에서 그 정신을 찾은 것이 아니라, 안데스 시골에서 이어져온 수공예에 집중했다. 생활, 관습과 밀접한 공예에는 콜로니얼미술의 흔적이 뚜렷했고, 바로 여기에 토착주의 운동이 갖는 한계가 있었다.

현대미술로의 진입

1943년에 사보갈이 국립미술학교에서 물러남으로써 그동안 절대 다수가 공인했던 토착주의는 반反토착주의자들의 도전을 받는다. 후기입체파 화가인 카를로스 퀴즈페스 아신, 표현주의자인 마세도니아 데 라 토레, 초현주의 화가들, 그리고 시인 세사르 모로와 함께 국립미술학교의 학장으로 취임한 리카르도 그라우Ricardo Grau, 1907~70가 합세함으로써 반토착주의는 페루미술의 중심에 선다.

그라우는 비평가, 라울 마리아 페레이라와 함께 '독립'을 주창하는데 '독립'은 말 그대로 안데스와 연결된 모든 주제로부터 또는 모든 예술 프로그램으로부터의 독립을 의미했다. 사보갈이 정해놓은 모든 예술 주제나 양식, 형태로부터 벗어나 새로운 예술을 탐험할 것을 주장했다. 결과적으로 사보갈로부터 자유를 의미한 것이나 다름없었다(그만큼 페루 화가들에게 사보갈의 영향력은 대단했다. 예를 들어 유럽의 양식을 받아들임에 있어서 야수파와 입체파 정도만을 허용할 정도로 굉장한 권력을 휘둘렀다). 그라우에 이어 페르난도 데 시츨로Fernando de Szyszlo, 1925~와 같은 추상화가의 등장, 초현실주의 경향의 틸사 추치야Tilsa Tsuchiya, 1929~84, 표현주의 경향의 호세 톨라José Tola, 1943년생가 주목을 받으면서 토착주의는 영원히 과거의 조류로 남게 된다.

이와 같이 페루 현대미술은 사보갈이 이끄는 토착주의에 대한 반항으

페르난도 시출로, 「푸카 와마니」, 1968

도 시작되었다. 다시 말하면 사보갈이 존재하지 않았다면, 또는 국립미술학교가 문을 열지 않았더라면 현대미술은 다른 방향으로 나아갔을지도 모른다. 유럽의 모더니즘이 전통 아카데미에 대한 반항에 그 힘을 실었다면, 페루에서는 현대미술에 이르러서야 반항이 모티프가 되었다. 또한 근대미술도 유럽 아카데미 출신 화가들이 중심에 섰듯이, 이번에도 유럽 출신이 중심에 서게 된다.

　19, 20세기 페루미술 흐름의 한가운데에서 페루를 표현하고자 하는 화가들의 강력한 메시지가 발견된다. 1821년의 독립은 서서히 콜로니얼문화에 대한 청산으로 이어졌고 이후 페루 고유의 색채로 가득한 실생활 묘사주의로 이어졌다. 이어 20세기에 들어, 토착주의 운동의 범국가적인 관심을 등에 업고 페루미술도 도약했다. 국립미술학교의 설립과 사보갈이 이끄는 인디헤니스타 화가들의 안데스문화에 대한 재발견은 근대미술의 가장 커다란 사건으로 기록된다. 그러나 반토착주의가 등장하면서 추상화와 초현실주의 화풍이 페루 현대미술을 이끌어나갔지만, 이들 역시 고대문명이라는 자신들만의 고유문화를 바탕에 깔고 있었다.

　여러 화풍이 등장하고 사라지기를 반복했음에도 페루 근 · 현대미술의

기저에는 언제나 페루에서만 공유되는, 페루인만이 표현할 수 있는 무엇인가가 있었다. 실생활 묘사주의의 뒤를 이은 토착주의, 그리고 이에 반항하여 나타난 추상화나 초현실주의 역시 페루의 역사와 문화를 그려냈다. 각자 살았던 시대와 양식은 달랐지만 무엇을 표현하고자 했는지의 관점에서 바라보면, 그들은 다 같이 '페루를 그린 화가들'이었다.

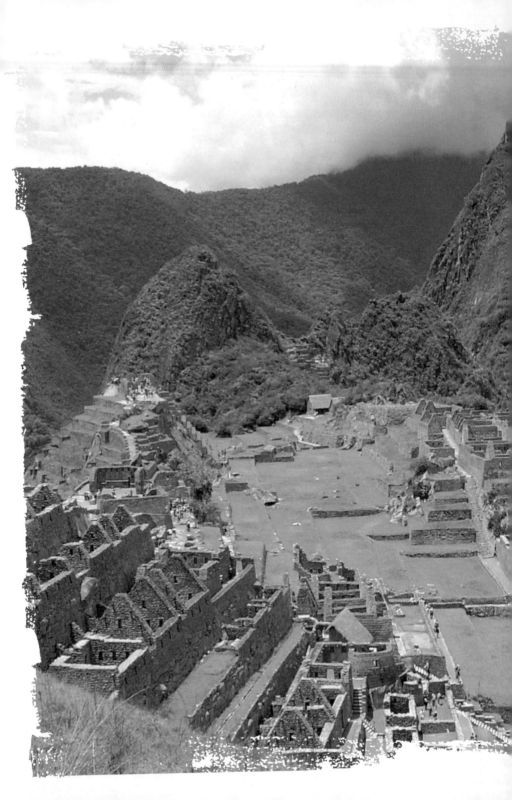

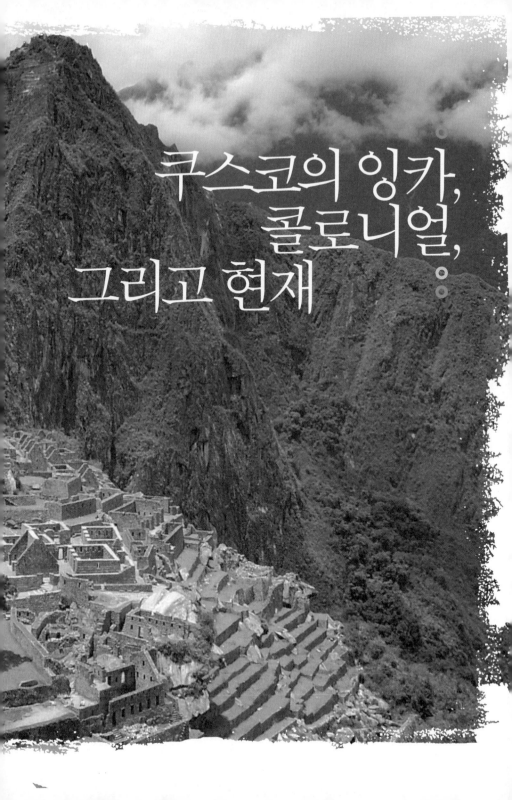

쿠스코의 잉카,
콜로니얼,
그리고 현재

리마에서 쿠스코로 가는 방법은 다양하다. 그중 두 가지 방법. 20시간을 넘도록 덜컹거리는 버스를 타고 갈지, 아니면 비행기를 타고 40여 분 만에 우아하게 도착할지……. 나는 우아한 쪽을 택했다. 그리고 올바른 선택이었다는 생각이 든 것은 상공에서 한눈에 쿠스코 시를 바라본 순간이었다. 산악분지에 빼곡하게 들어찬 갈색 기와집들 사이로 교회의 첨탑과 저 멀리 돌로 쌓아올린 유적지가 보이는 풍광이 그야말로 장관이었다.

공항에서 손님을 반기는 택시기사와 여행사 직원, 호텔 호객꾼을 뿌리치고, 씩씩하게 버스정류장으로 걸어갔다. 적어도 20년은 뼈 빠지게 달렸을 봉고버스가 내 앞에 섰다.

"아르마스 광장 가나요?"

기사가 내 말을 잘 들을 수 있도록 크게 소리쳤다.

"광장에서 두 블록 떨어진 곳까지만 갑니다."

그래도 상관없었다. 잠시 후 뒤쪽 문이 열리면서, 열 살 정도 되어 보이는 여자아이가 나더러 타라는 손짓을 한다. 차장이었다. 최대한 많은 승객을 태우기 위해, 기다란 널빤지 위에 사람들이 오밀조밀 붙어 앉았다. 내가 앉자, 까만 눈동자의 사람들이 나의 움직임을 주시하고 있었다. 곧이어 아르마스 광장에 다다르자, 기사뿐만 아니라 승객들이 일제히 "이곳에서 내려요"라고 말해주었다. 내가 살면서 이토록 많은 사람들에게 관심을 받은 적이 또 있었을까?

'아, 드디어 쿠스코에 왔구나!'

흥분을 가라앉히고 우선 며칠 묵을 호텔부터 찾았다. '우아하게' 비행기를 선택했던 탓에 숙박 비용을 아껴야 했다. 배낭을 메고 이 골목 저 골목의 낡아 보이는 호텔, 아니 여인숙을 둘러보았지만 가격은 예상보다 비쌌다. 한 여인숙에 들어가서 종업원으로 보이는 아가씨에게 쿠스코에서 가장 저렴한 여인숙이 어딘지를 물어 그녀가 알려준 곳으로 향했다. 마침 아르마스 광장에서 가까운 곳이었다. 배낭여행객들이 즐겨 찾는 그곳엔 증명이라도 하듯이 빨랫줄에 가지각색의 옷가지들이 널려 있었다. 다섯 밤 묵는 데 미화 15달러를 내기로 했다. 주인은 텔레비전이 있는 방으로 안내해줬다. 싼 값에 머물 곳을 구했다는 이유만으로 행복이 밀려왔는데, 방도 그런대로 괜찮았다.

숙소를 정하고 난 후 가뿐한 마음으로 아르마스 광장에 나갔다. 사진으로만 보던 자리에 서서 심호흡도 해보고 벤치에 앉아 아르마스 광장을 내 마음속에 새겨 넣기 바빴다. 그때까진 멀쩡했다. 나에겐 '고산증 증세가 없나보다' 고까지 생각했다. 왜냐하면 대만에 있는 4000미터짜리 고봉인 옥산에 오를 때도, 멕시코의 포포카테페틀을 오를 때도 견딜 만했으니까. 그러나 다음날 아침부터 나의 고산증이 시작되었다.

고산증에 괴로워하는 외국인들을 보면서 '잉카의 복수'라고 말한다.

잉카의 복수는 정말로 무서웠다.

아직도 잉카의 하늘이었다

쿠스코의 하늘은 변덕스럽기 그지없다. 맑고 청아한 가을하늘 같다가, 금세 먹구름이 잔뜩 껴버리고 만다. 그런 하늘을 바라보면, 영화의 한 장면처럼 두둥실 흘러가는 구름을 볼 수 있다. 나는 이 하늘을 아르마스 광장의 벤치에 누워 바라보았다. 일어나서 앉을 수가 없었다. 앉으면 머리가 무거워서 쓰러질 것 같았고, 뱃속은 마치 입덧이라도 하는 양 심하게 울렁울렁거렸다. 어쩔 수 없이 누운 채로 쿠스코의 하늘을 바라보았다. 페루에 오기 전에 미술자료만 미친 듯이 모아댔지, 고산증에 대처하는 방법은 알아보지 않았다. 페루 사람들은 고산증에 괴로워하는 외국인들을 보면서 '잉카의 복수'라고 말한다. 잉카의 복수는 정말로 무서웠다. 사람을 옴짝달싹 못하게 하는 마력이 있었다.

쿠스코에 갔다가 고산증에 시달려 서둘러 귀국했다는 얘기를 들었을 때, '그래도 거기까지 갔는데, 조금만 참아보지'라고 생각했다. 이젠 그게 내 얘기가 될 판이었다. 어떻게든, 머리가 깨질 듯하고 등줄기에 식은땀

나는 이 증세를 완화시켜보려고 코카차도 마셔보고 약국에서 약도 사먹었다. 조금 나아지는 듯했지만 그때뿐이고 몸 어딘가에서 내 말을 듣지 않는 기분이었다. 평지를 걸을 때는 그나마 괜찮다가 계단 한 칸만 올라가도 달팽이관의 평형감각이 깨지고 말았다. 쿠스코미술학교의 계단 난간에 기대어 몸을 구부리고 있을 때, 어떤 이가 다가와서 괜찮은지 물어보았다. 학교 직원이었다. 순간, 내가 공부했던 멕시코 미술학교의 직원이었던 로사 Rosa 로 착각했다. 어지러움을 틈타, 머릿속에서 페루와 멕시코가 섞여버렸다. 어딘가 비슷하게 느껴지는 향기 때문이었을지도……. 두 학교 모두 전통을 바탕으로 유럽미술의 영향을 수용한 까닭일까?

직원은 솜뭉치와 알코올을 들고 달려왔다. 솜에 알코올을 적시더니, 이마를 닦아준다. 이가 시리도록 차가운 하드를 깨물었을 때 이랬을까? 한겨울의 찬바람이 이랬을까? 직원의 응급처치를 받으며 머릿속으로 어떻게 하면 이 두통으로부터 도망칠 수 있을까 궁리하기에 바빴다. 나중에 안 사실이지만, 고산증이 오면 어지럽다고 누워 있지만 말고 앉아서 이야기를 주고받아야 한다. 그래야 정신을 놓지 않을 수 있다는 거였다.

정신을 차리고 길을 걷기 시작했다. 잉카 가르실라소 데 라 베가 박물관 앞에 다다르자, 이 박물관의 주인공인 가르실라소가 떠올랐다. 에스파냐에 살다가 고국으로 돌아왔을 때 그도 고산증을 느꼈을까? 나의 모든 신경이 고산증에 집중되어 있었다. 원래 이름은 가르실라소로 시작하는데, 에스파냐 문인 중에서 같은 이름이 있어 그와 구별하기 위해 이름 앞에 잉카를 붙이게 됐다고 한다. 이유야 어쨌든 '잉카'라는 칭호를 부여받은 그는 죽어서 축복을 받은 인물임엔 틀림없다.

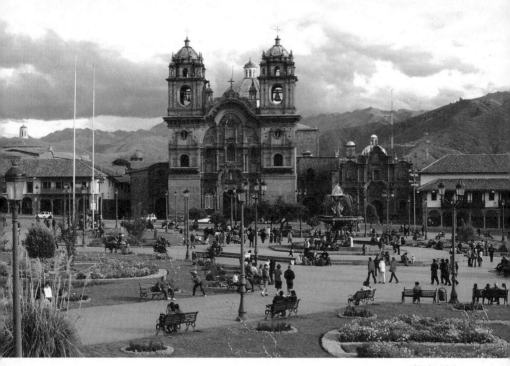
아르마스 광장

그의 출생은 결코 평범하지 않았다. 아버지는 에스파냐 정복자 중 한 명이었고 어머니는 잉카의 공주였다. 이 둘 사이에서 태어난 가르실라소는 잉카의 교육을 받고 자라다가 그의 문학적 재능을 발견한 아버지에 의해 에스파냐로 가서 공부하게 된다. 혼혈아인 그가 에스파냐의 문단에서 활동하기란 쉽지 않은 일이었다. 그래서 가르실라소는 시골에서 은둔하다시피 살면서 어릴 적에 보고 듣고 자랐던 잉카의 역사·생활·관습 등을 기록했다. 19세기에 들어 잉카 왕조의 피가 흐르는 투팍 아마루 2세는 가르실라소가 쓴 잉카 역사책을 읽고 혁명 사상에 고무된다. 그리고 식민지 페루 사회를 왈칵 뒤집어놓은 '투팍 아마루 운동'을 일으켰다. 투팍 아마

쿠스코의 마을

루는 한때 쿠스코를 장악하기도 했지만 끝내 생포되고 말았다. 에스파냐인들은 페루인에게 최대한의 모멸감을 주기 위해 잔인한 방법으로 그를 살해했고, 그의 시체에서 사지를 잘라 각각 다른 지역에 보냈다. 시신에 경의를 표하는 것은 사후 세계에서 다시 살아남을 믿는다는 것을 의미한다. 반대로 시신의 분할은 영혼이 다시는 돌아올 수 없는 곳으로 보내졌음을 뜻했다. 투팍 아마루 운동 이후, 그가 읽었다는 가르실라소의 책은 금서가 되었지만, 오늘날에 이르러서는 잉카를 이해하는 데 중요한 사료로 간주된다.

ㅇㅇ 덕수궁 돌담길 & 잉카의 돌담길

덕수궁 돌담길 하면 어느 가을오후의 풍경이 떠오른다. 서늘한 바람이 불고 바닥에 낙엽이 뒹굴고, 그 사이로 트렌치코트 자락을 휘날리며 걸어가는 한 쌍의 남녀가 있다. 이런 고전적인 장면은 덕수궁 돌담길과 딱 맞아떨어진다. 이런 풍경이 아니라도, 굉장히 화가 났거나 불쾌한 일이 있을 때 돌담길을 따라 걸으면 어느새 마음이 풀어지기도 한다. 경복궁 안의 꽃담 옆을 걸어도 마찬가지다. 흙 속에 아기자기하게 각종 십장생 무늬를 밀어넣어 만든 벽을 들여다보고 있노라면, 마음에 평화가 찾아온다.

그러나 잉카의 돌담길은 좀 다르다. 쿠스코에 머물던 일주일 동안, 잉카의 돌담길을 걷고 또 걸어보았다. 벽 가까이로도 걸어보고, 정중앙으로도 걸어보았다. 제각각 다르게 생긴 돌이지만, 어느 돌에게도 마음을 줄수가 없었다. 그렇게 만만한 상대가 아니었다. 가까이하기엔 너무 멀게 느껴졌고, 왜소하게 서 있는 자신을 발견하게 될 뿐이었다. 그리고 그 길에서 만나는 사람들도 반갑지가 않았다. 거리감이 느껴지고 긴장감이 흘렀다. 그 길가에서 낯선 사람을 마주보는 것보다는 나보다 앞서서 걸어가는 사람의 뒷모습을 보는 게 훨씬 편안했다. 아니, 앞서 걸어가는 사람의 뒷모습이 꽤나 낭만적이기까지 하다. 거대한 자연의 힘에 순종하는 인간의 일면을 보는 것 같았다. 자유롭지도, 위대하지도, 훌륭하지도 않은 인간 초상이 그 뒷모습에 스며 있었다. 그저 돌 아래에 짓눌린, 돌보다도 약한 존재일 뿐이다. 덕수궁 돌담길이, 경복궁의 꽃담이 사람들을 위로해주는 존재라면, 잉카의 돌담길은 인간 위에 군림하는 존재가 아닐지.

잉카의 돌담길은 돌로만 이루어져 있었다. 어떠한 접합제도 사용되지

않았고, 그렇다고 2차 재료가 사용되시도 않았다. 오로지 돌로만 이루어진 돌담이었다. 이건 어디까지나 돌과 돌의 맞닿은 면이 얼마나 완벽하게 맞아 들어갔느냐의 문제이다. 내가 강의를 나가는 대학 매점에서 파는 샌드위치는 삼각형의 식빵 안에 얇게 슬라이스된 양상추·토마토·햄 등이 포개져 있는데, 만든 사람의 손맛에 따라 모양과 맛이 좌우된다. 엉성하게 포개진 재료들은 올록볼록하게 생긴 양상추의 굴곡을 견디지 못해 먹다 보면 삐져나오기 일쑤이다. 결국엔 삐져나오는 각각의 재료들을 분리해 따로 먹을 수밖에 없는 사태에 이른다. 그러나 양상추의 굴곡에 맞추어 다른 재료들을 차곡차곡 쌓아나간 샌드위치의 맛은 감동적이기까지 하다. 샌드위치의 속재료를 넣는 방법은 각 재료들을 포개는 단순한 것이지만, 무작정 포개는 것과 각 재료의 모양을 고려해서 포개는 것은 엄연히 차이가 있다. 그렇다면 그 차이는 기술력에서 오는 것일까, 혹은 다른 이유가 있는 걸까? 난 샌드위치를 만드는 사람의 성격 차이라고 생각한다. 아무리 훈련을 거친다고 해도 덤벙거리는 사람이 꼼꼼하고 치밀한 성격으로 개조되기란 힘들다. 잉카의 돌 벽을 쌓은 사람들도 아주 치밀하고 꼼꼼한 사람들이었을 것이다. 양상추의 굴곡을 맞추듯이, 돌덩어리의 굴곡을 맞추어나갔다. 면도칼 하나 들어갈 수 없을 정도로 돌과 돌이 딱 들어맞게 했다. 그래야 그들은 안심할 수 있었을 것이다. 그렇다면 잉카는 도대체 왜 이런 돌담을 쌓았을까?

잉카는 제국의 위용을 보여야 했다. 고도로 선진화된 치무Chimú, 1100~1400 왕국을 딛고 뒤늦게 일어선 문화로서 프레 잉카와는 차별화된 우월함을 보여주고 싶은 과시욕이 있었다. 한마디로 자신들이 정복한 문화를 묵사

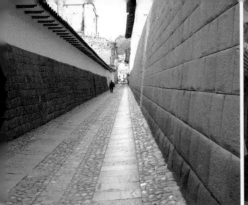

덕수궁 돌담길과 달리 잉카의 돌담길은 위압적인 느낌이 강하다.
면도날 하나 들어갈 수 없을 것처럼 치밀하게 쌓인 잉카의 돌담길에서 장인 정신이 엿보인다.

발로 만들 만한 결정적인 조형물이 필요했다. 그들이 택한 것은 일찍부터 산악지대에서 발전한 석조 건축물이었다. 티티카카 호수 주변에서 일어난 티아우아나코문화는 '비라코차의 문'을 통하여 석조 조각의 진수를 보여 준 바 있으며, 거대한 바위 위에 부조로 새긴 푸카라문화의 조각상도 뛰어난 석조건축술을 증명한다.

이러한 석조 조형물이나 건축물은 정복을 하고도 께름칙할 정도로 우수했던 치무에게 잉카가 한 방 먹일 절호의 기회였다. 겉으로는 대놓고 해안지역의 문화를 깔보았지만, 내심 그들의 우수성을 인정하고 있던 터였다. 그럴수록 더욱더 분발해서 최고의 완벽함으로 해안지역을 눌러야 했다. 잉카의 석조 건축물은 그보다 더 완벽할 수 없었다. 커다란 자연 상태의 암반을 원하는 형태로 깎아(암반에 구멍을 내어 물을 흘려넣으면 암반 속에 흡수된 물이 차가운 냉기에 의해 냉각되면서 돌이 쪼개진다) 표면을 부드럽게 문질렀다. 변변한 도구도 없이 이토록 완벽하게 돌을 가공했다는 것은 그들이 얼마나 부지런하며 꾀를 부릴 줄 모르는 성향을 가졌는지를 증명

한다. 어떠한 접착제도 없이 그저 각각의 단면들을 맞닿게 해 쌓은 것뿐인데도 완벽하게 붙어 있다. 아스팔트의 작은 균열이나 바닥의 블록 사이의 좁은 틈에서도 식물이 자라는 걸 볼 수 있을 것이다. 하지만 잉카에서는 그 긴 담벼락 어느 곳에서도 이끼 하나 자라지 않는다. 그들의 이러한 완벽함, 병적일 정도의 치밀함의 근원은 대체 무엇일까?

잉카의 돌담길은 세월이 흘러도 변하지 않고 여전히 그 위용을 드러내고 있다. 한편으론 그 돌담길 주변에 살고 있는 사람들의 삶은 변해만 가는데, 언제나 그대로인 돌담길이 오히려 야속하게 느껴지기만 한다. 제

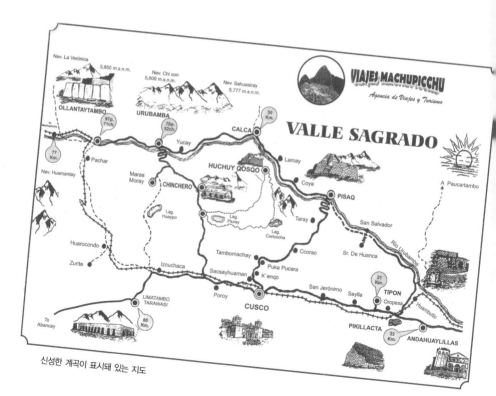

신성한 계곡이 표시돼 있는 지도

1948년 산토 토마스의 장서는 날 풍경이다. 쿠스코에서 태어나고 자란 일본인 사진작가, 니시야마의 작품이다.

국은 멸망했으되, 제국이 남긴 흔적은 되레 당당하기만 하다.

○○ 신성한 계곡

이름처럼 정말 그곳은 신성할까? 여행사가 판매하는 신성한 계곡 패키지 상품을 구입하면 카라오 시장, 피삭 시장, 우루밤바 강, 오얀타이탐보 요새, 친체로 시장을 하루 만에 다 둘러볼 수 있다고 했다. 특히나 피삭 시장을 보기 위해선 일요일이 좋다는 조언에 그러기로 했다.

아, 그러나 그 일요일은 끔찍했다. 쿠스코의 모든 관광버스가 피삭을 향하고 있었다. 첫 번째로 도착한 카라오 시장에서 내가 탔던 버스를 잃어버린 바람에 구경이고 뭐고, 자칫 미아가 될 뻔했다. 나뿐만이 아니었다.

아예 자기 버스를 놓쳐 다른 버스를 타고는 다음 기착지에서 제 버스를 찾아가는 일도 비일비재했다. 혼자 하는 여행이 서글퍼질 때는 이렇게 패키지 여행에 합류할 때이다. 옆자리에 앉은 남자의 향수 냄새가 코를 찌르고 들어가 온몸을 헤집고 다녔다. 급기야 뱃속으로 들어온 그 향수 냄새와 덜컹거리는 버스의 진동이 섞여 기절할 지경에 이르렀다. 내가 만약 래퍼라면 이런 랩을 불렀을 거다.

"♪ 정말 괴로운 건, 옆 사람의 향수 냄새. 제발 향수 뿌리지 말아줘요. 특히나 쿠스코의 신성한 계곡을 갈 때는 말이에요."

다행히도 잠깐 정차하는 동안, 맨 앞자리의 사람과 자리를 바꿀 수 있어서 향수 냄새의 고통에서 벗어날 수 있었다.

쿠스코에서 40킬로미터 떨어진 피삭 시장은 페루 원주민들의 정취를 만끽할 수 있는 최고의 장소였다. 적어도 과거에는 말이다. 원주민 공동체 마을 주민들은 일요일마다 직접 만든 물건을 가지고 나와 서로 물건을 교환하는 풍습이 있었다. 자기들이 농사지은 먹을거리, 수공예로 만든 생활용품이나 옷가지 등을 들고 장에 나왔다. 그런데 언제부턴가 이러한 원주민들의 전통 시장을 구경하러 외국인들이 몰려들면서부터는 공예품을 파는 시장으로 바뀌어버렸다. 이 사실을 모른 채 여행사에서 소개하는 말만 믿었던 게 잘못이었다. 원주민들의 전통적인 일요시장과 물물교환을 볼 수 있다는 설명에 꽤나 흥분했던 터였다. 그리고 현실의 피삭을 대하자, 화가 치밀어 올랐다. 내가 상상한 피삭은 신성한 계곡을 배경으로 오색찬란한 옷을 입은 원주민들이 북적거리는 과거의 시장이었다. 결국 나는 피삭을 다녀왔으되 내가 본 피삭은 피삭이 아니었다. 줄줄이 끝도 없이 이어

버스에서 노래를 부른 소년. 매일 매일의 일상이 관광객을 보는 일일 텐데 아직도 수줍음이 많다

진 천막 노점상에는 관광객을 위한 민예품과 기념품만 가득했다. 피삭 주민을 위한 시장은 그곳에 없었다. 허탈한 마음을 누르고 다시 버스에 오르니, 이번에는 원주민 소년이 안데스의 노래를 불러준다. 노래는 기억나지 않지만, 팁을 받으며 수줍어하던 소년의 표정은 생생하다.

버스를 타고 산으로 올라갔다가 계곡 밑으로 내려가기를 몇 번 반복한 끝에 도착한 곳은 오얀타이탐보였다. 이곳의 이름은 잉카 공주와 사랑에 빠진 오얀타이 장군에게서 유래했다고 한다. 잉카는 철저한 신분사회였다. 평민 출신의 오얀타이는 파차쿠텍 왕의 딸과 사랑에 빠졌고 공주는 임신을 하게 된다. 이 사실을 안 왕은 공주를 지하 감옥에 가두고 오얀타이를 내쫓는다. 이에 불만을 품은 오얀타이는 그를 따르는 부하들을 이끌고 쿠스코

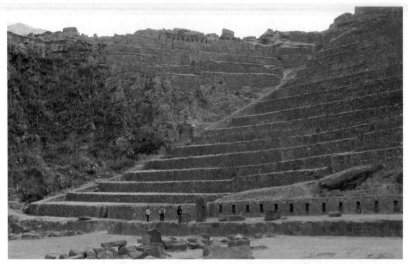

오얀타이탐보

동쪽으로 가 요새를 짓고 반란을 일으켰다. 왕은 몇 번이나 반역자 오얀타이를 잡아들이려고 했으나 번번이 실패했다. 그후, 왕이 세상을 뜨고 그의 아들 투팍 유팡키가 대권을 이어받는다. 투팍 유팡키는 무력으로 오얀타이탐보를 무너뜨릴 수 없음을 알고 묘책을 세운다. 신하 한 명이 자신에게 불만을 품고 오얀타이 편으로 돌아선 것처럼 위장시킨 것이다. 그리고 술을 들여보내 모든 군인들을 취하게 한 사이에 오얀타이를 사로잡았다. 투팍 유팡키는 오얀타이에게 반란의 이유를 물었고 그제야 사실을 알게 된 왕은 자신의 여동생을 감옥에서 풀어주라고 명령한다. 투팍 유팡키는 반란자를 사형에 처하는 대신 오얀타이를 용서하고 그들을 결혼시킨다. 그후 오얀타이는 왕에게 충성을 맹세했다. 오얀타이 장군과 공주의 러브스토리는 잉카시대는 물론 식민지 이후에도 연극으로 공연될 정도로 인기도 좋다.

오얀타이탐보 요새를 숨을 헐떡
거리며 올랐다. 이렇게 오르기조차
힘든데, 이곳까지 자기 몸뚱이만한
돌덩어리를 짊어지고 요새를 쌓았을
오얀타이의 부하들이 대단하게 느껴
졌다. 그리고 터덜터덜 흙먼지를 일
으키며 내려오자, 민예품 가게에 내
어놓인 조각품·직물·토기 들이 눈
에 들어왔다. 가게 바깥에 걸어놓은
화사한 직물들이 지나가는 관광객들
의 발길을 붙잡았다. 또 아마도 몇 년
동안은 길가의 먼지를 뒤집어쓴 채
서 있었을 듯한 나무 조각상들이 정
겨워보였다. 어떤 가게 앞에는 잉카
토기를 재현한 도자기들이 햇볕을 쬐

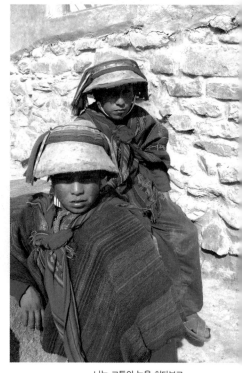

나는 그들의 눈을 쳐다보고,
그 아이들은 내 카메라를 응시했다.

고 있었다. 쿠스코의 민예품시장에서도 볼 수 있는 것들이지만 이 외진 산
골짜기에서 보는 맛은 또 달랐다.

오얀타이탐보 마을은 쿠스코에서 마추픽추로 가는 기착역인데도 그
런대로 조용했다. 마을 한가운데를 우루밤바 강이 무서운 물살을 일으키
며 흘러간다. 누구라도 닿기만 하면 물살 속으로 빨려 들어갈 것 같이 무
섭게 물거품을 일으키고 있었다. 신성한 계곡의 마을들이 대개 그렇듯이,
이 마을에서도 하늘은 높아만 보였다. 도시에서는 고개를 쳐들어야만 하

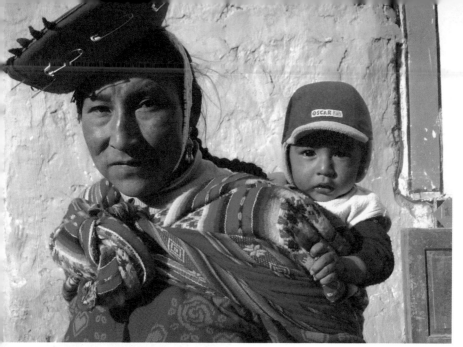

아이를 업은 원주민 엄마의 모습을 담았다.

늘이 눈에 들어오지만, 이곳에선 어느 곳을 쳐다보나 온통 하늘이다.

한 손에 카메라를 들고 걷다보면, 원주민들이 나를 향해 사인을 보낸다. 원주민들은 관광객들이 어떤 장면을 원하는지 알고는 나름대로 소품도 준비하고 있었다. 나이층이 다양한 남자아이들은 판초 아래 낡을 대로 낡아빠진 청바지를 입고 있었다. 판초의 빛깔은 처음에는 다홍색이었을 텐데, 지금은 박물관에나 걸려 있을 법하다는 생각이 들 정도로 세월에 찌들어 있었다.

그 다음으로 내가 마주친 원주민은 아줌마였다. 실로 뜬 허리띠, 액세서리를 바닥에 깔아놓고 장사를 하고 있었는데, 내가 지나칠 무렵 어떻게 허리띠를 뜨는지 보여주었다. 그녀는 관광객을 상대로 물건을 팔면서 보여주는 일을 시작한 지 얼마 안 되었거나, 아니면 적성에 맞지 않은 일을

하고 있는지도 몰랐다. 그녀는 정말 어색해 보였다. 장사하는 모습이 왠지 불편해 보였고 뜨개질 시연도 엉성했다. 자기가 깊은 인상을 주지 못했다는 걸 눈치챘는지, 그녀는 이번에는 자세를 바꿔가며 실 뜨는 일을 보여주려고 애를 썼다. 무얼 해도 도무지 열중한 것 같지 않으니 안타까울 밖에.

그 다음으로 만난 원주민은 아이를 등에 업은 아이엄마였다. 이 원주민 엄마에게서는 아이를 안은 엄마들 특유의 관습적으로 길들여진 모성애와는 다른 분위기가 풍겼다. 어쩌면 가르실라소가 잉카의 육아에 대해 적은 기록이 맞는 것일지 모른다는 생각이 든다. 근면함, 노동을 강조한 잉카에서는 아이가 태어나면 아이를 흙구덩이에 넣어두고 엄마는 일을 했다고 한다. 아이에게 젖먹일 때가 되면 엄마가 젖가슴을 흙구덩이로 가까이 대서 아이가 젖을 빨게 했다고 한다. 아이를 안으면 천 짜는 일을 할 수 없었기 때문에 아이를 안고 젖을 먹이는 일은 없었다고 했다. 그녀에게서도 매정하게 아이를 떼어놓고 일해야 했던 잉카 엄마들의 표정을 볼 수 있었다. 그런데 아이러니컬하게도 아이는 원주민 옷을 입고 있지 않았다. 아이에게만은 원주민 문화를 대물림하고 싶지 않은 엄마의 마음이 전해온다. 아마 나라도 그랬을 거다.

마을에는 박물관이 하나 있었다. 신성한 계곡의 패키지 티켓에는 포함돼 있지 않았지만, 버스가 떠날 때까지는 여유가 있어서 잠시 둘러봐도 될 것 같았다. 그리고 그 박물관 안에서 예기치 않은 횡재를 했다. 이 지역의 전통 도자기를 활성화하기 위한 차원에서 박물관의 지원을 받아 운영되는 도자기 작업실이 있었다. 작지만 전기 가마도 하나 있었고 유약실험의 흔적도 보였다.

ㅇㅇ 와이나픽추, 마추픽추는 진짜 잘생긴 산이었다

쿠스코는 마치 마추픽추로 가기 위한 베이스캠프 같았다. 여기까지 와서 마추픽추를 가지 않는다면 배신자로 낙인찍힐 판이었다. 하지만 그다지 그곳에 대한 환상이 없었다. 그곳의 사진이나 관련 책자를 너무 많이 봐서인지, 마치 가본 것 같은 착각이 들었다. 그런데다가 하루 일정으로 오른다 해도 기차표·입장료·가이드 비용 등이 만만치 않았다. 미적거리다가 결국 쿠스코에서 머문 마지막 날에 마추픽추에 오르기로 했다. 쿠스코까지 가놓고선 그 공중도시에 다녀오지 않았다고 하면, 내가 페루에 다녀왔다는 말을 아무도 믿어주지 않을 것 같았다. 그만큼 외지인에게 오늘날 마추픽추는 곧 페루나 다름없다.

마추픽추에 가는 날 여행사 직원과 길거리에서 실랑이를 벌이고 말았다. 원래 예약한 것은 쿠스코에서 기차를 타고 가는 코스였는데, 오얀타이탐보까지 콤비(페루에선 봉고버스를 콤비라고 부른다)를 타고 가서 그곳부터 기차를 타는 코스로 바뀐 것이었다. 차액이 무려 20달러 가까이 났는데, 아무런 말도 없이 무작정 콤비를 타라고 밀어내는 여행사 직원에게 화가 치밀었다. 그런데다가 한밤중에 호텔방으로 전화해서 버스로 가게 됐으니 더 일찍 나오라는 것이었다. 전화벨 소리에 잠이 달아나버려 밤새 뒤척이다가 나갔던 참이었다. 그렇다고 길거리에서 실랑이까지 벌일 생각은 없었다. 그런데 내가 티켓을 구입한 여행사 직원이 보이지 않자 내심 사기를 당한 게 아닌가 하는 불안함이 밀려왔다. 게다가 다짜고짜 더이상 앉을 자리도 없어 보이는 봉고에 타라니, 아무리 좋게 해결하려 해도 화가 치밀어오르는 걸 참을 수 없었다.

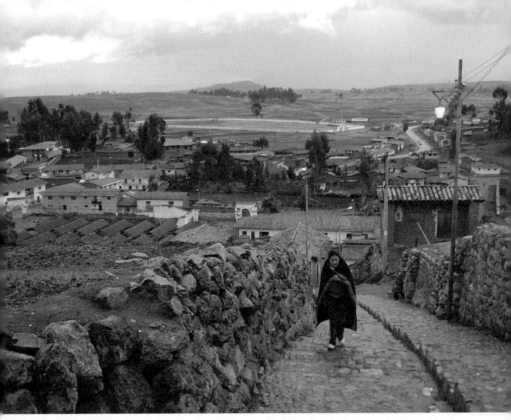

쿠스코 시내를 벗어나 신성한 계곡으로 들어가는 길.

"아니, 도대체 어떻게 된 거지요? 나는 쿠스코부터 기차를 타고 가는 티켓을 구입했는데, 이게 뭐예요?"라고 말하며 차액의 환불을 요구했다. 그러자 그전까지 나에게 "세뇨리타(아가씨)"라고 부르던 사람이 돌변해서는 "세뇨라(아줌마), 빨리 차에 타세요"라고 말하는 게 아닌가……. 그 순간 터져나올 뻔한 웃음을 참느라 혼났다. 페루에서도 길거리에서 창피함을 아랑곳하지 않고 당당하게 요구하는 드센 사람은 아가씨가 아닌 아줌마구나.

우여곡절 끝에 마추픽추로 향했다. 마추픽추에 오르는 길은 문명으로

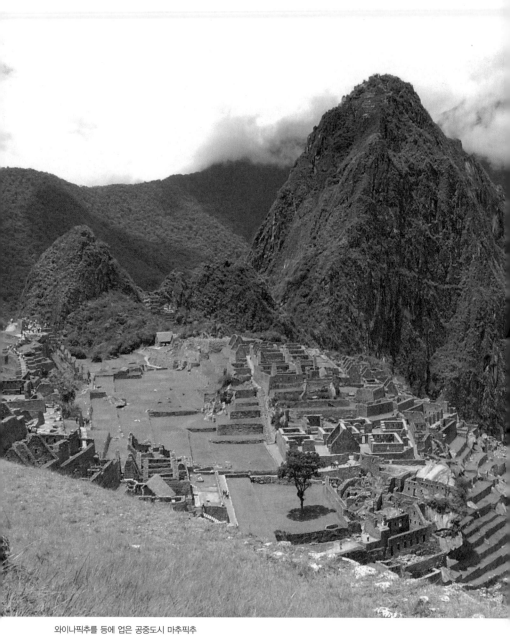

와이나픽추를 등에 업은 공중도시 마추픽추

부터 훌쩍 벗어나 있을 테고 아주 험할 것이었다. 그런 게 내가 생각하던 마추픽추였다. 기차에서 내 앞자리에 앉은 페루 가족들은 몇 년 만에 벼르고 벼른 가족여행을 하는 모양이었다. 배낭 안에 뚜껑을 딴 오렌지주스를 세워둔 게 불안한지, 애들 엄마는 시종일관 배낭을 주시하고 있었다. 그러느라고 우루밤바 강이 흘러가는 기차 밖 풍경도 놓치면서. 하지만 지켜볼 배낭이 없는 나조차도 우루밤바 강에서는 큰 감동이 느껴지지 않았다. 내 감성에 문제가 있는 게 아닌지 자꾸만 의심이 간다. 내가 과연 미술 하는 사람이 맞나 싶을 정도로 무덤덤했다. 그런 마음으로 가이드가 흔드는 빨간 깃발을 따라 마추픽추로 오르는 버스로 옮겨 탔다. 구불구불한 산등성을 돌아, 드디어 그곳에 도착했다. 산 정상에 다다라 버스에서 내리자 산 아래가 한눈에 펼쳐졌다. 저 아래 기차에서 보았던 우루밤바 강이 거세게, 세차게 부딪치면서 흘러가고 있었다.

저 강물을 저리도 용솟음치게 흐르도록 하는 힘은 어디서 나온 것일까? 이렇게 높은 산 정상에서도 강물 소리가 한여름 밤의 소나기처럼 세차게 들린다. 오르막길을 걸어 오르자 공중도시

입장권에 인쇄된 마추픽추 사진

가 한눈에 펼쳐졌다. 이 도시가 잉카의 휴양지였는지, 아니면 에스파냐 정복자들을 피해 세운 도시였는지는 모른다. 내게 무엇보다 감동적이었던 것은 마추픽추 산봉우리 뒤편에 서 있는 '와이나픽추'였다.

어찌 그리도 잘생겼을까? 북한산 인수봉을 길게 늘이고 거기에 흙과 나무들을 가득 메우면 와이나픽추 같아 보이지 않을까? 보고 또 보아도 잘생겼다! 머무르고 싶은 곳, 떠나고 싶지 않은 곳이었다. 그래서 잉카인들도 이 꼭대기까지 돌을 날라다 신전을 짓고 살았을까?

마추픽추의 산 정상에서 버스를 타고 내려가는 길은 미시령에서 속초로 내려가는 길보다 더 구불구불 경사가 급했다. 몸통이 기다란 버스가 가까스로 산허리를 돌 때, 열 살가량 돼 보이는 남자아이가 길도 나지 않은 산에서 내려와 알아듣기 힘든 함성을 질렀다. 아이는 잉카시대에 소식이나 왕족을 위한 진미를 전달하기 위해 빠르게 달리도록 훈련된 사람이었던 차스키chaski를 관광상품화한, 일명 '굿바이보이'였다. 버스가 다음 산허리를 돌아내려갈 때, 그 소년은 다시 나타나 아까와 같은 함성을 지르고 사라졌다. 그렇게 수없이 산허리를 돌때마다 그 아이는 그런 행동을 반복했다. 어느 사이에 관광객들은 그 아이가 이번에도 제때 도착할 수 있을지를 기다리게 되었고, 아이가 먼저 도착해 버스를 기다리고 있을 때는 일제히 박수를 보냈다. 그리고 마지막 구간까지 완주한 후에 아이는 버스에 올

라탔다. 나는 그 아이의 심폐기능에 찬사를 보냈고 갖고 갔던 등산용 스카프를 아이의 목에 묶어주었다. 그리고 "마라톤 선수가 됐으면 좋겠다"고 말해주고 약간의 동전을 손에 쥐어주었다.

∘∘ 꼭꼭 숨어라, 머리카락 보인다

쿠스코에는 정말이지 박물관도 많고 유적지도 많아서 가이드북에 소개된 모든 곳을 다 둘러보기란 쉽지 않은 노릇이었다. 이런 관광객들의 고충을 짐작했는지, 쿠스코 관광청에서는 여러 군데를 입장할 수 있는 티켓을 할인된 가격에 팔고 있었고, 쿠스코 시내를 지나는 버스 투어도 활성화되어 있었다. 그런데 왠지 버스를 타고 쿠스코를 둘러본다는 아이디어가 썩 내키질 않았다. 물병과 사과 한 개를 핸드백에 챙겨 넣고 산보 삼아 가벼운 마음으로 도시의 이 골목 저 골목을 기웃거리면서 박물관을 찾아다니는 게 훨씬 유쾌할 것 같았다. 그런데 문제는 그 수많은 박물관 중에서 진짜배기를 알아볼 만한 예리한 판단력이 나에게 있느냐 하는 것이었다. 내가 말하는 진짜배기란, 전시장에는 유물 몇 점만 대충 갖다놓았을 뿐인데 기념품 가게만 번듯한 그런 곳이 아니라 잉카 제국의 땅 쿠스코에서만 볼 수 있는 무언가를 전시해놓은

아리발로스 도자기

박물관이다. 그리고 운 좋게도 진짜 박물관이라고 외칠 수 있는 잉카 박물관을 아르마스 광장의 언덕바지에서 만났다.

잉카박물관의 어두운 방 안에서 보았던 아리발로스aryballos는 잉카의 이미지를 압축해놓은 서류첩과도 같다. 칙칙하고 어두운 갈색조의 색상에서 근엄하고 장엄한 묵직함이 느껴진다. 그러면서도 그리스 화병을 연상시키는 기하학적인 곡선이 우아한 실루엣을 그리고 있다.

어디 그뿐인가! 짙은 갈색에 숨겨져 잘 보이지 않는 가늘고 규칙적으로 그어진 기하학적인 선 그림은 대체 무엇이란 말인가? 이왕 그릴 것이라면 눈에 잘 띄게 할 것이지, '꼭꼭 숨어라, 머리카락 보인다' 식의 이런 장식이 참 낯설게 느껴진다. 잉카인들은 겉으로 드러나는 장식을 천박한 것으로 치부했나 보다. 겉으로 드러나는 아름다움보다는 잉카 제국의 절대적인 위용을 담아내는 데 중점을 두었기 때문이리라. 개인보다는 잉카 제국을, 감정보다는 이성을, 자유로운 세상보다는 질서로 유지되는 세상을 만들려고 했던 잉카인들. 이러한 그들의 생각이 아리발로스 도자기와 장식 문양에서 그대로 드러난다.

프레 잉카의 등자형 주구 도자기

아리발로스는 잉카 이전의 어떠한 문화에서도 볼 수 없는 형태의 도자기이다. 우선, 잉카와 프레 잉카 도자기의 가장 큰 차이점을 지적한다면, 주둥이의 모양에 있다. 아니, 더 정확히 말하자면 특이한 형태의 주둥

이가 있느냐 없느냐의 문제이다. 프레 잉카의 토기들은 용도에 상관없이 일자형·교형쌍주구·등자형 등 특이한 주구가 달려 있다. 그러나 잉카 토기들은 프레 잉카의 전통을 무시한 채 실용적 형태의 주구를 갖고 있다. 항아리나 대접의 입구처럼 용도에 맞는 주둥이가 달려 있는 것이 보통인 것이다. 조각 형태에서도 크게 다르지 않다. 항아리를 등에 매고 있는 여인상은 아리발로스를 짊어지고 있다. 만약에 이 조형물이 프레 잉카에서 만들어진 것이었다면, 여인의 등에 매달려 있는 항아리에는 등자형 주구나 교형쌍주구가 붙었을 것이다. 그러나 잉카에서 그런 모양의 주둥이는 더이상 만들지 않았다. 이러한 결정은 당시로선 대단한 파격이었을 것이다. 그만큼 잉카는 새로운 것을 향해 달려가는 문화였다.

아리발로스는 얼핏 보면 목이 긴 항아리처럼 보인다. 입구는 나팔처럼 벌어졌고 목이 길고 몸통은 둥글고 아랫부분에는 고리형 손잡이가 붙어 있다. 그리고 특이하게도 바닥 면은 뾰족하다. 이곳이 바닷가라면 뾰족한 바닥 면을 모래사장에 꽂아 쓸 수 있었을 거라고 이해할 수 있겠지만, 고원지대에서 뾰족한 바닥 면이 어디에 쓰였을지는 선뜻 알 수가 없다. 이런 탓에 박물관에서 본 아리발로스들은 하나같이 철제 프레임에 의지하고 있었다. 바닥으로부터 떠 있는 아리발로스의 뾰족한 심은 묘한 힘을 분출하고 있다. 그것은 세상을 비추는 단 하나밖에 없는 태양과도 같은 것이며, 밤하늘을 밝히는 단 하나밖에 없는 달과도 같았다. 어둠 속에서 아리발로스의 실루엣을 보면 바닥의 꼭짓점에서 시작해 둥글고 넉넉한 선을 그리며 몸통을 지나 심할 정도로 가늘게 목을 조이고 또다시 나팔꽃처럼 우아하게 살짝 벌어지는 입구로 이어진다. 다른 무리들과 어울리는 형태가 아니라 홀로

상하게 서 있는 형태이나. 이것은 아리발로스가 애초부터 실용적 목적을 갖고 만들어진 도자기가 아니라 잉카를 상징하기 위해, 잉카를 다른 문화보다 우월하게 대변하기 위해 만들어진 조형물임을 시사한다.

일단 대칭형의 형태가 만들어지면, 치밀하게 계획된 장식이 그 위에 그려지기 시작한다. 작업 과정 중에 우연이나 무의식의 소산은 거의 없다. 붓을 들고 그림을 그리기 시작할 무렵에 이미 화공의 머릿속엔 완성된 그림이 있었다. 그렇지 않고선 그런 완벽한 그림은 나오기 힘들다. 그런데 아리발로스의 그림은 숨은 그림에 가깝다. 아리발로스는 짙은 갈색인데, 그림은 가느다란 흑색 선으로 이루어져 있다. 눈에 잘 띄지 않는다고 해서 대충 그린 그림은 아니다. 정성을 다해 비뚤어지지 않게 하려고 시작부터 끝까지 한결같은 마음으로 그은 선이다. 짙은 갈색 위에 좀더 효과적으로 채색 장식을 하기 위해선 명도가 높은 밝은 색을 쓰는 편이 나았을 텐데, 왜 어두운 색을 선택했을까? 흰색 선으로 장식했을 아리발로스를 상상해본다. 아니면 노란 선으로 장식했을……. 훨씬 더 경쾌하고 율동적일 것 같다. 하지만 그렇게 하면 대신에 묵직함이나 엄숙한 느낌은 날아가버리고 말겠지.

아리발로스의 선 안에는 잉카의 디자인이 들어 있다. 잉카의 디자인은 어떤 것인가? 그것은 대상을 간결하게 축약시켜서 바라보는 심미안이다. 사실성에 기초하면서 그 형태에서 꼭 남겨두어야 할 특징적 요소를 기하학적인 모티프를 통해 단순화시킨 그림이다. 점·원·삼각형·십자가·마름모·사각형…….

식물·동물·인간으로 나뉘는 장식 요소는 늘 기하학적으로 나타난

다. 이는 각 소재들이 독자적으로 나타나지 않는다는 뜻이기도 하다. 가늘고 규칙적인 직선으로 몇 개의 단을 구분하고 그 사이에 붉은색이나 오렌지색으로 면을 칠하면 검은 선들이 나타난다. 간혹 백색 선들이 보이기도 하는데, 이 경우는 지그재그나 짧은 선으로 나타난다. 잉카인들은 직선, 그것도 가느다란 선을 좋아했다. 마음의 흐트러짐이나 감정의 기복이 선에 반영되면 안 되었다. 짧은 선은 손으로 그렸던 것 같고, 항아리의 가로선을 횡단하는 긴 선들은 일종의 '자'를 이용한 것처럼 보인다. 선의 굵기가 아주 미세하게 변하는 것이 관찰된다. 이는 붓에 묻은 안료가 처음 시작할 때보다 건조해지면서 나타나는 현상이었을 것이다. 또한 아무리 숙련된 화공이라 할지라도 철저하게 직선을 지켜나가면서 수평선과 수직선을 긋기란 힘들다. 난초를 그릴 때처럼 자연스러운 곡선이라면 붓에 몸을 맡긴다지만, 직선을 그릴 때 그렇게 하기란 불가능하다. 드물게 곡선이 그려지기도 하지만, 이때도 규칙적인 각도가 유지되는 파도형 곡선이다. 그러한 직선의 기하학 사이사이에 식물·동물·인간의 모습이 들어간다. 그런데 이들 소재 또한 지극히 단순화되어 있다. 꽃이 있다. 그러나 최소한의 특징만 직선적으로 단순화시켰다. 줄기의 구부러진 표정을 표현하기 위해서 기하학적인 곡선이 동원되었을 뿐이다. 그럼에도 그들이 표현한 식물의 종류는 열매·고추·옥수수·각종 나무 등 참으로 다양하다. 한 마리의 나비가 날아간다. 그러나 나비의 움직임보다는 나비 날개의 문양에 초점을 맞추었다. 잉카의 도공에 의해 새로이 탄생된 나비 디자인은 토기 장식에서 철저하게 반복되었다. 중간에 줄이 맞지 않거나 이탈된 것은 없다. 잉카 문양들은 단순하고 규칙적이고 반복적이고 흐트러짐이 없었다.

그리고 어디에도 냄새가 없었다.

∘∘ 태양신은 여자의 배에 빛을 쪼여 잉태시켰다

잉카는 그리 호락호락한 제국이 아니었음이 분명하다. 그동안의 토기 형태를 뒤엎고 아리발로스라는 새로운 조형을 만들어낸 것이 그 증거이다. 하지만 그보다 더 잉카의 본성을 잘 보여주는 것은 '신들의 권력 다툼'에서 잉카가 승리했다는 사실이다. 잉카는 신의 세계에까지 도전한 대단한 제국이었다.

잉카의 시조신으로 일컬어지는 망코 카팍이 타완틴수요Tawantinsuyo(4방위로 설계된 잉카의 도시)를 세우기 전, 프레 잉카의 각 가정(아이유ayullus)에서는 종족의 상징이었던 자연물이나 동물을 숭배했다. 그것들은 동굴이 될 수도 있고 때로는 돌멩이나 동물, 식물일 수도 있었다. 또한 프레 잉카에서 죽는다는 것은 삶의 또 다른 형태로 받아들여졌다. 그래서 저세상으로 떠나는 고인의 무덤을 갖가지 공예품으로 장식하고 음식을 바쳤다. 특히 권력자의 죽음은 살아 있는 사람에게 치명적인 영향을 끼친다고 믿어, 그들의 시신을 미라로 만들어 성스러운 장소라고 여겨진 우아카Huaca에 모셨다.

그러나 프레 잉카에서 숭배되던 것들은 잉카에 이르러 위계질서 상의 변화를 겪게 되었다. 잉카는 각 가정에서 숭배되던 모든 것들 중 태양을 가장 가치 있는 것으로 삼았다. 그리고 잉카 최고의 축제로서 인티 라이미(또는 '태양의 축제')를 종교 의식의 중심에 두었다. 사제들은 태양 숭배에 맞서 잉카의 왕 비라코차에게 반항했고 폭동까지 일으켰으나 결국 태양 숭배가 모든 우아카 위에 군림하게 되었다. 이렇게 할 수밖에 없었던 것은 잉카

(원래 '잉카'는 왕을 뜻하는 말이다) 자신이 태양신의 아들로서 정당성을 세워야 했기 때문이다.

잉카 신화에서 태양신의 아들, 비차마는 자신을 만든 창조주 파차카막과 심한 갈등을 겪는다. 태초에 아무것도 없던 세상에 파차카막은 태양을 불러오고, 달을 불러왔다. 그리고 밤하늘에 별을 불러와 달이 외롭지 않게 했다. 그러나 어느 날부턴가, 파차카막은 자신이 창조한 태양신이 그렇게 만만한 상대가 아님을 알게 된다. 하지만 자신을 위협할 정도는 아닐 거라고 생각한 파차카막의 창조 작업은 계속되었다. 그는 '대지의 어머니, 파차마마'를 만들어 대지 위에서 살아갈 한 쌍의 남녀를 만들었다. 그러나 세상에는 먹을 것이 없었던 터라, 남자는 굶어죽고 말았다. 혼자 남게 된 여자는 창조주 파차카막이 아닌, 태양신에게 새로운 남자를 만들어달라고 간청했다. 그러자 태양신은 여자의 배에 태양빛을 쪼여 잉태시켰다. 그리고 나흘이 지나자 여자는 해산했다. 이 사실을 알게 된 파차카막은 분노하지 않을 수 없었다. 세상의 모든 창조 행위는 자신의 과업이라 여겼던 파차카막은 자신의 허락도 받지 않은 채 마음대로 사람을 만든 태양신에게 참을 수 없는 분노가 치밀었다. 자신보다 강한 힘을 갖고 있을지도 모른다는 조바심이 났다. 그리고 여자가 낳은 남자아이의 몸을 갈기갈기 찢어서 먹을 게 없던 땅에 뿌렸다. 그러자 땅 위에서 식물의 싹이 돋아났다. 이 광경을 조용히 지켜보던 태양신은 아이의 음경과 배꼽을 몰래 훔쳐와 그것으로 자신의 아들을 만들었다. 그 아이를 '비차마'라고 불렀다. 어느덧 비차마가 성숙해져 세상 구경을 시작할 무렵, 파차카막이 자신이 창조했던 여자를 죽이는 일이 벌어지고 말았다. 비차마는 태양신의 힘을 물려받았

고 그 덕택에 어머니의 시체를 모아서 되살아나게 만들 수 있었다. 비차마가 복수심을 품고 있다는 것을 알아챈 파차카막은 바다 속으로 뛰어들어 몸을 숨겼다. 비차마는 파차카막이 그동안 만들어놓은 인간들을 모두 돌로 변하게 만들었고 그중에서 자신의 잘못을 뉘우친 돌들은 '우아카'로 변화시켰다. 이 일이 있고 나서, 비차마는 아버지 태양신에게 새로운 인간을 창조해달라고 부탁했다. 그러자 태양신은 세 개의 알을 보내주었는데, 황금색 알에서는 쿠라카와 귀족이 나왔고, 은색 알에서는 여자들이, 동색 알에서는 평민들이 나왔다. 알에서 나온 인간들은 비차마의 가르침을 받았다.

창조주조차도 마침내 태양신의 위력 앞에 무릎을 꿇는다는 이 이야기에는, 잉카 자신이 세상 어떠한 신들보다 강력하다는 메시지가 들어 있다. 잉카 신화에서 알 수 있듯이, 태양신의 위력은 자신을 창조한 파차카막을 누르는 대단한 존재로 그려진다. 그리고 파차카막에 의해 잘못 만들어진 돌들은 자신의 죄를 뉘우친 경우에는 우아카로 변하는 선처를 받았다. 그러니 우아카는 더이상 태양 숭배와 비교하려야 비교할 수도 없는 미미한 존재로 전락하고 만다. 그러나 태양신에게 최고의 자리를 빼앗겼다고 해서 우아카를 향한 사람들의 믿음이 사라진 것은 아니었고 오히려 사람들의 마음속에 더 깊이 파고들어가게 되었다.

그렇다면 우아카란 무엇인가? 우아카는 우리 문화에 깊숙이 박혀 있는 풍수지리설·부적·무당들의 굿·신령님과도 비슷하다. 어떤 물건이나 성스러운 장소에서 현현된 초자연적인 힘을 말하는데, 그 대상은 상당히 광범위하다. 산봉우리·산꼭대기·이상하게 생긴 바위·샘·수원지와 교

량 등이 모두 우아카가 될 수 있다. 또한 조상들의 미라가 모여 있는 동굴도 우아카가 될 수 있다. 각 집안에서 대대로 전해지는 우아카도 있었다. 돌을 다듬은 작은 조각상들은 땅의 다산을 돌봐준다고 믿어졌다. 그밖에도 자연이나 지형상의 특징 역시 우아카로 간주되었다. 별을 숭배하는 지역, 달을 숭배하는 지역에서는 월식을 재규어나 뱀이 달을 삼키는 것이라 여겨 이 재앙을 막기 위한 소동이 벌어지기도 했다. 한편 우아카는 쌍둥이·언청이의 출생·사산 등과 같은 이상한 일을 지칭하는 말이기도 하다.

아직도 우리 주변에선 이삿날을 받거나 결혼 전에 궁합을 보는 사람들이 많고 터가 좋아서 일이 술술 잘 풀린다는 등의 말을 심심치 않게 들을 수 있다. 어쩌면 우리의 민간신앙과 잉카의 우아카는 별반 차이가 없는 것일지도 모른다. 우아카는 자연의 힘에 거스르지 않고 인간의 나약함을 자연에 의탁해서 살아가려는 태도를 보여주는 것이 아닐까? 그런데 이러한 신앙은 의외로 어떤 종교에도 지지 않는 질긴 생명력이 있다. 예컨대 에스파냐의 원주민 선교에서도 그랬다. 에스파냐 정복자들은 정복 초기에 혈안이 되어 우아카를 찾아내어 불을 지르고 없애버리기에 급급했다. 원주민들이 우아카를 믿는 한, 가톨릭 개종이 불가능하다고 판단했기 때문이다. 그러나 우아카를 제거한다고 해서 원주민들의 마음속에 자리하고 있는 우아카까지 제거할 수 없음을 깨닫게 되자, 우아카를 없애는 대신 우아카 신앙을 가톨릭으로 끌어들이는 우회적인 전교 활동을 모색하기에 이르렀다. 이러한 이종혼합은 종교뿐만 아니라 문화·예술·사회 전반에 걸쳐 나타난 새로운 문화였다.

잉카+에스파냐=?

1532년 잉카 제국이 무너지고 콜로니얼의 역사가 시작되었다. 이들보다 앞서 1521년에는 아스텍이 함락되었다. 아스텍과 잉카 사이에 어떤 교류가 있었더라면 잉카가 그리 쉽게 몰락하지는 않았을 거라는 엉뚱한 상상을 해본다. 그래, 설사 서로 교류했더라도 에스파냐 사람들이 제 몸속에 가져온 병균은 어떻게 하고……. 잉카의 마지막 왕이었던 아타우알파의 아버지는 정벌에 나섰다가 갑자기 원인 모를 병으로 세상을 뜨고 말았다. 천연두였다. 잉카에는 유럽인이 가져온 바이러스를 막을 만한 어떠한 면역 체계도 없었다. 그리고 아무런 저항도 못한 채 원주민들은 병에 옮아 죽어갔다.

에스파냐 사람들이 페루에 도착할 무렵 잉카는 전성기를 구가하고 있었지만 운명은 이미 에스파냐 쪽으로 기울어 있었고 그런 상황에서 더이상 잉카 문화의 발전을 기대하기란 불가능했다. 특히 정복자들은 종교 문제에서만큼은 어떠한 타협도 하려 하지 않았고, 뜻을 관철시키기 위해서

는 어떠한 잔인한 짓도 서슴지 않았다. 가톨릭을 전파하기 위한 뚜렷한 명분으로 잉카를 정복했다고 굳게 믿은 그들에게 원주민들의 우상 숭배를 타파하는 데 어떠한 망설임도 없었다. 이렇게 종교를 앞세운 정복 심리를 이해하기 위해서는 그전에 에스파냐 땅에서 벌어졌던 이슬람과의 전투를 상기할 필요가 있다.

대서양을 건너기 위해 콜럼버스가 범선을 출발시키기 40년 전, 에스파냐에서는 엄청난 사건이 발생한다. 711년에 이슬람에게 정복당한 후, 1492년에 들어서야 마침내 이슬람 최후의 근거지였던 그라나다를 탈환함으로써 에스파냐 내에 남아 있던 이슬람 세력을 소탕한 것이었다. 이 전쟁은 재정복이란 의미의 '레콩키스타Reconquista'라고 불린다. 레콩키스타를 이끌었던 주역은 가톨릭 공동왕이라 불렸던 카스티야 왕국의 이사벨과 아라곤 왕국의 페르난도였다.

가톨릭 공동왕은 에스파냐에 남아 있는 모든 유대인과 무어인들에게 개종 또는 추방을 명령한다. 레콩키스타의 목적이 기독교에 의한 종교적인 통일에 있었으므로, 그들로서는 '당연한 요구'였을 것이다. 그리고 이 당연한 요구는 아메리카 대륙의 발견과 정복으로 이어지면서, 아메리카 원주민들에게도 강요되기에 이른다. 종교적인 통일을 목적으로 한 레콩키스타가 다시금, 아메리카 대륙에서 재현된 것이나 마찬가지였다.

에스파냐가 이슬람을 상대로 이길 수 있었던 또다른 배경에는 산티아고 성자(성 야고보) 전설이 크게 작용했다. 성 요한의 형제 산티아고가 에스파냐에서 전교 활동을 했고, 그가 예루살렘에서 죽은 후 시신을 에스파냐 북서부의 갈리시아로 옮겨와 그곳에 묻었다는 것이다. 실제로 그의 무

덤으로 추정되는 곳이 9세기 경에 발견되었고 그후 이곳은 '산티아고 데 콤포스텔라 Santiago de Compostela' 라는 유명한 성지가 되었다. 때론 산티아고는 마타모로스Matamoros(이슬람 살해자)라고 불렸는데, 그 이유는 이슬람과의 힘겨운 전투에서 그가 기독교인을 승리로 이끌었다는 이유 때문이다. 전장에 나가기 전에 산티아고 성자에게 기도를 올리고, 전투 중에 '산티아고'라고 외치면 기독교인이 승리할 것이라는 종교적인 믿음은 레콩키스타의 또다른 모습이었다. 잉카를 정복한 피사로 또한 '산티아고'를 외치면서, 잉카의 왕 아타우알파를 향해 돌격했다. 잉카에 도착한 에스파냐의 정복자와 사제들은 '악의 무리'와 계속해서 싸워나갔다. 단지 적이 바뀐 것에 불과했다. 과거에는 이슬람이었지만, 이번에는 아메리카 원주민이었다.

에스파냐 정복자와 사제들은 원주민 개종이라는 절대적 사명감을 안고 잉카 종교를 본격적으로 철저하게 해체하기 시작한다. 가톨릭을 이식하려는 사람들과 이식당하는 인디오들 사이에서, 이도저도 아닌 변종 가톨릭이 생겨났다. 안데스인의 영혼은 사제들이 원했던 것처럼 모든 것을 다 잊은 깨끗한 상태가 아니었다. 안데스인은 그들을 지켜주는 수호신에 대한 믿음을 떨쳐버릴 수 없었다. 그래서 겉으로는 가톨릭을, 안으로는 자신들의 신을 모시거나 그 둘을 적당히 융화시켰다. 그러므로 콜로니얼미술에서, 그리고 이후의 미술에서 변종된 종교 표현은 그들의 미술을 이해하는 중요한 단초가 되고 있다.

가수 하리수는 트랜스젠더의 대명사로 통한다. 그녀가 미니스커트를 입고 요염한 자태로 춤출 때나, 입을 가리고 다소곳하게 웃을 때면 여자로 태어나 여자로 살아가는 나보다도 더 여성스러워 보인다. 그러다가도 그녀의 옆모습이 비칠 때면 턱 선에 아주 살짝 남성미가 남아 있는 것처럼 느껴지기도 한다. 트랜스되었다는 것은 어쩌면 과거와의 완전한 이별은 아닌 듯 싶다. 변화하기 이전의 과거와 변화된 현재가 공존하기 때문이다.

사실 미술사에 이런 말이 있는지는 모르겠지만, 페루의 미술을 '트랜스아트'라고 부르고 싶다. 나름대로 잘 굴러가던 잉카의 미술에 바다 건너에서 온 듣도 보도 못한 에스파냐미술이 더해지면서 새로이 변화된 미술, 그것이 바로 트랜스아트 아니겠는가?

트랜스아트의 길은 쉽게 이루어지지 않았다. 16세기 정복 이후, 한동안은 잉카미술과 유럽미술이 접목되었다. 잉카의 위엄을 상징하곤 했던 아리발로스의 형태가 변형되기 시작했는데, 뾰족한 바닥은 평평해져갔고 몸통에 시문된 간결한 잉카 디자인은 유럽에서 들어온 장식 문양으로 뒤바뀌어갔다. 또한 아리발로스의 몸통에 유약이 칠해져, 이제껏 보아오던 아리발로스와 확연히 다른 느낌으로 변했다. 이렇게 덧붙여지고 떨어져나가고 뒤섞여나가는 과정을 거치고 나서, 아리발로스의 형상은 더이상 아리발로스라고 부르기가 어색할 정도로 변해버렸다. 그래도 아리발로스의 둥근 몸통과 손잡이, 기하학 문양 등 과거의 흔적은 남았다. 몸뚱이는 변형되었을지언정 그 속에서 간간히 과거의 추억이 묻어나는 것이다. 이런 게 트랜스아트의 속성이다.

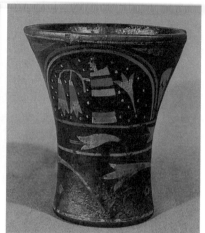

잉카시대의 케로(왼쪽)와 변화를 겪은 케로(오른쪽)

　직조織造의 경우 유럽에서 발판 직기가 도입되면서 직물의 디자인과 크기가 크게 바뀌었다. 그전까지는 바닥에 주저앉아 나무 기둥에 실을 매달아 허리로 지탱하여 일일이 손으로 짜던 일이었다. 발판 직기가 들어오고 나서는 더 폭이 넓은 천을 짤 수 있게 되었고, 곡선도 표현할 수 있게 되어(이는 일부 지역에 국한되었다), 동물·인어·신화 인물·동물인간 등의 문양이 나타났다. 이처럼 잉카의 기하학적인 문양 체계가 흔들리면서 점차 사실적인 문양과 기하학적인 문양이 혼용되는 양태가 나타났다. 직물 한가운데 크게 자리 잡는 중심 주제도 이때 등장했다.

　한편, 의식에 쓰이는 용기였던 '케로Keros'를 주목할 필요가 있다. 아리발로스도 변하고 직조 문양도 변해갔지만 끝끝내 유럽문화에 동화되지 않고 자신들의 것을 지켜나가려는 문화적인 저항심도 있었다. 이런 의미에서 안데스인에게 케로의 존재는 특별하다. 어째서 다른 것들은 제 살길

을 모색하느라고 자기 몸뚱이마저 변화시켰는데, 유독 케로만이 고고하게 본래 모습을 지킬 수 있었던 걸까?

　잠깐 안데스문화 속에서 케로가 어떻게 발전했고 안데스인들에게 케로는 어떤 존재인가를 알아볼 필요가 있다. 전형적인 케로 용기는 티아우아나코 문화에서 유래한다. 잔의 입구가 나팔 모양으로 벌어진 이 컵은 의식이 거행되는 동안, 인간과 신을 매개하는 역할을 한다. 케로에 따라진 술을 마시고 그 술을 신에게 봉헌하는 행위에서 케로가 보통의 그릇과는 차원이 다름을 알 수 있다. 케로는 나무를 깎아 원통형 형태를 만든 후에, 표면에 홈을 파내어 광물에 수지resin를 혼합하여 메워 넣는 상감 장식이 특징인 그릇이다. 잉카시대에는 음각으로 선을 파내어 은으로 상감하는 장식이 주를 이루었다. 케로 정면에 장식된 문양으로는, 눈 쌓인 거대한 아푸 아우산가테Apu Ausangate 산봉우리와 '세뇰 데 쿼이유리티Señor de Qoyllur'iti' 원주민 축제가 있다. 또한 잉카와 찬카이 간의 전쟁, 춤, 코카 수확, 에스파냐 사람, 음악, 사람들, 환상적인 동물 들도 등장한다. 이처럼 문화의 저항으로 간주될 만큼 케로의 존재감이 특별했음에도 장식의 소재가 변화하는 걸 막기는 역부족이었다. 잉카의 케로에는 잉카를 기념하는 동물-인간이 양각으로 조각되었지만, 17, 18세기에는 무릎까지 내려오는 연미복을 입고 있는 사람들, 말을 탄 사람처럼 유럽에서 전해온 새로운 소재도 많이 나타난다. 케로는 정복 이후에도 의식용이나 가정용으로 사용되었고 오늘날에도 계속 의식용으로 사용되고 있다. 도시와 멀리 떨어진 외딴 곳에 위치한 원주민 공동체 마을에서 케로는 지금도 만들어지고 있다. 이렇게 제작될 수 있었던 것은 중앙에서 통제하기 어려운 지리적 위치 덕분이었다.

잉카의 트랜스아트는 다방면, 다각도에서 정해진 규칙 없이 진행되었다. 도자기·직조·케로 등에 이르는 각 분야는 나름대로 적응 방법을 모색하면서 트랜스아트의 길을 걸었다. 그러나 1780년에 일어난 '투팍 아마루 혁명 운동'을 통해 페루미술은 또한번 소용돌이에 휩싸이게 된다. 투팍 아마루 혁명 운동은 비록 성공하지 못했지만 페루 역사에서 시사하는 바가 크다. 투팍 아마루는 특히 현대 페루인들에게 '위대한 영웅'으로 남아 있다. 그러나 당시의 사람들에게 닥쳐온 현실은 너무나 가혹했다. 에스파냐는 투팍 아마루를 비롯해 그에게 동조했던 사람들을 잔인하게 죽임으로써, 페루인의 독립에 대한 간절한 의지를 묵살했고 그후 강도 높은 탄압정책을 펼쳤다. 부왕은 인디오의 삶을 질적으로 상승시킨다는 명분 아래 새로운 명령을 내리는데, 그중 하나가 인디오 옷의 착용을 금지시키고 에스파냐인처럼 짧은 옷을 입도록 한 것이었다. 명령은 엄격했고 특히 투쟁이 일어났던 쿠스코에선 더더욱 그랬다. 이때부터 모든 계층의 페루인들은 전통적인 웅쿠uncu(긴 도포 스타일로 튜닉과 비슷하다) 대신 코트 스타일의 옷을 입고 긴 양말을 신게 되었다. 그전까지 잉카의 귀족들은 에스파냐의 영향이 반영된 마스카이파차mascaypacha(비쿠냐 털로 술을 달고, 깃털로 장식하고, 붉은 색실을 늘어뜨린 옷)를 입었는데, 이 옷만 해도 인디오의 특질이 드러나 있었다. 정복자들은 의복뿐만 아니라 잉카를 기억할 수 있는 모든 예술적 표현들을 강력하게 금지시켰다.

정책적으로 의복마저 시시콜콜 간섭 당하게 되자, 미술에도 새로운 구분법이 생겼다. 말하자면 잉카문화와 에스파냐문화가 얼마만큼씩 혼합되었느냐에 따라, 많이 섞였으면 '메스티소 예술'이고, 비교적 적게 섞였

으면 '토착민 예술'이라는 구분이 생긴 것이다. 그러나 메스티소 예술과 토착민 예술을 정확하게 구분하기란 불가능할지도 모른다. 왜냐하면 이들 두 예술 모두 그 속에 안데스문화와 유럽문화의 교류의 흔적을 찾을 수 있기 때문이다. 다만, 정도의 차이가 있을 뿐이다.

∘∘ 성화와 이발소그림의 적절한 관계

페루의 어디를 가나 볼 수 있는 그림이 있다. 교회, 수도원, 콜로니알 건물 그리고 현대의 화랑에까지 '페루 스타일 성화'가 걸려 있다. 유채로 그려진 유럽풍의 성화인데, 어딘지 이발소그림 같다. 성화와 이발소그림의 만남은 부적절한 것 같지만, 페루에서는 최고의 커플이 되었다. 정식 미술교육을 받지는 않았지만 묘사 하나만큼은 누구에게도 뒤지지 않는 무명화가들의 성화는 페루미술을 대표하는 또하나의 장르이다.

이런 그림을 가리켜 '에스쿠엘라 쿠스케냐'라고 부른다. 직역하면 '쿠스코 미술학교'라 할 수 있으나, 사실은 학교와는 하등 상관없는 단어이다. 이는 쿠스코화파, 즉 식민지 시대에 쿠스코에서 활동했던 화가들의 화풍을 가리킨다. 쿠스코에만 이와 같은 화풍이 있었던 것은 아니다. 리마와 아레키파에도 있었다. 그러나 그중의 백미는 뭐니 뭐니 해도 에스쿠엘라 쿠스케냐이다. 페루엔 여러 도시가 있지만 그중에서도 쿠스코는 강렬하면서 독특한 멋을 풍긴다. 그래서일까? 페루 사람들이 제일 좋아하는 맥주 상표도 '쿠스코 사람'을 뜻하는 '쿠스케냐'이다.

잉카가 망한 후에 콜로니얼시대 내내 안데스의 예술을 금지시키는 정책으로 인해 안데스문화는 점점 더 은폐되어갔고 유럽문화는 드러내놓고

에스쿠엘라 쿠스케냐

강조되었다. 그러기에 복음 전파라는 정복의 구실과 딱 들어맞는 성화는 더더욱 중요해졌다. 그러나 아무리 금지하고, 은폐하더라도 안데스문화를 단절시키기란 불가능한 일이었다. 혼혈 예술의 주체인 메스티소들은 유럽에서 온 아카데미 예술가들에게 그림을 배웠지만 작업 과정에서 개인적인 성향이 드러날 수밖에 없었다. 회화 · 건축 · 조각 · 나무조각에서 유럽의 아카데미 미술을 모방한 흔적이 남았지만, 결과적으로 유럽 미술과는 상이한 혼혈 예술의 성격이 강하게 드러났다. 17, 18세기 동안에 제작된 에스쿠엘라 쿠스케냐 화풍은 페루의 콜로니얼 회화를 지배했다고 해도 과언이 아니다. 오늘날 콜로니얼미술이라 칭하는 대부분의 회화, 또는 오늘날 교회나 박물관에 걸려 있는 대부분의 콜로니얼 회화는 대개가 에스쿠엘라 쿠스케냐에 해당한다.

당시 쿠스코에는 대규모의 회화 제작소가 차려졌다. 콜로니얼시대 초기에는 플랑드르와 이탈리아 회화, 그리고 독일의 판화 기법을 모방했는

데, 이것이 표현의 전형으로 굳어졌다. 이 시대에 활동했던 예술가로는 디에고 키스페 티토와 바실리오 산탄 크루스 푸마카요가 있었다. 콜로니얼미술에는 인디오와 메스티소의 요소들도 볼 수 있는데 이는 태양·달·번개·별·인어·인간-푸마·건물을 받치고 있는 원숭이 등의 모티프로 나타난다. 이러한 모티프들은 바로크양식 교회의 정면 부조, 에스쿠엘라 쿠스케냐 회화, 교회 안에 모셔진 성상 조각 등을 통해 나타난다. 특히 남부 산악지대에서 그러한 요소들을 자주 볼 수 있다. 분명한 사실은 안데스 신화 또는 그들의 신성한 존재와 연관된 소재들이 콜로니얼미술 양식을 통해 표출되었다는 것이다. 비록 형태가 변하기는 했지만 모티프들에 담긴 내용만을 생각하면 안데스인의 자아 표현이 이루어진 것이라고 볼 수 있다. 그런데 이러한 혼혈 예술은 생각보다 훨씬 더 복잡하게 얽혀 있다. 안데스의 신화적 소재는 그리스·로마 신화, 때로는 기독교의 전통적 요소와 합쳐지기도 하고, 때로는 아마존 밀림지역의 동물 모티프와 합쳐지기도 하기 때문이다.

○○ 성상 속에 숨겨진 영혼

내가 쿠스코에 도착한 날이 1월 1일이었는데, 이날 아르마스 광장의 대성당에서 미사를 보고 나오는 사람들의 품에는 '침대에 누운 아기예수 인형'이 안겨 있었다. 노란색과 핑크색 실로 뜬 옷을 입은 아기예수가 행여 다칠세라, 걸음걸이도 조심스러웠다. 이 아기예수가 바로 성상이다. 페루에는 교회는 물론 가정에도 성상이 모셔진다.

따지고 보면 안데스문명 미술의 모태라고 일컫는 차빈문화의 대표적

인 유물 란손, 감자 또는 옥수수 형상으로 묘사된 모체의 토기, 지팡이를 들고 있는 비라코차 신을 묘사한 우아리의 토기 또한 성상의 범주에 넣을 수 있다. 잉카시대에 들어서서 부각된 가축 형상의 코노파 또한 성상의 범주에 들어간다. 이 모두는 안데스인들의 신에 대한 숭배와 그들의 믿음을 보여주는 증거이기도 했다. 이렇듯, 입체 조각물로 표현된 성상은 안데스의 것이나 콜로니얼시대의 것이나 그 의미에서는 크게 다를 바 없다. 다만 그들의 형태만은 분명히 달랐다.

특히 잉카 이전의 안데스문명에서는 성상에 대한 의존도가 높았다. 그러다가 잉카에 이르러 성상의 전통이 대부분 사라지는데, 이는 잉카가 조각보다는 건축에 더 많은 가치를 부여했기 때문이다. 이 때문에 잉카의 도자기는 조각 표현보다는 회화 표현이 훨씬 강조되고 형태도 단순화된다. 또한 조각도 '코노파'와 '이야스'와 같은 미니어처 조각으로 제한된다. 프레 잉카 시대에 독립적으로 존재하던 성상의 형상과 기능은 잉카에 이르러 직물·도자기·케로의 상징적인 장식 문양 속으로 스며들었다. 결국 프레 잉카의 성상은 두 가지 형태로 축소된 채 잉카시대에 명맥을 이었다. 하나는 마을 단위에서 인물로 재현되는 '우아카'이고, 다른 하나는 선조들의 시신인 '미라'였다.

에스파냐 선교사들은 잉카인들의 우상숭배를 근절하기 위해, 그리고 그들의 영혼을 구원하기 위해 기독교의 성상을 강력하게 전파하기 시작했다. 한동안 안데스인의 미라, 우아카, 이야스와 같은 성상들이 가톨릭 성상들과 정면으로 부딪쳐 싸웠을 것이다. 그럼에도 불구하고 정복자들의 성상은 원주민들에게 효력을 발휘해 가톨릭을 이해시키고 가톨릭 신을 믿

게 하는 데 아주 요긴하게 쓰였다. 문맹이었던 원주민들에게 시각적인 조각품으로 재현된 성상은 과거 안데스문명에서 그랬던 것과 마찬가지로 효과가 있었다. 그런데다가 유럽의 종교미술은 이미 지극히 발전한 상태였다. 그런 세련된 형태의 성상이 식민지에 그대로 전해져, 정복 사업의 대열에 합류한 것이다. 에스파냐 사람

올라베의 성상

들은 성상 조각을 이용한 교리 전파에 더욱 열을 올렸다. 이미 에스파냐에서 이슬람을 몰아낼 때 성상 조각의 위력을 경험했기 때문이다. 에스파냐 정복자들이 초기에 들여온 산티아고 성상에는 에스파냐 사람들의 이슬람에 대한 경멸, 분노가 그대로 재현되어 있다. 흰 말을 탄 에스파냐 군인은 칼을 들어 호령하고, 땅바닥에는 이슬람 군인이 말발굽에 짓눌린 채 괴로워하고 있다. 성상 조각의 위력을 경험한 정복자들과 선교사들은 식민지 땅에 성상을 먼저 들여왔고, 그 다음에 예술가들이 도착했다. 1555년에 크리스토발 데 오헤다 같은 조각가와 세비야의 성상 제작자들이 도착했고, 그후에 건축기사들이 도착했다. 뒤를 이어 베르나르도 비티, 앙헬리노 메

도로, 후안 바우티스타 바스케스와 같은 화가들이 도착했고, 일부 화가늘의 작품이 보내지기도 했다.

　표면적으로 잉카의 성상은 에스파냐의 영향만을 받은 것으로 보이기 쉽지만 실은 벨기에와 이탈리아 성상의 요소 또한 융합되어 있었다. 유럽의 성상들은 페루에서 다시 한번 섞이고 혼합되어 재탄생했다. 이는 나무 대신 용설란maguey을 사용하면서 이뤄진 성과였다. 용설란은 나무보다 가볍고 부드러워 쉽게 조각할 수 있고 좀먹지 않는 탁월한 장점을 갖고 있다. 산악지대 계곡에 풍부하게 자라는 용설란이 식민 기간 동안에 성상 예술이 발전할 수 있었던 밑거름이 되었다.

　콜로니얼시대의 성상 미술은 유럽의 미술사조가 변할 때마다 그 영향을 받았다. 고딕양식과 르네상스의 끄트머리에 해당되는 16세기의 성상은 수수한 모습을 띠었다. 17세기에 들어 쿠스코도 바로크미술의 영향을 받았다. 그 징표로 성상의 망토 자락이 바람에 날리고 머리카락이 굽이치듯 흐르는 표현이 나타난다. 바로크 풍 성상들은 직선이나 각을 찾아보기 힘든 둥글둥글하고 완만하고 부드러운 망토를 차려입고 있다. 18세기 성상들은 프랑스 로코코미술의 영향을 받았다. 이 시기가 지나고 나서 수수하고 경직된 고전주의가 다시 돌아오는데, 이때의 성상들은 지난 세기와 달리 색에 의존하지 않았다.

　1821년 페루가 독립한 후에도 성상 제작자들의 작업은 꾸준히 이어졌다. 교회에서 성상의 수요가 계속 있었을 뿐 아니라 오래된 성상의 보수 작업도 필요했다. 물론 교회의 성상들이 이전에 비해 질적으로 떨어지는 것은 어쩔 수 없는 일이었다. 공화국이 들어서면서 교회의 힘이 점점 약해

졌기에 성상 제작에도 그 영향이 나타났다. 이 무렵 용설란이나 나무를 조각해서 제작하던 성상은 줄어들고 석고로 찍어내는 몰드 기법으로 손쉽게 만든 성상이 많아졌다.

아이러니컬하게도 1950년 쿠스코의 지진을 계기로 성상 작업은 부흥기를 맞는다. 이 지진 때문에 중요한 시설들이 파괴되고 교회 제단에 있던 거대한 성상들이 쓰러졌는데, 이는 쿠스코인들에게 엄청난 상처를 안겨주었다. 쿠스코인의 삶에서 축제는 굉장히 중요한 위치를 차지하는데 그런 날 그들은 아름답게 장식한 성상을 모시고 광장을 돌곤 했다. 그러니 성상이 파괴된 것은 쿠스코인에겐 커다란 타격이었다. 쿠스코인의 염원으로 성상 제작자들의 복구 작업이 시작되었다. 그러나 복구가 가능한 성상은 원래대로 재현할 수 있었지만, 파손이 심한 경우엔 새롭게 제작해야 했다. 이 과정에서 20세기의 감각과 취향이 가미되었고 쿠스코의 지역적 정서가 스며들었다.

이와 같은 쿠스코 사람들의 성상에 대한 애착과 숭배는 12월 24일 쿠스코 광장에서 열리는 산투란티쿠이 축제에서 나타난다. 케추아어로 산투란티쿠이는 '성자를 사는 날'이란 뜻이다. 이날 성상 제작자들은 그동안 정성스럽게 만든 성상들을 들고 나오고, 수많은 쿠스코인들은 성상을 사기 위해 모여든다. 사람들은 아기예수의 탄생을 축하하고 봉헌하기 위해 성상을 구입한다. 이런 성상들은 석고·나무·점토·천·양철 등 다양한 재료로 제작된다.

그렇다면 쿠스코인들이 숭배하는 성상은 안데스문명의 성상 전통에서 단절된 것일까? 결과적으로 오늘날 성상의 형태는 안데스 위에 에스파

냐가 포개지면서 만들어진 것이다. 위에 올라붙은 것이 더 중요하게 여겨지면서 시각적인 표현이 강조되고, 밑에 있던 것은 상징적으로 강조되어 갔다. 예를 들어 그리스도 성체절聖體節은 그리스도의 몸과 피를 기억하기 위한 중요한 종교적 축제로, 16세기 에스파냐, 특히 세비야에서 아주 성대하게 치러졌다. 이러한 가톨릭 축제는 페루에서 원주민들의 우상숭배에 맞서는 효과적인 대안으로 받아들여졌다. 1572년 톨레도 부왕이 쿠스코를 방문했을 때, 그는 선조들의 시신을 꺼내어 숭배하는 쿠스코 원주민들의 축제를 보았다. '온코이미타'라는 이름의 이 의식을 추방하기 위해 부왕은 그리스도 성체절을 이 축제와 같은 날에 지내도록 공포한다. 그래서 온코이미타 의식은 그리스도 성체절과 합쳐져서 발전하게 된다. 이 의식은 6월에 이틀 동안 이루어지는데, 미라가 있던 자리를 이제는 성상이 대신한다. 모든 성상들은 아르마스 광장을 돈 다음 쿠스코 대성당에 도착하게 된다. 같은 시기에 온코이미타 의식이 리마에서 추방되었던 것과는 대조적이다.

온코이미타 의식은 쿠스코인들의 선조 숭배 풍습이 그리스도 성체절에 포용된 것이다. 쿼이요리티 축제는 그 반대로 가톨릭이 인디오의 축제에 포용된 경우이다. 18세기의 한 전설에 의하면 만년설이 쌓인 쿼이요리티 산 기슭에 위치한 한 바위 위에 그리스도의 이미지가 나타난다고 한다. 이 만년설은 원래 안데스 최고의 신인 아푸에게 소속된 것으로, 쿼이요리티는 케추아어로 '눈의 별'이라는 뜻이다. 이 축제에 참석한 사람들은 4일 동안 5000미터의 고봉에 오르고, 바위 앞에서 봉헌물을 바친 후 쉬지 않고 기도하고 춤춘다.

그리스도 성체절의 경우, 단순히 미라의 자리를 성상이 차지했을 뿐인 것처럼 다른 종교 간의 이종혼합이 꼭 종교 자체의 근본적인 변화를 낳는다고 보기는 어렵다. 그들에게 성상은 미라의 대신이었을 뿐이다. 상징적인 차원에서 다가가야 할 문제인 것이다. 안데스 종교에서 아푸(산의 정령) 또는 수호신의 언덕은 아우산가테 설산에 사는 주민과 쿠스코 주민을 보호하는 존재라 믿어졌다. 사람들은 아푸에게 농작물의 성공적인 수확을 빌고, 가족의 건강과 사랑을 기원했다. 식민지 시대에 아푸에 대한 숭배는 가톨릭 성상에 대한 숭배로 대치되어 나타나지만, 그 본질이 바뀐 것은 아니었다. 또한 호수의 돌로 조각된 신성한 오브제 이야스Illas는 대지의 풍요를 기원하는 의식에서 땅에 감사를 표하고 대가를 지불하기 위해 쓰이는데, 아직도 알파카·야마·옥수수·이삭의 모양을 본떠서 계속 만들어지고 있다. 그리고 흥미롭게도 안데스에는 없던 유럽에서 들어온 동물들도 이야스로 만들어지게 된다. '푸카라의 소'라고 불리는 소 모양의 조형물이 대표적인 예이다. 또한 에스파냐 선교사들이 갈리시아 지역 등지에서 가져온 이동식 제단은 안데스의 종교와 결합하여 산 루카스, 산 마르코스 상자로 교체된다. 상자 안에는 안데스의 신성한 존재인 소·독수리·뱀의 이미지로 가득 차 있다. 직물에는 파야이pallay(반복적인 형태로 장식된 기하학 무늬의 안데스 직물)와 함께 유럽의 이미지도 같이 짜여졌다. 이런 식으로 쿠스코인들은 침입자들의 주제와 상징에 적응되어갔다. 이에 반해 에스파냐의 정치와 행정의 힘이 미치지 않는 외딴 지역의 작은 마을은 이러한 변화에 휘말리지 않고, 전통적으로 내려온 장식적이고 종교적인 수공예를 이어나가 토착적인 성격이 좀더 보존되었다.

이렇게 페루의 미술은 표면상으로는 원주민의 예술적인 형태를 포기하고 유럽의 형태를 받아들인 것처럼 보였지만, 여전히 안데스 세계의 종교가 그들의 주된 관심거리였다.

목이 긴 성녀

쿠스코에서 꼭 만나야 할 예술가가 있었다. 쿠스코를 대표하는 예술가 3인방인 '목이 긴 성녀'의 멘디빌, 괴물인간을 만드는 메리다와 잉카 도자기를 부활시킨 올라베였다. 쿠스코의 웬만한 갤러리마다 그들의 작품이 전시되어 있을 정도로 중요한 예술가들이다. 고맙게도 그들의 작업실은 산블라스에 모여 있었다. 이 마을은 아주 오래전부터 수공예로 전통이 깊다.

비 내리는 아침, 멘디빌을 만나기 위해 우비를 입고 호텔 문을 나섰다. 산동네인 마을을 향해 오르고 또 올랐다. 좁다란 골목길을 오르면서, 출근하는 사람도 만나고 학교 가는 아이들도 만났다. 가게 문을 열고 바닥을 쓸고 있는 사람들의 손길이 바빴다. 어느새 멘디빌이 살고 있을 산동네에 다다랐다. 그칠 줄 모르는 보슬비 사이로, 멀리서 보아도 그의 작업실은 눈에 띄었다. 하얀 타일 위에 목이 긴 성녀의 그림을 그려놓은 것이다. 그러나 가까이 가보니, 파란 셔터가 내려져 있었다. 너무 일찍 온 건가? 아니면 오늘이 휴일인가? 일단은 확인할 요량으로 옆 갤러리에 들어갔다.

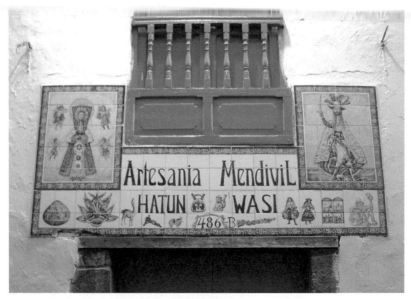

하얀 타일로 만들어진 간판에 그려진 멘디빌의 '목이 긴 성녀'

멘디빌 선생님을 만나러 왔다고 하니까, 오랫동안 작업실 문이 닫힌 상태라고 전해준다. 순간 허탈했지만, 포기할 수밖에……

아쉬운 발걸음을 돌려 찾아간 곳이 괴물 인간을 만드는 메리다의 작업실이었지만, 역시 안타깝게도 그는 유럽에 머물고 있다고 했다. 마지막 희망을 걸고 올라베의 작업실을 찾아갔다. 입구로 들어서자마자 올라베의 작업을 재현한 벽화가 눈에 들어왔다. 사진처럼 똑같이 재생해내려는 벽화가의 솜씨가 주인공 올라베의 잉카 도자기와 닮아 있었다. 벽화가 그려진 벽의 모퉁이를 돌아 안으로 들어가니, 올라베의 작품을 전시하고 판매하는 갤러리가 있었다. 길이가 긴 사각형 모양의 갤러리에는 올라베의 성상과 잉카 문양을 재현한 도자기가 가득했다. 몇 명의 외국인이 작품을 구

"사진촬영은 곤란합니다"라는 말을 듣는 순간, 찰칵(왼쪽). 올라베의 작업 장면이 벽화로 그려져 있다(오른쪽)

입하고 있었고, 중년의 남자가 작품을 포장하고 있었다. 그러는 사이에 카메라 플래시가 터지지 않게 맞춰놓고 사진을 몇 장 찍었다. 그때 작품을 포장하던 중년 남자가 어느 틈엔가 다가와 "작품 촬영은 곤란합니다"라고 얄미운 말을 던졌다. 알고 보니 그는 노쇠한 올라베를 대신해서 갤러리를 운영하고 있는 그의 아들이었다. 그에게 올라베의 작업에 대한 나의 지식을 풀어놓은 후에 결코 다른 목적이 있어서 사진을 찍은 것이 아니라는 점을 이해시키고자 애를 썼다. 내 마음이 전해졌는지, 올라베의 아들은 아버지의 작품에 대한 이런저런 설명을 해주었다. 올라베를 직접 만날 수는 없었지만 그의 작품으로 가득한 갤러리에 머물렀으니 이 얼마나 다행인가.

이들 3인방은 북미나 유럽 사람들이 발견해 유명해졌다. 북미나 유럽

사람들은 이들의 작품을 통해 페루미술을 외부에 소개했고, 덕분에 쿠스코를 방문한 사람들은 그들의 작품을 직접 보고 싶어하게 되었다. 문득 이런 생각이 들었다. 이들은 서구의 시각에서 발굴해낸 예술가가 아니던가. 물론 이들의 예술성은 쿠스코를 대표하는 데 전혀 손색이 없는 최고의 수준임에 틀림없다. 그러나 북미나 유럽인이 아닌, 예컨대 나 같은 동양인의 시각에서 바라본다면 다른 작가를 발굴하는 것도 가능하지 않을까. 좀더 많은 시간을 쿠스코에 머물 수 있다면 쿠스코의 새로운 예술가를 찾을 수도 있을 텐데……. 아쉬운 마음이 들었다.

°° 목이 긴 성녀 & 괴물인간

멘디빌은 얼굴 길이의 3~4배에 가까울 정도로 기다란 목을 한 성녀를 만들었다. 그런데 왜 이렇게 목을 길게 만들었을까? 여느 때처럼 성녀를 만들던 멘디빌은 우연히 야마(남아메리카에 분포하는 낙타과의 동물)를 보게 되는데, 이때 섬광처럼 떠오른 것이 있었다. 야마와 성녀를 결합한 형태였다. 즉, 야마의 기다란 목을 성녀의 목에 접목시키는 발상이었다. 이렇게 해서 '목이 긴 성녀'는 멘디빌의 일상을 통해 탄생할 수 있었다.

야마는 안데스 주민에게 매우 특별한 동물이다. 야마의 털로는 따뜻한 옷을 짤 수 있고 평평한 등은 짐을 싣기에 적합하다. 또한 신에게 바치는 제물 중에서 야마의 피는 빼놓을 수 없는 신성한 봉헌물이기도 하다. 그런 야마에 대한 애틋함에서인지, 사람들은 야마의 목과 꼬리나 등을 온갖 색실로 꾸며준다. 유난히도 털이 하얘서 빨갛고 파랗고 노란 실이 눈부시게 빛난다. 이토록 상징적인 의미를 담고 있는 야마를 성녀와 결합시킨

멘디빌의 성상을 어떤 원주민이 싫어할까? 모두들 야마와 성녀의 만남을 환영했다.

멘디빌의 작품을 보고 있자니, 모딜리아니의 목이 긴 여인이 떠올랐다. 모딜리아니의 그림 속 여인은 목이 길 뿐, 나름대로 기품이 있다. 그러나 멘디빌이 만든 조상은 얼굴과 목이 각각 따로 논다. 애초부터 얼굴과 몸을 자연스럽게 연결시킬 의도가 없었던 것처럼. 성녀의 얼굴 밑에 야마의 목이 붙

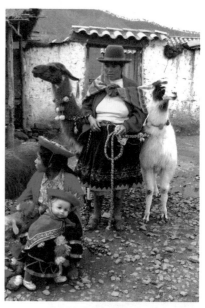

멘디빌이 성녀와 결합한 목이 긴 동물 '야마'.

었을 뿐이다. 어쩌면 멘디빌은 성녀와 야마가 갖는 각자의 성격을 그대로 살려서 존중하고 싶었던 것은 아니었을까?

메리다는 '괴물인간' 을 만드는 도예가로 잘 알려져 있다. 그의 도자기 인간은 터무니없이 커다란 손가락과 발가락, 괴상한 얼굴 표정, 울퉁불퉁하게 솟구쳐오른 근육을 가졌다. 굉장한 불만덩어리이거나 사람들로부터 외면당하는 인물로 그려진다. 이렇게 인간의 처절한 아픔을 드러내놓고 표현한 작가는 많지 않다. 내가 보아온 안데스의 예술가들은 참아내고야 말겠다고 결심이라도 한 듯, 감정의 발산 자체를 모르는 것 같은 사람들이 대부분이었다. 그런데 메리다의 광기 어린 저항적 표현은 다소 다르게 느껴졌다. 그는 천성적으로 표현주의자였다. 안데스인의 현실적인 문제, 즉

자신들이 이 땅의 주인임에도 버림받고 소외당하는 현실의 고통을 '괴물인간'의 형상으로 표현해냈다. 살갗이 갈기갈기 찢겨지고, 뼈마디가 앙상한 살을 뚫고 나온 괴물인간은 결코 아름답지 않으며, 오히려 아름다움을 강하게 거부하는 듯하다. 메리다가 그려내고자 한 괴물인간은 인종주의에 의해 차별받는 원주민이었고, 원주민을 혐오의 대상으로 치부하는 페루 정부의 시각과도 같은 것이었다.

괴물인간의 표면은 아주 거칠다. 흔히 볼 수 있는 도자기의 표면이 반질반질하게 광택이 흐르는 데 비해, 메리다는 점토 질감 그대로를 살린다. 메리다는 여기에 과장되게 큰 손과 발을 덧붙여 괴로움을 형상화했다. 얼굴 표정 또한 예사롭지 않다. 바보 천치라서 그렇게 입을 벌리고 있을까, 아니면 정신적인 쇼크를 받아 머리가 돌아버렸기 때문에 그렇게 입을 벌리고 있을까. 사람들은 괴기스러우면서 슬프기까지 한 괴물인간을 보기 위해 몰려들었다. 그리고 몇

야마의 긴 목을 결합시켜 만든 멘디빌의 작품

몇 추종자들이 그의 작업을 흉내 내기 시작했다. 메리다의 작업을 단순히 모방한 것만은 아니었고 그의 작업 스타일을 바탕으로 삼아 기형적 형태를 발전시켜나갔다. 오늘날 쿠스코에는 기형적인 형태를 추구하는 도공들이 많다.

메리다가 괴물인간의 손을 만들고 있다.

○○ 쿠스코의 길거리 예술

과거엔 잉카 제국의 심장부였지만 어찌됐든 쿠스코는 오늘날 페루 제일의 관광도시이다. 아르마스 광장의 계단에 앉아 있으려니, 알파카 스웨터 한 장을 걸친 인디오 할머니가 다가와 아주 싸게 줄 테니 한 장 사라고 말한다. 그때였다. 젊은 청년이 다가와 아주 조용히 할머니에게 저리로 가라고 손짓을 했다. 광장 안에서는 잡상인들의 판매가 금지되어 있다고 했다. 원주민보다는 관광객 보호에 더 적극적인 게, 쿠스코의 현실이다. 그리고 얼마 지나지 않아 한 소년이 안데스의 그림엽서를 보여주면서 마음에 드는 것을 골라보라고 말한다. 엽서의 가장자리는 꾸깃꾸깃해진지 오래고, 화질도 썩 좋지 않았다. 대놓고 말하면 아무도 사지 않을 상태의 엽서를 디밀고서 돈을 내라는 꼴이었다. 게다가 소년의 손은 거칠었고 손톱은 물론 손가락의 주름 사이마다 때가 잔뜩 끼어 있었다. 갑자기 찌든 때를 말끔하게 없앨 수 있다는 세제 선전이 떠올랐다. 그 때 때문에 연민의 정으로 몇 푼의 동냥을 던져주기엔 내 마음이 편하지 않았다. '차라리 괜찮은 엽서를 가지고 왔으면 좋았잖니.' 속으로 그렇게 말할 수밖에 없었다.

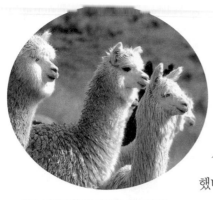

페루 스웨터의 원료를 제공하는 동물 알파카

협시클 릴틴 그 아이들 디른 장소에서 우연히 만나게 되었다. PC방이었다. 몇몇의 사내아이들이 게임에 빠져 있었는데, 관리를 맡은 20대 전후의 여자가 그 아이들에게 다가가 시간이 다 되었으니 그만 나가라고 말했다. 그러자 아이들은 조금만 더 하게 해달라고 애원했다. 나에게 엽서를 팔던 그 아이가 거기에 끼여 있었다. 컴퓨터 게임의 위력은 정말로 대단했다. 게임을 하기 위해, 몇 시간이고 돌아다니며 엽서를 팔아 모은 돈을 한번에 쏟아 붓게 만드니 말이다.

쿠스코가 관광도시가 되었다는 것은 관광객들을 위한 편의시설을 만들고 그들이 선호하는 물건들을 갖다 놓는 것을 의미하기도 한다. 그런 탓에 쿠스코에는 싼값에 팔리는 기념품 수준의 민예품이 있는가 하면, 유명 갤러리에서 파는 국제적인 예술가의 작품도 있다. 이렇듯 외국인들의 출입이 잦은 쿠스코에는 시장이나 갤러리에서 다양한 예술을 만날 수 있다. 쿠스코에는 딱히 대규모로 형성된 민예품 시장은 없었지만, 골목과 길모퉁이마다 작은 시장이 섰다. 시장에 들어온 물건 대부분은 이제 페루 어디서나 볼 수 있다. 적어도 관광객이 몰려들기 전까지는 이렇지 않았다. 관광객이 밀려들자 안데스의 하늘로 비행기가 떠다니고 안데스 산맥과 태평양 연안을 관통하는 고속도로가 생기는 변화가 일어났다. 그리고 그 길이 난 곳이면 관광객이 좋아하는 물건들도 따라다녔다. 아야쿠초의 레타블로가 인기

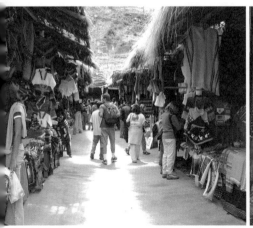

시장에서 싼값에 파는 알파카 스웨터(왼쪽) 무덤을 지키던 전통 인형으로, 지금은 관광 상품이 되었다.(오른쪽)

가 좋아지자, 페루 전국에 레타블로가 퍼졌고, 티티카카 호수에 사는 원주민 여성들이 수놓은 대지의 여신 파차마마에 대한 반응이 좋자 이번엔 그 천이 전국으로 퍼져나갔다. 옛날에는 그 지역에 가야만 볼 수 있던 특산품이 비행기와 버스를 타고 페루 전국을 누비게 되었다. 그렇다고 각 지역의 향토색마저 종합선물세트처럼 섞여버린 것은 아니었다. 그래도 쿠스코에는 쿠스코의 예술이 살아 있다.

레스토랑 입구에 걸어놓은 메뉴판, 액자가게 벽면에 똑같은 간격으로 걸어놓은 액자, 가지런히 놓인 허리띠, 구슬목걸이…….

거리 어디서나 볼 수 있는 풍경이다. 간판의 글씨는 크기와 색상에 변화를 주어 가게마다 달라보이도록 애를 쓰기는 했으나, 그래도 다 비슷비슷해보였다. 액자가게의 액자들은 제각각 다른 크기와 모양을 하고 있지만 전체적으로는 엇비슷했다. 또 가지런히 놓인 허리띠도 문양은 모두 달

랐지만 거기서 거기였다. 수렁수렁 설려 있는 구늘목길이는 배안가지였다. 이렇게 가지런하고 얌전한 배열을 바라보고 있노라면, 그들의 책상서랍을 열어보고 싶어진다. 아마도 물건들이 깔끔하게 정리되어 있을 것 같다. 영화 「적과의 동침」에서 줄리아 로버츠의 남편 역으로 나온 패트릭 버긴의 책상서랍처럼……. 원주민 여성들이 입는 무릎까지 오는 짧은 치마에서도 그런 인상을 받는다. 그녀들은 치마 안에 같은 길이의 치마를 여러 벌 겹쳐 입는데, 바닥에 있는 물건을 주우려고 몸을 구부려도 겹겹이 껴입은 치마가 여러 개의 동심원을 이루어 치마 속이 보이지 않는다.

이런 느낌을 뭐라고 해야 할까? 한마디로 답답하다. 잉카의 직물 문양도 그렇다. 소재는 다양하지만 각 소재들은 일정한 패턴을 이루고 있다. 자유롭지 못하다. 잉카에는 직물의 문양을 짜는 정해진 규칙이 있었고 그 틀을 벗어날 수 없었다. 잉카 사회도 별반 다르지 않다. 아이유라는 집합체가 사회의 기본 단위를 이루는데, 가장 작은 단위는 가정, 그 다음이 작은 규모의 마을이었고, 그 다음으로 규모가 큰 마을이 하나의 공동체가 되었다. 공동체의 최고 대표는 쿠라카였고, 잉카 제국은 각 공동체의 집합이었다. 또한 잉카의 주민들은 열 명 단위로 조직화되어 있었다. 모든 사람들은 조직 안에 있어야 했다. 때로 도둑질이나 간음을 하여 잉카의 법률을 어긴 자는 마을 밖으로 추방되어 조직에서 쫓겨났다. 사람들은 마을 밖으로 쫓겨날까봐 몹시 두려웠을 것이다. 그래서일까. 그들이 남긴 예술품에도 그러한 정서가 반영돼 있다. 실에 꿴 구슬들은 크기나 색깔이 비슷비슷하다. 허리띠의 문양도 정해진 패턴 안에서만 움직인다. 어느 것 하나 자유롭지 않다. 이런 게 아직도 저잣거리에서 만날 수 있는

쿠스코의 예술이다.

아르마스 광장 주변으로 고급스러운 옷가게와 갤러리도 많았다. 옷가게의 대부분은 알파카 스웨터 전문점이었다. 페루 하면 역시 알파카 아니던가! 쇼윈도에 걸

쿠스코의 레스토랑 메뉴판

린 스웨터는 한눈에 봐도 세련되고 우아해 보였다. 길거리에서 어깨에 걸치고 팔러 다니는 그런 스웨터와는 크게 달라보였다. 그런데 웬 가격이 그렇게나 비싸던지……. 가게 안에 있는 물건 중 100달러짜리 스웨터가 제일 싼 거였으니 말이다. 그런데 가게에 걸린 알파카 스웨터에는 페루다운 느낌이 별로 없었다. 글쎄, 페루다운 게 어떤 것인지는 나도 정확히 모르겠지만, 국적 불명의 문양들이 짜여 있었다. 페루 문양으로 시작했을 테지만, 외국인 관광객들의 기호에 맞추어 국제적인 감각의 디자인으로 변모해간 것 같다. 이에 비해 길거리에서 싼값에 팔리는 알파카 스웨터는 무진장 촌스럽지만 아무튼 페루 냄새가 물씬 풍긴다. 막노동을 하면서, 길거리에서 동냥을 하러다니면서도 정장 재킷을 차려입은 원주민 여성과 같은 느낌이랄까. 또는 귀까지 덮이는 털모자를 쓴 할아버지 같은 느낌이기도 하다. 우리의 시각으로는 어울릴 것 같지 않지만 그들에겐 너무나 멋스러운 것, 그게 바로 페루다운 것이다.

알파카 스웨터 가게 옆으로 도예가 세미나리오의 갤러리가 있었다. 인

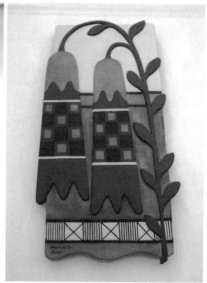

세미나리오 갤러리 입구(왼쪽) 세미나리오의 작품엔 잉카가 들어 있다.(오른쪽)

터넷 검색란에 cerámica peruana(페루의 도자기) 또는 arte del Perú(페루의 예술)를 검색어로 치면, 세미나리오의 홈페이지www.ceramicaseminario.com 가 뜬다. 그는 페루 예술가 중에서 자신의 홈페이지를 운영하고 있는 몇 안 되는 예술가이다. 그의 작품을 보는 순간, 잉카 도자기의 문양이 스쳐 지나갔다. 대상을 단순화해서 특징적인 요소만을 축약한 잉카 디자인은 그의 작품 활동에서 심장 역할을 한다. 잉카 디자인이 세미나리오의 심장에 박혀 그에 따라 그의 눈과 손이 자연을 담아냈다. 아르마스 광장에서 15분 정도 떨어진 고대 라르코 박물관에서도 세미나리오의 작품을 볼 수 있었다. 박물관 2층으로 올라가는 계단 벽면에 걸린 그의 도자기 벽화 작품은 마치 잉카 도자기의 문양이 밖으로 튕겨져 나와 엉뚱하게도 흰색 페

인트가 칠해진 벽면에 붙어 있는 꼴이었다. 그러면서도 다분히 현대적이다. 큼지막하게 그려진 늘씬한 열매, 시원스런 잎사귀는 오늘을 살아가는 세미나리오의 감성으로 녹여낸 잉카의 문양이었다.

이처럼 쿠스코의 길거리, 시장, 갤러리 어디서나 잉카의 예술을 볼 수 있다. 잉카가 언제 적 잉카인데, 아직까지 잉카 타령일까 싶지만, 잉카는 빤히 들여다보이는 유리창처럼 살아 있었다. 제국은 에스파냐에게 살해당했지만 그 예술만은 살아남았다. 콜로니얼시대에 유행했던 잉카의 르네상스, 에스쿠엘라 쿠스케냐 덕분에 살아남은 잉카의 예술은 20세기에 들어 관광 붐이 일면서 '잉카주의'로 되살아났다. 잉카의 전통과 이곳을 찾는 관광객들의 요구가 접목되어 만들어진 쿠스코의 새로운 도자기의 모습으로.

1950년대 이래 쿠스코 도자기에 나타난 두드러진 특징은 잉카 도자기의 모방에 있었다. 이전까지의 잉카 도자기는 고고학적인 발견이자 과거의 유물이었고 박물관에서나 볼 수 있는 것이었지만, 이때부터 모방·재현을 바탕으로 한 20세기의 잉카 도자기가 제작되기에 이른다. 이러한 현상은 그 당시 페루 지식층 사이에 널리 퍼졌던 인디헤니스타 운동의 여파겠고, 특히 국립미술학교를 중심으로 사보갈이 이끌었던 인디헤니스타 운동과도 무관하지 않다. 자신들의 고유의 문화와 정체성에 대한 자각은 쿠스코에서도 마찬가지로 일었다. 그런데다가 잉카 제국의 중심지였던 쿠스코에서는 현재까지도 고고학적인 조사를 통해 수많은 도자기 파편이 발견되고 있어 고유 문화를 되살리려는 운동의 발생지로서 최적의 조건을 갖춘 셈이다.

쿠스코의 라르코 박물관

　쿠스코의 안토니오 올라베와 페르난도 바카 교수는 사보갈의 제안을 받아들여 학생들과 함께 도자기 파편을 맞춰 고유 형태와 문양을 복원하는 작업에 매진했다. 페르난도 교수는 복원된 잉카 도자기의 형태와 문양을 분석하는 데 탁월한 능력을 발휘했고, 올라베는 복원된 도자기를 완벽하게 재현해냈다. 어쩌면 잉카 도자기의 부활과 재탄생은 이들이 없었다면 불가능했을지도 모른다. 페르난도의 집요한 탐구 성과는 올라베가 잉카 도자기를 재현하는 데 귀중한 자료를 제공했다. 이후 그가 풀어낸 잉카 디자인은 전시를 통해 대중에게 소개되었고, 교육을 통해 다음 세대로 전해졌다. 잉카 디자인에 미적 가치를 부여하는 쿠스코 예술가들의 노력은

'쿠스코 미술'이라는 지역주의를 낳았다. 또한 과거 잉카의 존재감을 느끼고 과거의 영광으로 돌아가고 싶어하는 동경, 갈망을 추구하는 '잉카주의'를 낳기도 했다.

사실상 쿠스코는 마추픽추의 발견 이후부터 중요한 관광도시로 자리잡기 시작했다. 사람의 발길이 닿지 않은 산 정상에 세운 공중도시, 거기에다가 에스파냐 정복자들을 피해 숨어들어가 세웠을 것이라는 추측이 점점 더 쿠스코에 대한 환상, 신비로움을 갖게 했다. 쿠스코의 매력은 거기서 그치지 않았다. 쿠스코 주변의 신성한 계곡에 위치한 잉카 제국의 요새, 그리고 요새의 배경을 이루는 천혜의 자연 풍경은 더 많은 외국 관광객들을 끌어들이는 주 요인이기도

페르난도 바카 교수가 복원한 잉카의 접시

하다. 아마도 이러한 관광자원은 쿠스코인들에게 경제적 출구인 동시에, 현재 그들의 예술에 강력한 영감을 제공하는 요인이기도 할 것이다.

프레 잉카 토기의 주둥이

프레 잉카, 즉 잉카c.1452~1532 이전의 도자기들은 특이하게도 실용성과는 무관한 주구註口를 갖고 있다. 그릇의 주구, 즉 주둥이를 보면 그 용도가 무엇인지 한눈에 알 수 있게 마련인데, 프레 잉카 도자기의 주둥이로는 도무지 무슨 용도로 만들어졌는지 알 수가 없다. 그럼에도 프레 잉카 도자기에서 주둥이는 몸통만큼이나 때로는 몸통보다 더 강조되어 있다. 그 이유는 무엇일까?

프레 잉카의 도자기 중 구형球形 몸통 위에 얹어진 '등자형주구'(반원형의 가는 관이 있고 그 위로 일자형 관이 세워진 모양) 대부분이 무덤에서 발견된 부장품인 점을 미루어보아 식생활 이외의 목적으로 제작되었을 것이 분명하다. 그렇다면 생활에 쓰이지 않는 도자기를 왜 만들었으며, 이런 형태의 도자기가 프레 잉카 내내 등장하는 이유는 무엇일까? 한 가지 흥미로운 사실은 프레 잉카의 문화, 즉 쿠피니스케·비쿠스·비루·레콰이·모체·나스카·우아리·치무문화 도자기의 주둥이 모양이 각각 다르게 변화해왔다는 점이다.

각 문화는 자신들이 표방하는 주둥이 형태를 가지고 있었다. 쿠피니스

지형분류			B.C.1000년경		B.C.200년		600년경	1200년	1532년
			안데스의 독자적 문화 출현		차빈의 쇠락 이후 여러 문화가 등장		안데스문화가 최초로 통일됨	찬찬도시 건설	잉카의 멸망



산악지형

북부산지

차빈 B.C. 1000~B.C.200
차빈문화의 '란손'의 출현은 독자적인 안데스문화를 선포하는 것이나 다름없었다.

비쿠스 B.C. 500~B.C.100

비쿠스·비루·레콰이문화는 북부산지의 지역주의 문화로 받아들여지며 조각 기법을 사용한 토기는 이후 모체 조각토기에 영향을 주었다.

비루 B.C. 100~500

레콰이 100~800

중부산지

우아리 600~1000
우아리는 600년경에 안데스의 다양한 문화를 최초로 통일했다. 우아리 토기에도 여러 문화의 양식이 혼재되어 있다.

잉카 1452~1532
잉카 제국은 산악지형과 해안지형의 여러 문화를 정복하였고 '아리발로스'를 창조하였다.

남부산지

티아우아나코 100~1200
티아우아나코의 초기 문화에서는 차빈문화와의 연관성을 볼 수 있으며 이후 잉카 석조건축의 토대가 되었다.

해안지형

북부해안

쿠피니스케 B.C. 1000~B.C.500
쿠피니스케문화의 등자형주구 토기는 차빈문화를 대변한다.

모체 B.C. 50~800
모체문화는 나스카와 함께 안데스미술의 척추 역할을 하였고 조각토기의 정수를 보여주었다.

치무 1000~1470
치무는 모체의 조각토기를 받아들였다.

중부해안

찬카이 1200~1470
찬카이문화의 토기는 티아우아나코와 우아리의 영향을 받았고 이후 잉카에 정복당했다.

남부해안

파라카스 B.C. 800~100
파라카스문화는 안데스의 직물을 발전시켰고 이는 토기와도 깊은 연관이 있다.

나스카 100~800
나스카문화는 안데스미술에서 가장 화려한 채색토기를 발전시켰다.

안데스미술을 시대별로 명확히 구분하는 것은 상당히 곤란한 문제다. 시대 구분이라는 개념 자체가 서구에서 온 것인데다가, 안데스문화는 잉카 정복 이전까지는 문자 기록을 남기지 않았기 때문이다. 대신 그들은 키푸라는 매듭으로 수학적인 기록을 남겼고, 직물이나 도자기, 우아카 같은 조형 언어를 통해 역사를 기록하는 데 더 익숙했다. 그랬던 것을 현대인의 이해를 돕기 위해 연표를 작성하자니 마치 안데스미술사를 마음대로 재단하는 것 같은 기분이 든다. 안데스미술을 연구하는 학자들마다 시기 구분도 다르고 각 문화를 지칭하는 용어 또한 조금씩 다른 것이 현실이다. 그러므로 이 연표의 시기 구분과 도자기가 등장한 순서에 너무 집착하지 않기를 당부한다.

케 문화의 등자형수구는 구형 항아리의 몸체 높이만큼 금식하고 **튼튼하게**
붙어 있는데, 주둥이는 전체 형태에서 중심을 이룬다. 그런데 모체문화에 와
서는 사실적으로 조각한 초상형 두상 위에 대담하게 등자형주구가 올라붙었
다. 쿠피니스케 토기는 몸체나 주둥이가 일관되게 기하학적인 형태로 이어
져 시각적인 충격이 거의 없지만 모체 토기의 사실적으로 형상화한 얼굴 위
에 붙은 주둥이는 뭔가 특수한 목적이 있지 않고서야 이렇게 거침없이 형태
를 조합했을 리 없다는 생각이 들게 한다. 그런데 이것이 나스카문화에 이르
러서는 '교형쌍주구'(수직으로 세워진 두 개의 일자형주구 사이에 수평의 다리
가 연결된 모양)의 형태로 변화한다. 또한 우아리문화에서는 독특한 형태의
주둥이에 대한 강조가 시들해지고 우리가 익히 알고 있는 실용적 모양으로
바뀐다. 그러나 우아리 이후에 등장한 치무문화에서 다시금 모체문화와 같
은 등자형주구가 부활한다. 그리고 잉카에 이르러 프레 잉카 토기 특유의 주
둥이 형태는 사라지고 실용적 모양의 주둥이가 대두한다. 이렇듯 각 문화에
따른 주둥이 형태의 강조와 변화는 안데스 도자기에서 표현의 핵심으로 자
리하고 있다. 즉, 주둥이의 모양만으로 어느 문화에 해당되는 것인지 판단이
가능하다는 말이다.

쿠피니스케

쿠피니스케Cupinisque(기원전 1000년~기원전 500년) 도자기는 차빈문화가 내
세우는 도상을 표현하고 있다는 점에서 상당히 중요하다. 중앙안데스의 독
자적인 문화로 평가되는 차빈Chavín(기원전1000년~기원전 200년) 문화는 페
루의 북부 지역에서 발생했다. 메소아메리카의 올메카문화에 비해 뒤늦은

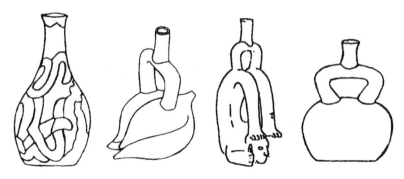

출발이긴 했으나 차빈 데 완타르에서 발견된 반쪽은 인간이고 반쪽은 펠리노의 모습을 한 석조 비석 란손과 펠리노의 두상 조각에서 안데스문화의 지침이 될 만한 조형 주제가 만들어진 것을 알 수 있다. 이것은 아주 오래전부터 전해내려오는 하왈 신화와 란손과 펠리노의 두상 조각이 가진 초자연적 힘에 바탕한 종교적인 교리 체계를 합성한 것이었다. 차빈에서 만들어진 종교 체계는 이후 등장할 프레 잉카와 잉카에 이르기까지 이 지역 사람들의 정신세계를 지배하게 된다. 이런 의미에서 차빈문화를 안데스문명의 모태라고 본다.

　무엇보다 쿠피니스케 도자기의 핵심은 등자형주구에 있다. 이는 메소아메리카의 어떤 문화에서도 볼 수 없는 독특한 표현이다. 표면을 반질반질하게 연마한 검은색 도자기 위에 얹힌 등자형주구에서는 세상 누구도 두려울 것 없이 호령하는 듯한 카리스마가 느껴진다.

파라카스

페루 남부 해안을 중심으로 발전한 파라카스Paracas(기원전 800년~100년) 문화는 이후에 등장할 나스카문화의 전조가 된다. 파라카스는 프레 잉카 최고의 직물을 생산한 문화로 평가되는데, 이러한 직물의 발전은 도자기와도 연계되었다. 직물 장식의 회화적 표현은 도자기에서도 기하학적인 문양과 채색 장식으로 발전한다.

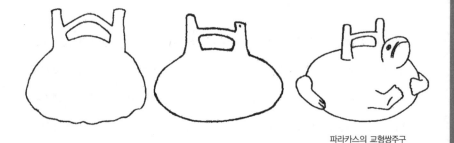

파라카스의 교형쌍주구

파라카스 도자기의 특징은 다른 잉카 도자기에서 찾아보기 힘들 정도로 얇은 기벽(두께가 2~3밀리미터에 불과할 정도로 얇게 만들어졌다)과 차빈문화의 펠리노를 직선형으로 단순화시켜 극도로 섬세하게 음각선으로 표현한 선 장식에 있다. 소성 후에 음각선으로 나뉜 면 안쪽을 노란색·붉은색·초록색의 식물성 안료로 채색하여, 검은색 일색의 쿠페니스케 토기 경향에서 벗어났다는 점도 독특하다. 또한 쿠페니스케와 달리, 교형쌍주구가 주를 이룬다. 교형쌍주구의 한쪽에만 동물 두상이 조각되어 있는 경우도 있다.

비쿠스 · 비루 · 레콰이

페루 북부 해안과 산악지대에서 나타난 비쿠스Vicús(기원전 500년~100년), 비루Virú(기원전 100년~500년), 레콰이Recuay(100년~800년)문화는 강한 지역성을 띤다. 비쿠스문화는 북부 해안의 피우라에서, 비루문화는 북부해안의 비루 · 모체 · 치카마 북쪽 계곡 사이의 라 리베르타드에서, 레콰이 문화는 산악지대의 산타 계곡에서 발전했다. 이들 문화에서도 기본적으로 차빈의 펠리노 도상이 나타나지만 쿠피니스케의 강직한 표현에 비해 훨씬 더 자유롭고 창의적이다. 그러면서도 쿠피니스케가 지향했던 조각적 표현과 음각 기법, 인간-동물의 합체 모티프, 의식적인 성격이 공통적으로 나타난다. 특히 레콰이 토기는 고령토를 사용하여 백색의 정제된 표면 질감을 만들었다. 중앙안데스 각지에서 여러 문화가 한꺼번에 일어난 시기를 '문화적 과도기'라고 하는데, 이후 안데스 미술의 척추 역할을 할 모체와 나스카 문화로 이어지기 때문이다. 비쿠스 토기의 주둥이는 보편적으로 등자형주구가 대부분이지만, 간혹 교형쌍주구도 나타난다. 교형쌍주구의 경우, 파라카스의 토기는 동일한 두 개의 형태가 연결되어 있는 것과 달리 인체 조각(또는 새)과 항아리 같

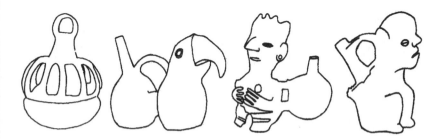

비쿠스의 조형과 기물을 연결한 교형쌍주구

이 두 개의 서로 다른 형태를 연결하고 있다. 물론 이와 같은 교형쌍주구는 파라카스 문화도 나타나긴 하지만, 비쿠스에서는 주구보다도 조각의 크기가 훨씬 강조되고 있다.

비루에 이르러서는 당시의 사회상을 짐작할 수 있는 구체적인 형태가 나타난다. 목이 긴 항아리 위에 다양한 건축물을 묘사한 경우도 있는데, 건축설계도처럼 세세하게 묘사돼 있어 집안 구조를 파악할 수 있을 정도다. 또한 가마를 들고 가는 네 명의 남자들을 묘사한 토기가 발견되기도 했는데, 여기서 사회와의 연관성이라는 비루 조각의 특성이 발견된다. 한편 펠리노의 형태도 무시무시한 송곳니가 강조된 차빈의 펠리노와는 판이하게 달라졌다. 마치 하늘을 나는 듯, 네 다리를 우아하게 뻗고 있어서 전체적으로 부드러운 곡선미가 강조돼 있다. 새 또한 두 개가 아닌 네 개의 다리를 갖고 있고 새의 날개는 반원형으로 단순화시켰다. 새의 특성만 남긴 채, 네 개의 다리를 가진 동물 형태에 이입시켰음을 알 수 있다. 비루 토기의 주둥이로는 등자형주구의 변형인 'h'자주구와 교형쌍주구가 있다. 교형쌍주구는 두 개의 바퀴 위에 서 있는 사람들이나 마주보는 두 마리의 원숭이 등 두 개의 서로

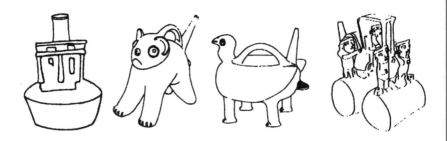

조각적 표현이 강조된 비루의 교형쌍주구

다른 형태를 연결시키는 구조로 이루어진다. 이렇게 두 개의 개체를 연결하려는 의지에서 비루의 교형쌍주구가 발전한다. 한편 항아리를 이고 가는 사람 모양 토기에서 머리 위의 항아리가 자연스럽게 주둥이의 역할을 하는 토기가 있는데, 여기에서는 주구에 대한 강박관념을 찾아보기 힘들다. 또한 등자형주구의 변형인 'h'자 주구는 등자형주구가 몸통의 중앙에 안정적으로 붙어 있는 것과 달리 비스듬하게 붙어 있는 모양새로 등장한다.

레콰이의 도자기는 재현적 경향이 강하면서도 용기로서의 기능 또한 제대로 갖추고 있다. 사슴·펠리노·뱀과 같은 동물 모티프가 주류를 이루지만 그외에도 사람이나 동물과 함께 서 있는 인물도 레콰이 도자기에서 특징적으로 나타나는 모티프다. 또한 비쿠스나 비루와 달리 익살스러운 표정에는 인간미가 넘치고, 표면 장식에는 양식화된 세련미가 나타난다. 레콰이의 토기는 그 모티프에서 펠리노·독수리·야마를 다루고 있어 모체의 영향이 엿보인다. 그러나 표면에 고령토를 사용하여 백색과 흑색의 대조를 이루는 음각 기법에서 레콰이의 독자적인 표현이 두드러진다. 이러한 색의 대립은 단순화시킨 동물 형태 안에서 세련미를 자아낸다. 레콰이 토기에는 대략 12종의 기본 형태가 있고 두세 가지 색을 사용한 음각 무늬가 그려져 있는 것

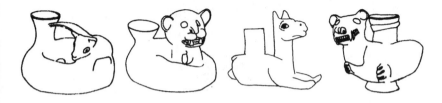

레콰이의 실용적 주구

이 모둥이나. 링아디의 입구지림 빈순현 구동이 표현에서 ㅂㅅ ㅂ ㅣ ㅏ ㅣ히는 레콰이 토기의 특성이 한껏 드러나며, 이는 레콰이 토기 전반에서 느껴지는 단순·세련·우아함과 일치한다.

모체

모체Moche(기원전 50년~800년) 문화는 페루 북부 해안가에 위치한 피우라와 와르메이 사이로 그 영역을 넓혔다. 그러나 모체는 이 지역에서 발생한 문화는 아니었다. 이곳은 이미 차빈문화의 영향을 받은 쿠피니스케의 등자형주구 토기가 제작되었던, 문화적으로 수준 높은 지역이었다. 이렇듯 모체문화의 배경에는 이전의 북부 해안에서 이루어진 쿠피니스케·비쿠스·비루·레콰이 문화의 요소들이 스며들어 있다. 이러한 사실은 모체의 조각토기에서 생생하게 드러난다. 우선 등자형주구에서 쿠피니스케와 비쿠스문화의 영향을 알 수 있고, 성적인 묘사는 비루문화에서 전해진 것으로 풀이되고, 고령토를 사용하는 점에서 레콰이의 흔적을 찾아볼 수 있다. 모체의 조각토기는 너무나도 자연적이고 인간적인 소재들을 분출하듯 보여주는데, 이 사실만으

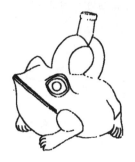

모체의 등자형주구

로도 끊임없이 솟아나는 모체 예술의 역동성이 짐작된다. 동식물을 가리지 않는 자연의 모티프를 사실적으로 담고 있는 모체 예술은 예를 들어 당시 안데스인의 주식인 감자와 옥수수 등을 사실적으로 옮겼다. 또한 다양한 일에 종사하는 사람들의 모습을 더하지도 빼지도 않은, 있는 그대로의 모습으로 재현했다. 등자형주구가 달린 한 초상 토기는 모델의 웃는 모습을 최대한 자연스럽게 재현하려는 작가의 노력이 엿보일 정도로 사실에 초점을 맞추고 있지만, 머리 위로 올라붙은 등자형주구는 사실적인 두상의 표현과 강한 대조를 이룬다. 이러한 방대한 소재들은 하나의 형태 아래에서 공통점을 갖는데, 그 형태가 바로 등자형주구다.

나스카

나스카Nasca(100년~800년) 문화는 페루 남부 해안가에서 프레 잉카 최고의 직물을 생산했던 파라카스 문화를 계승해 꽃피운다. 파라카스의 직물과 토기에 나타나는 문양·디자인·색의 배치·패턴을 바탕으로 나스카만의 독창적인 표현을 만들어간다. 이러한 직물의 발전은 도자기의 표면 장식에도 영향을 미쳐, 다양한 색상 표현과 직물 문양에서 볼 수 있던 장식들이 나타났

나스카의 교형쌍주구

다. 또한 형태석으로보은 인불상이 누드러지는데, 보체의 조상 토기와 달리 단순화하고 왜곡한 양감 표현이 특징이다. 나스카의 주둥이 형태는 구형 몸통 위에 붙여진 교형쌍주구와 조각 형태 위에 붙은 'h' 자 주구를 지향한다. 나스카 토기의 교형쌍주구는 구형 또는 구형이 비행접시처럼 눌린 모양의 몸통 위에 양쪽 주구가 바깥을 향한 채 붙어 있다.

티아우아나코

티아우아나코Tiahuanaco(기원전 100년~1200년)문화는 해발 3842미터의 티티카카 호 남단에서 발생한 문화이다. 기원전 · 후에 이 지역에 있었던 푸카라 Pucara(기원전 300년~500년)문화를 흡수하여 1200년경까지 상당히 오랜 기간 지속되었다. 그들이 남긴 거석 도시의 규모는 돌로 쌓은 한쪽 벽면 외곽의 면적이 128×118m에 달할 정도로 장대하다. 여러 학자들은 상당히 계획적으로 설계된 이 건축물이 '태양의 문'에 새겨진 지휘봉을 든 신의 모습으로 보아 신전의 일종이었을 것이라고 주장한다. 또한 석조 벽면에 도드라지게 설치된 두상은 차빈 데 완타르에서 보이는 두상의 설치 방법과 유사하다. 이것은 공통된 사고에서 기인하는 조형 표현으로 간주되며, 티아우아나코문화가 북부 산지의 차빈문화로부터 강한 영향을 받았음을 시사한다. 이후 차빈의 부활이라는 평가를 받을 정도로 티아우아나코문화는 남부 해안 지역은 물론 중앙안데스 전역에 퍼졌다. 티아우아나코 도자기 중에서는 '케로' 라고 불리는 입구가 벌어진 원통형 잔이 가장 큰 주목의 대상이다(케로는 의식에서 빠질 수 없는 제례용기인데, 이후 잉카에서는 케로가 더욱더 중요해진다). 케로의 표면 회화 장식을 들여다보면 강직한 티아우아나코의 형태(움직임이 없는 측

<div align="right">티아우아나코의 실용적 입구</div>

면 자세)가 선과 색 표현이 풍부한 나스카 스타일과 융합되었음을 발견하게

된다(이것을 '해안 티아우아나코 스타일'이라고 부른다). 나스카 본래의 율동적

이고 감각적인 리듬감은 약해졌지만 티아우아나코의 심각한 도상을 직물의

패턴처럼 배치하여 명확한 이미지를 전달할 수 있는 도상의 형태를 만들어

냈다. 이처럼 티아우아나코문화는 차빈과 나스카의 영향을 동시에 받았는데,

매우 특이하게도 주둥이에서는 독보적으로 실용적인 형태를 표방하고 있다.

즉, 항아리처럼 넓은 케로 잔의 벌어진 입구는 등자형주구, 교형쌍주구 같은

비실용적인 형태와는 거리가 멀다. 분명히 티아우아나코문화는 북부 해안과

남부 해안의 부장품 도자기 양식에서 일탈하여 독자적인 노선을 추구했다.

우아리

우아리Huari(600년~1000년)문화는 600년경에 오늘날 페루의 아야쿠초 지역

에서 출현했다. 우아리문화는 이 지역의 전통에 나스카와 티아우아나코문화

를 받아들여 이루어졌다. 그 예는 우아리를 대표하는 눈사람 모양의 점토 조

형물에서 단번에 확인된다. 양손이 달린 눈사람의 형태는 티아우아나코의

'태양의 문'에 부조된 지팡이를 든 비라코차 신의 도상에서 그 원형을 찾아볼 수 있다. 또한 선과 색으로 꾸민 장식에서 나스카의 흔적도 분명히 나타난다.

우아리의 예술은 초기에는 이것저것 조합해 놓은 데 지나지 않았으나 차츰 다른 문화에서 볼 수 없는 독특한 형태를 창조해갔다. 앞에서 언급한 '눈사람 인간-신'에는 추상적 표현과 사실적 표현이 공존한다. 몸은 동그란 구형으로 축약되었으나 구형 위에 붙은 두상의 표현은 모체의 초상 토기가 떠오를 정도로 사실적이고 구형 몸통에 붙은 손가락 또한 사실적인 부조로 표현된다. 이것은 모체와 비쿠스에서 나타났던 손 또는 발 모양의 잔과도 유사하다. 사실적으로 표현된 손과 발은 바닥에 붙어 있고 그 위로 잔이 연결된다. 여기에서 사실적인 형태를 추구하면서도 실용성을 잃지 않은 점이 이채롭다. 우아리의 예술가들은 신체를 창조적으로 재구성하는 데 놀라운 재능이 있었다. 우아리에 와서는 티아우아나코와 마찬가지로 실용적 형태의 주둥이를 추구했다. 구체적인 쓰임새(음료를 마시기 위한, 음식을 담기 위한)가 드러나 보이는 주둥이가 일반적이다. 눈사람 모양 토기의 경우 주둥이가 없

우아리 토기의 실용적 주둥이

거나 머리 위로 병 모양의 일자형주구가 만들어졌다. 또한 일자형주구 옆으로 손가락을 끼울 수 있도록 고리를 붙여 'h' 자 주구로 분류할 수 있는 주둥이는 이전의 것과 외형은 비슷하지만, 우아리에 와서는 쓰임새 있게 만들고자 하는 목적이 분명히 드러난다.

치무

1000년경까지 우아리문화가 이어지다가 이 문화가 사라지면서 시칸Sicán 문화가 공백을 메웠고 이후 북부 해안의 치무Chimú(1000년~1470년) 문화와 중부 해안의 찬카이문화, 그외의 다른 문화가 나타난다. 치무왕국은 과거 모체문화가 번성했던 모체와 치카마 계곡에서 발생했으며, 12세기에서 15세기사이에 기세를 떨쳤는데 이것은 흙으로 쌓은 찬찬 도시의 건축물로 증명된다. 찬찬 이전에 세워진 기원전의 우아카 프리에타를 비롯하여 모체의 우아카 부루하와 같은 건축물은 굽지 않은 흙벽돌로 쌓았고 이것은 건조한 기후덕에 오늘날까지 잘 보존되고 있다. 특히나 건축 벽면에 부조로 새겨진 기하학적인 격자무늬와 함께 극도로 단순화한 인간-신, 인간-동물 디자인의 반복

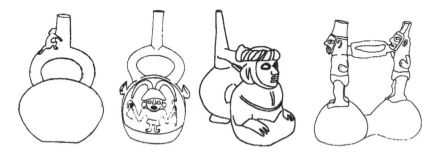

치무 토기의 등자형주구

적인 패턴 구성에서 치부 토기만의 개성이 돋보인다. 치부 토기의 주구는 티아우아나코, 우아리에서 사라졌던 등자형주구의 재등장으로 주목을 받는다. 구형 위에 등자형주구가 붙은 전형적인 형태를 비롯하여 조각 형태 뒤에 붙은 일자형주구, 'h' 자 주구, 그외에도 실용적 주구가 나타난다. 그런데 이 시기의 등자형주구에는 둥글게 곡선을 그리는 몸통과 곧게 선 주둥이가 만나는 모서리에 작은 조각을 끼워 넣거나, 재현적 형태의 머리 장식이 덧붙여지기도 했다.

찬카이

중부 해안에서 작은 왕국 찬카이Chancay(1200~1470년)가 세워진다. 찬카이 왕국은 북쪽으로는 치무 왕국과 경계하고 있고 남쪽으로는 파차카막의 거대한 의식 중심지와 접해 있다. 찬카이 토기에는 우아리문화에서 보았던 눈사람 인간-신이 나타난다. 계란형 몸통 위에 작은 얼굴이 붙어있는 이 토기는 측면 또는 뒷면에 구멍을 뚫어 무덤의 벽면에 걸어두었다. 또한 찬카이 토기를 대표하는 짧은 팔을 벌리고 서 있는 다소 뚱뚱하고 키 작은 인간-신모양 토기의 남성 성기는 아주 크거나 아주 작게 표현되었다. 이밖에도 찬카이 도자기 표면 장식의 특징은 백색의 까끌까끌한 점토 위에 그린 기하학 줄무늬이다. 안데스 지역에서 보편적으로 나타나는 식대로 표면을 문질러 질감을 나타낸 것이 아니라 성형이 끝난 후 채색하여 마무리하고 있다. 찬카이 토기의 주둥이는 실용적 형태를 추구한다. 계란형 몸통에 작은 머리가 붙은 형태의 토기에서 주둥이는 머리 윗부분에 자연스럽게 구멍을 뚫어 만든다. 이와 같이 몸통의 형태 안에 주구가 흡수되는 스타일은 티아우아나코와 우아리에

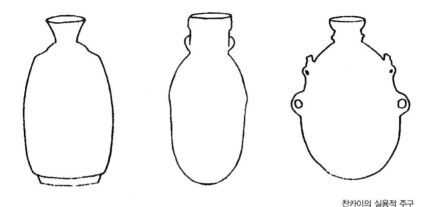

찬카이의 실용적 주구

서 나타난 것과 비슷하다.

잉카

타우안틴수유Tahuantinsuyu 왕조는 문화 합병의 시기로 안데스문명의 마지막 페이지를 장식한다. 에스파냐 정복자들이 도착하기 전에 가장 넓은 땅을 차지하여 제국을 건설한 잉카가 프레 잉카 문화를 어떻게 받아들였는지는 석조·도자기·금속·직물을 통해 잘 나타난다. 자신들보다 우수한 치무의 금속 기술은 적극적으로 받아들였으나, 표현 모티프만큼은 자신들의 것을 고집했다. 수준급에 이른 치무의 금은 세공기술은 수용하면서도 소재 선택은 야마Llama·코노파Conopa와 같은 형태로만 제한했다. 잉카의 도자기에는 다른 어떤 시기에서도 볼 수 없는 아리발로스가 있다. 이 기물의 긴 목은 살짝 벌어진 입구로 연결되고 몸통은 둥글고 하단부 양쪽에는 고리형 손잡이가 붙어 있다. 무엇보다 독특한 점은 바닥 면이 뾰족하다는 것이다. 색상은 짙은 붉은색이 일반적이고 표면 위에 흑색의 가느다란 선으로 기하학적인 문

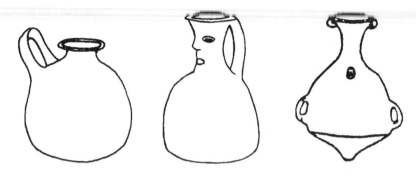

양을 그렸다. 붉은색 위에 그려진 섬세한 채색과 안정적인 구도에서 잉카가 이 상으로 여겼을 진지함·장엄함·엄숙함이 느껴진다. 잉카 토기의 주둥이는 실용 적 형태를 추구한다. 일반적으로 알고 있는 항아리의 입구, 대접의 입구처럼 용 도에 맞는 주둥이가 대부분이다. 조각상에 항아리가 묘사될 때도 마찬가지다. 아리발로스를 등에 맨 여인의 조상에서 실용적 형태의 주둥이를 확인할 수 있 을 뿐 다른 특이한 형태는 나타나지 않는다. 이것을 통해 잉카는 프레 잉카의 등 자형주구, 교형쌍주구를 받아들이지 않았음을 확인할 수 있다.

프레 잉카 토기는 동시대에 만들어진 전 세계의 다른 어떤 도자기에서 볼 수 없는 자신들만의 고립된 세계를 만들어냈다. 고립되었다는 것은 다른 문화와 교류가 없는 정체된 문화를 의미하는 동시에 독자적일 수 있는 창작 환경을 뜻 하기도 한다. 잉카문화와 같은 시기에 해당하는 조선의 분청사기와 백자는 점토 의 수비·물레 성형·장식 표현·유약·소성에서 도예 기술의 최고 극점에 올랐 다고 평가되는데, 이러한 배경에는 조선 도공의 노력도 있었지만 중국의 영향도 한몫했다. 유럽 도자기의 발전 역시 중국을 오가는 무역이 바탕이 되었다. 그러

나 프레 잉카와 잉카는 적어도 에스파냐가 침입하기 이전까지는 어떤 외부의 영향도 미치지 않은 우물 안의 고요함 그 자체였다. 이러한 외부와의 단절은 그들의 독특한 조형 표현에서 구체화되어 나타난다. 그중 하나가 실용적인 형태와 무관한 토기 주둥이의 표현이었다.

티티카카
호수의 도시,
푸노

푸노로 향했다. 호수 중에서는 세계에서 가장 높은 곳에 있는 티티카카를 향해서.

대학시절, 이화여자대학교 앞에 '티티카카' 라는 레스토랑이 있었다. 원시적인 분위기를 풍기는 이곳은 원시인을 새겨놓은 통나무 조각과 가죽 의자, 카누를 세워둔 인테리어가 멋스러워서 학생들이 즐겨 찾곤 했었다. 지금 생각해보니 그곳의 인테리어는 아프리카의 것이었다. 진짜 티티카카와는 상관없는…….

쿠스코에서 푸노까지는 버스로 여섯 시간이 걸렸다. 표를 예매하면서 옆자리에 여성이 앉게 해달라고 부탁했었다. 페루의 시외버스는 탔다 하면 열 시간은 보통이다 보니, 옆자리에 누가 앉느냐는 중요한 문제였다. 부탁을 들어주었는지, 뚱뚱한 인디오 아줌마가 옆에 앉았다. 창밖에선 피부색이 하얀 그녀의 남편이 손을 흔들어 배웅하고 있었다. 콧수염을 가지런히 다듬은 그 남자의 눈빛은 영화 「바람과 함께 사라지다」에서 클라크 게이블이 비비안 리를 쳐다보듯 그윽했다.

푸노행 버스표

차가 터미널을 완전히 빠져나가자, 그녀는 나에게 관심을 돌렸다. 옆에 동양여자가 앉아 있으니 호기심이 동하긴 하는데, 어떻게 말을 걸어야할지 난감해하는 표정이었다.

"어디까지 가세요?" 내가 먼저 말을 걸었다.

그녀는 얼굴 생김은 동양적이고 땋아 내린 머리모양은 인디오인데, 바지에 점퍼를 걸친 현대식 옷차림을 하고 있었다. 좀 산다 하는 인디오들은 이제 전통의상을 입지 않는다.

"푸노에 사는 친척이 있는데, 어제 돌아가셨다는 소식을 듣고 가는 길이라우."

그러면서 하루를 묵고 내일 돌아온다는 일정까지 덧붙여 알려줬다. 그리고 급기야 또다시 그 질문을 받고 말았다.

"혼자 여행 중인가봐요?"

"네. 저는 페루미술을 연구하는 사람이에요. 자료를 찾으러 푸노에 가는 길이고요."

이렇게 말해주자, 그녀는 어느 정도는 궁금증이 가셨는지, 이어 자식들 자랑을 하기 시작했다. 그녀는 자녀를 여섯 명 두고 있고 그중 네 명이 대학을 졸업했다고 한다.

버스는 잠깐씩 쉬었는데, 그때마다 상인이 간식거리를 들고 올라와서 팔았다. 그녀는 연신 빵도 사먹고 음료수도 사먹었다. 나에게도 권했는데, 나는 버스에서 먹으면 멀미를 해서 못 먹는다고 사양했다.

차창 밖으로 노란 꽃이 피어 있길래 "저기 보이는 노란 꽃에 무슨 특별한 의미가 있나요?"라고 물었다. 신성한 계곡에 사는 인디오 할머니의 등짐에도 이 꽃이 매달려 있었고, 길가 리어카 장수의 캔으로 된 꽃병에도 이 꽃이 꽂혀 있던 기억이 났기 때문이다.

그녀는 웃으면서 "아무 의미도 없어요. 그냥 모기들이 저 꽃냄새를 싫어해요."

아차, 싶었다. 인디오들의 사소한 행동거지 하나하나마다 너무 많은 의미 부여를 한 것이 아닌지……. 이건 마치 외국인들이 동양인에게 이름을 묻고 나서, 또다시 한자로 그 의미가 어떻게 되느냐고 묻고는 과장되게 동양철학과 결부시키는 것과 비슷한 꼴이 아닌가. 그냥, 모기가 덤비는 게 귀찮아서 꽂아둔 꽃에 쓸데없이 많은 것을 의미를 붙이려 했다.

리마의 미라플로레스에서 구입한 책 『역사와 전통Historia y tradición』에서 푸노로 가는 길에 있는 푸카라 도예마을을 소개한 글이 생각나서, 아래층에 있는 차장에게 "푸카라에서 내릴 수 있을까요?"라고 물었다(페루의 시외버스는 대개가 이층버스였다).

"이따가 불러 드릴게요." 다 낡아빠진 티셔츠를 입은 십대 후반의 차장이 화장실 앞에 어중간하게 앉은 채 대답했다.

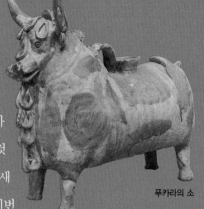

푸카라의 소

갑자기 마음이 바빠졌다. 예정에도 없
던 푸카라에 들르게 되었으니, 어서 몸과 마
음을 준비해야 했다. 누구한테 예쁘게 보일 것
도 아니면서, 웬 몸과 마음의 준비……. 나는 새
로운 미술을 만날 때마다 이렇게 설렌다. 이번
엔 소 모양의 토우를 만드는 푸카라 도예마을과 만나게 된 것이다.

푸카라라는 안내를 받고 버스에서 내렸다. 부푼 마음으로 거리를 둘러보았
으나, 온통 소 모양 토기로 가득할 거라는 기대와 영 딴판이었다. 몇 군데 가게
앞에 토우를 내놓았을 뿐, 도예마을다운 기색이 보이지를 않았다. 식당 주인에
게 어디에서 그런 토우를 만드는지를 물었더니, 한 군데 있다고 가르쳐줬다. 뭔
가, 이상했다. 한 군데에서 어떻게 그 많은 소를 만들었다는 건지, 도무지 이해되
지 않았다. 나중에 알고 보니 '푸카라의 소'는 푸카라 근처의 다른 마을에서 활
발하게 제작되고 있었고 이름에 붙여진 푸카라는 이 마을 이름이 아니라 이 지
역의 고대문화를 지칭하는 것이었다.

어쨌든 이곳에서 암반에 조각된 기원전의 푸카라문화를 보았으며, 유적지
에서 도자기를 구웠던 가마도 보았다. 너무나 신기하게도 기원전의 그 가마는
오늘날 푸카라의 소를 굽는 가마와 똑같았다. 가축의 배설물을 말려두었다가 태
우는 방법 또한 그대로였다. 이 마을에서 시간이란 숫자놀음에 불과했다.

푸카라에서 푸노까지는 버스로 30여 분 거리였다. 푸노행 버스를 기다리면서, 열여섯 살의 미혼모를 알게 되었다. 갓 돌이 지나 보이는 남자아이는 차도로 나가려 했고 그럴 때마다 배낭을 멘 어린 엄마는 아이를 안아 올렸다.

"이 장난꾸러기 이름이 뭐예요?"

애를 키우는 엄마들은 아이 이름을 물어보면 누구나 호감의 표현으로 받아들인다.

아이 엄마가 아이를 안아 올리며, "필립이에요"라고 말한다. 페루에서는 참 드문 이름이었다. 필립은 영어 이름인데…….

그녀의 집은 쿠스코지만 이젠 집을 나와 푸노에서 아이와 함께 살고 있다고 했다. 게다가 밤잠만 잘 수 있는 허름한 여인숙에서 살고 있다고 한다. 짐작은 하면서도 남편은 어디 있냐고 물어보았다(이럴 땐 내 자신이 참 잔인하다는 생각이 든다). 아이 아빠는 그녀가 임신했다는 걸 알고는 떠났다고 한다. 아직도 그녀가 "세 후에(가버렸다)"라고 말하던 그 표정이 뚜렷이 기억난다.

"그럼, 어떻게 아이를 키우면서 살고 있어요?"

안타까운 마음으로 물었다.

"길에서 캐러멜을 팔면 하루에 20솔을 버는데, 여인숙비로 6솔을 내고 나머지 돈으로 아이의 우유, 옷을 사는 데 쓰고 나면 없어요."

어쩔 땐 수입이 없는 날도 있다면서, 항상 20솔을 버는 건 아니라고 했다.

그 사이에 버스가 왔고 그녀는 아이를 안고 잽싸게 뛰었고 나도 따라 뛰었다. 자리가 있길래 같이 앉자고 했더니 뒷자리에 아이만 앉히고 앞쪽으로 걸어나갔다. 그러고는 배낭에서 캐러멜을 꺼내, 아까와는 다른 톤의 목소리로 "신사, 숙녀여러분"이라고 말문을 열면서 캐러멜을 나눠주기 시작했다. 그제야, 그녀가 캐러멜을 파는 장소가 버스라는 걸 알게 되었다. 아이는 잘 있나 걱정되어 뒤를 돌아보니, 옆에 앉은 아줌마가 붙잡고 있었다. 그녀에게 캐러멜 값을 내려 하자 그녀는 받지 않겠다고 손을 내젓는다. 얼른 손에 동전을 쥐어주고 캐러멜을 받았다. 여행 내내 침대 머리맡에 그 캐러멜을 두고 하나씩 까먹었다.

쓴맛이 났다.

마을을 병풍처럼 둘러싼 붉은 산 앞에 푸카라의 유적지가 있었고,
그 주변으로 사람들이 모여 살고 있었다.

인디오의 소로 다시 태어나다

'푸카라의 소'를 처음 본 것은 쿠스코의 신성한 계곡에서였다. 어린아이들이 작은 손 안에 두 마리의 소를 감싸 쥔 채 팔러 다녔다. 재미있는 것은 아이들은 이 동물을 '소'라고 말하면서 팔지만 이것을 처음 보는 이들은 생각하지 않는다는 점이다. 소치고는 몸에 비해 머리가 크고, 뭐랄까, 송아지와 개를 섞어놓은 느낌이다. 또한 소의 목에는 원주민들의 야마 장식과 흡사한 색색가지의 실이 둘러져 있다.

소 인형을 팔러 다니는 아이들에게 이 소에 무슨 특별한 의미가 있느냐고 물었다. 대답은 이랬다.

"지붕 위에 올려두면 집 안에 있는 나쁜 기운이 이 구멍으로 빠져나가는데, 아주 효험이 있는 물건이에요."

그 아이의 말을 듣고보니 소의 등에 작은 구멍이 나 있었다. 이 구멍으로 나쁜 기운이 빠져나간다니……. 그것이 푸카라 소와의 첫 만남이었다.

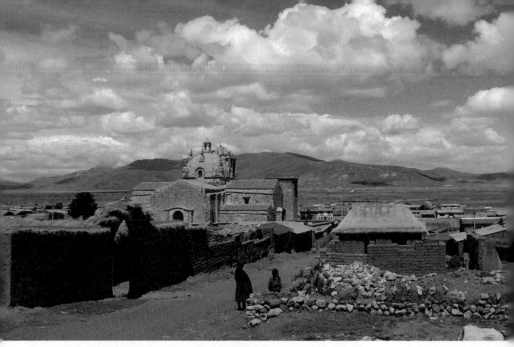

푸카라! 너무 아름답지 않은가. 그러니 푸카라문화의 중심지가 될 수밖에 없었을 것이다.

∞ 도공 우고 로페스와의 만남

푸노로 가다가 계획에도 없던 푸카라에서 내려서인지, 기분이 몹시도 술렁거렸다. 마을의 유일한 식당에 들어갔다. 식당을 어슬렁거리며 돌아다니는 서너 마리의 개 때문에 대체 뭘 먹었는지 잘 기억나지 않는다. 음식을 먹고 나서, 홀을 지키며 텔레비전을 보던 식당아줌마에게 콜라를 주문했다. 콜라를 목구멍으로 넘길 때마다 개 한 마리가 다가왔다.

결국 "개가 무서워요"라고 말하고 말았다. 내 말을 들은 아줌마가 즉시 개에게 저리로 가라고 손짓을 하자, 개는 저만큼 물러섰다.

'푸카라의 소는 개를 보고 만든 것일까? 어쩜 저렇게 닮았을까.'

식당아줌마가 가르쳐준 대로, 푸카라에서 소를 만든다는 우고 로페스

아름다운 자연 앞에 홀로 서 있자니, 공포가 밀려오는 바람에 무작정 저 식품점으로 들어갔다.

의 집을 찾아 나섰다. 마을 한가운데 다다르자, 너무나 아름다운 풍광이 펼쳐졌다. 마을을 병풍처럼 둘러싼 붉은 산 앞에 푸카라의 유적지가 있었고, 그 주변으로 사람들이 모여 살고 있었다. 그 위로 푸른 하늘이 펼쳐졌는데, 어찌나 하늘이 맑고 투명하던지, 어찌나 구름이 하얗던지……. 어떠한 말로도, 어떠한 예술로도 그 자연의 신성함을 나타낼 수는 없을 것이다. 그러나 한낮의 그 길에는 아무도 없었다. 사람이 북적거리는 것도 참기 어렵지만, 이렇게 아름다운 자연 앞에 혼자 서 있으려니 공포심이 밀려왔다.

멀리 식품점 간판을 발견하고 무작정 그 앞으로 걸어갔다. 갑자기 인공적인 것이 그리워졌던 걸까? 흙으로 벽을 높이 쌓은 천장 위를 짚으로

엮은 집이었다. 안으로 들어가니 머릿속까지 시원한 공기가 들어오는 기분이었다. 가게 안의 쪽문이 열리면서 주인이 방에서 나왔다. 대자연 앞에 선 두려움에 엉겁결에 들어오긴 했으나, 일단 식품점에 들어왔으니 뭔가 사야 할 것 같았다. 가까이에 놓여 있던 초콜릿을 집어들었다.

이 가게는 식품점이라 하기엔 상당히 다양한 물품을 갖춰놓고 있었다. 빗자루나 양철 공구들이 벽에 걸린 걸 봐서는 철물점 같기도 하고, 한쪽 귀퉁이에 쌓아올린 동물 털가죽을 봐서는 가내수공업으로 운영되는 방적공장 같기도 했다. 맥주회사에서 협찬한 플라스틱 테이블과 의자까지 있었으니……. 그 와중에 나의 관심을 끌었던 것은 벽에 거린 후지모리 페루 전 대통령의 사진이었다. 대통령으로 취임한 첫 해(1990)에 찍은 사진인지 젊어보였고 하늘색 정장의 가슴께에는 훈장이 여러 개 달려 있었다. 권력에 강한 집착을 갖고 있던 그는 헌법을 자의적으로 해석하여 세번째 재임되는 데 가까스로 성공했다. 하지만 그의 오른팔이었던 몬테시노스 정보보좌관이 야당 의원을 매수하는 장면이 담긴 비디오테이프가 공개되자, 마침 APEC정상회담 참석차 브루나이를 거쳐 일본에서 머무르던 그는 그대로 그곳에서 사임을 선언했다. 그것이 2000년의 일이었다. 다시 대통령 자리에 복귀할 것을 꿈꾸며 페루로 우회 입국하기 위해 2005년에 칠레로 들어간 그는 칠레 경찰에 체포되어 현재 그곳에서 머무르고 있다. 그런데 이 작은 가게 안에는 아직까지 저렇게 젊은 후지모리의 사진이 걸려 있다니…… 이상한 기분이 들었다.

식품점을 나와 다시 목적지로 발길을 옮겼다. 식당아줌마가 알려준 우고 로페스의 집은 그 식품점에서 그리 멀지 않아 어렵지 않게 찾을 수

있었다. 그는 다행히 집에 있었고 나를 반갑게 맞아주었다.

　우고 로페스는 기꺼이 한국에서 온 도공에게 자신의 작업을 보여주겠다고 했다. 푸카라의 소를 만드는 과정은 우리네 붕어빵을 만드는 원리와 비슷하다. 여러 쪽으로 나뉜 석고 몰드에 점토 물을 붓고 시간이 지나면 석고에 수분이 흡수되면서 흙물이 굳어져 형태가 만들어진다. 이런 상태가 되면 세워놓아도 주저앉지 않는다. 그 다음으로 예쁘게 꾸미는 일이 남아 있다. 손가락으로 얇게 민 점토덩어리로 머리·목·등에 꽃 장식을 하는 것이다. 우고 로페스는 부인과 아들이 지켜보는 가운데 제작 과정 하나하나를 성심성의껏 보여주었다.

◦◦ 진짜 '푸카라의 소'를 만드는 곳

그러나 내가 찾아간 푸카라 마을은 '진짜' 푸카라의 소를 만드는 마을은 아니었다. 이 사실은 푸노에 도착해서, 그날 밤 침대에 누워 『역사와 전통』을 다시 읽으면서 알게 되었다. 끝까지 다 읽었다면, 애초에 진짜 푸카라의 소를 만드는 마을을 찾아갔을 텐데, 앞부분만 읽고 당연히 푸카라에서 만들겠지 하고 지레짐작한 게 실수였다.

인류학자 라울 갈도 파가사가 1956년에 작성한 기록을 보면 '푸카라의 소'라는 이름의 유래를 비롯하여 푸카라의 소가 어떻게 세상 밖으로 알려졌는지 알 수 있다. 20세기에 들어 푸노와 쿠스코를 오가는 기차가 운행되기 시작했는데, 이때 푸카라 마을에 기차를 갈아타는 환승역이 설치되었다. 여행객이 모여들다보니, 자연스레 이들을 타깃으로 한 수공예 시장이 열렸다. 이때 주변 마을에서 만들어진 수공예품들이 선을 보였는데, 그중에 푸카라에서 멀지 않은 아산가로 지방에서 만든, 알파카를 양식화한 형태의 코노파(가축을 단순하게 형상화한 소형 조각물)가 포함되어 있었다. 이때부터 아산가로의 작은 소가 '푸카라의 소'로 불리게 되었다고 한다.

그렇다면 푸카라의 소는 언제부터 만들어진 것일까?

분명히 에스파냐 사람들이 들어오기 전에 페루는 소가 없었다고 했는데, 그렇다면 어떻게 버젓이 소를 만들 수 있었을까? 아산가로에서 만든 소가 코노파의 일종이었다는 점에서 실마리를 찾을 수 있다. 코노파가 무엇인가? 잉카 시대 최고의 종교 상징물로 대접받던 오브제가 아니던가! 그런데 정복자 에스파냐의 소가 코노파의 세계로 들어갔다는 사실은 종교가 이종혼합되었다는 증거가 아닐까. 등에 나 있는 구멍도 또다른 실마리

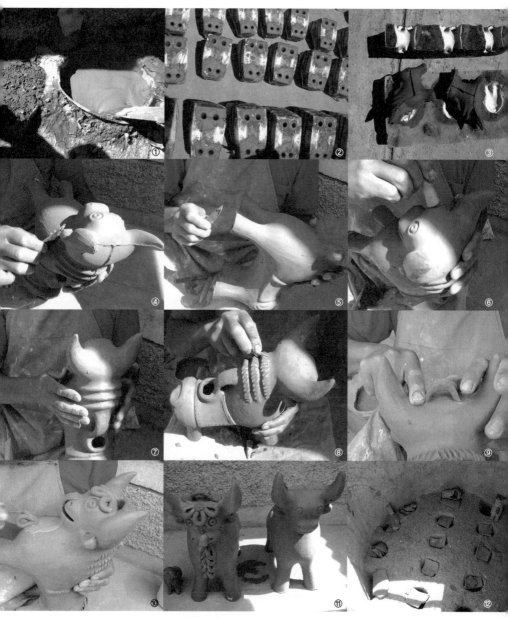

① 틀에 부을 흙물을 젓는다. ②몰드 안에 흙물을 붓고 햇볕 아래서 말린다. ③몇 등분으로 나뉜 소가 찍혀 나왔다. ④ 틀 자국을 칼로 긁어 없앤다. ⑤이제 틀 자국이 사라졌다. ⑥도장으로 눈을 찍어준다. ⑦어디 보자. 눈이 짝짝이는 아 닌지. ⑧등도 근사하게 장식해야지. ⑨머리 위도 멋지게 장식해야지. ⑩가슴에도 꽃을 붙여야지. ⑪장식이 모두 끝났 다. "오른쪽의 것과 비교되지요." 로페스의 말이었다. ⑫가마 속에서 구우면 끝.

은 작은 구멍이 있다. 이 작은 구멍은 가축이 번성하기를 기원하는 의미를 가진 신성한 야마 코노파의 불을 유지하기 위해 기름이나 수지를 저장하는 용도로 낸 것이었다. 그런데 신성한 계곡에서 이 소를 팔던 아이들은 이 구멍이 나쁜 기운을 뽑아내는 역할을 한다고 말했었다. 누구 말이 맞는 걸까? 거기에 대해 그럴듯한 설명을 할 수 있는 사람이 얼마나 있을지는 모르겠지만, 예부터 전해내려오는 종교 의식, 관습, 의미 등은 각 시대를 살아가는 사람들이 덧붙이고 만들어나가는 게 아닐까 싶다. 그러므로 구멍이 기름을 넣기 위한 용도였는지, 나쁜 기운을 빼내기 위한 것이었는지는 그리 중요하지 않을지도 모른다. 어쩌면 백 년 후 혹은 이백 년 후에는 구멍의 새로운 용도가 만들어질지도 모르니까…….

∘∘ 마술적 세계관

푸카라의 소는 페루 전역에 잘 알려져 있지만, 이에 대한 역사적인 기록이나 연구는 거의 전무한 상태이다. 푸카라의 소에 대해 처음 기록을 남긴 사람은 1876년 페루를 여행한 독일계 프랑스인 샤를 비너Charles Wiener이다.

"원주민들은 테라코타로 만든 조각품들을 십자가 옆이나 문 위에 올려놓았는데, 이 조각품들이 벽을 통과해 지붕을 보호한다고 믿었다."

푸카라의 소가 담고 있는 기능에 대한 학술적인 연구는 미비하지만, 중요한 사실은 페루의 여러 지역에 아직까지도 푸카라의 소에 대한 믿음이 남아 있다는 점이다. 이것은 안데스인의 '마술적-종교적 세계관'이 여전히 유지되고 있음을 보여주는 사례이기도 하다. 푸노의 시골마을을 지

나다보면 짚으로 엮은 지붕 위에 소가 얹어져 있는 낭만적인 풍경을 어렵지 않게 접할 수 있고, 또한 부부가 소 모양의 잔에 술을 따라 마시면 훌륭한 후손을 낳을 수 있다는 민간신앙도 전해오고 있다.

또한 남부 지방의 목축 의식에서도 푸카라의 소에 대한 숭배가 나타난다. 아주 오래 전부터 안데스 지역에서는 가축의 번식과 풍요로움을 기원하는 의식이 전해 내려오고 있는데, 언제부터인가 소 형태의 항아리가 의식에서 중요한 역할을 하기 시작했다. 목축 의식은 다리를 묶은 가축을 망토 위에 올려두고 시작한다. 그런 후 가축의 귀 일부를 잘라내어, 거기서 흐르는 피를 소 모양 항아리에 담겨진 치차 술에 섞는다. 이렇게 술과 피를 섞어 만든 신성한 액체를 대지의 어머니인 파차마마에게 바치면서 가축의 번식·수확·건강을 기원하고는 마신다. 그러고는 소의 주둥이와 꼬리에 술과 고추를 끼얹는 의식을 치른다. 이런 의식을 치른 후에야 소를 풀어주는데, 이때 소는 울부짖으면서 박차고 나간다. 소가 주둥이에 묻은 술을 핥아먹으며 거세게 꼬리를 움직이는 모습을 보며 사람들은 소가 원래 자기가 살던 '신성한 수호신이 사는 산'으로 돌아간 것이라고 믿는다. 푸카라 소는 기다란 혀를 밖으로 내민 모습으로 묘사되어 있는데, 그건 바로 이 장면을 재현한 것이다. 그러므로 푸카라의 소는 보통의 소가 아니라 '신성한 영혼이 깃든 소'의 모습을 형상화한 것이다.

산티아고 데 푸푸하의 도공들은 에스파냐에서 건너온 소라는 동물에 그들의 신앙세계를 투사했다. 그러므로 외형은 소로 나타나지만, 결국 푸카라의 소는 잉카시대부터 존재했던 코노파나 이야스, 우아카의 일종인 것이다. 그저 형체가 바뀐 것에 불과했다. 당시에 에스파냐에서 많은 것들

이 신비였었지만, 아빌 소가 신택된 것은 그들의 봉불 숭배 전통에서 비롯된다. 아주 먼 옛날부터 그들은 펠리노, 야마, 독수리, 뱀 등의 동물을 숭배해왔다. 인간들은 이 신성한 동물들을 숭배하고 두려워했다. 소는 에스파냐의 정복 이후 새로이 편입된 동물이지만 이전까지 숭배되던 동물들이 지녔던 모든 신성함을 물려받았다. 오늘날 페루 사람들은 푸카라의 소 또한 야마와 같이 신성한 티티카카 호수에서 태어났다고 믿고 있다.

칸델라리아 성모님,
저를 좀 보살펴주세요

●●

푸노에 도착했다. 여행에서 가장 긴장감을 늦출 수 없는 순간은 한밤중에 버스터미널에 도착했을 때이다. 누구에게라도 결코 만만해보여서는 안 된다. 잉카의 아리발로스 항아리처럼 다부져 보여야 했다.

잽싸게 택시 승강장까지 걸어가 택시기사에게 시유스타니 호텔로 가자고 말했다.

"아니, 더 좋은 데가 있는데, 그리로 모실게요." 백미러를 통해 운전기사의 눈과 내 눈이 마주쳤다.

"예, 감사한데요, 이미 그곳에 예약을 해둔지라……" 최대한 기사의 호의를 기분 나쁘지 않게 거절해야 했다. 깜깜한 한밤중에 아무도 나의 존재를 모르는 이 도시에서 뉴스에 나올 만한 일을 당해서는 안 되지 않겠는가. 숙소로 가는 내내, 기사는 한국의 자동차에 대해서 물어보았다. 그 택시는 한국산 티코였던 것이다. "페루엔 티코가 많이 있네요"라고 말하니, "이 차, 아주 잘 굴러갑니다. 기름도 적게 들어가고 차값이 싸서 맘에 들어

요." 기사는 티코에 관한 한 모르는 게 없었다.

자동차에 대해 자연스럽게 이야기를 나누고는 있었지만, 가로등조차 없는 어두컴컴한 골목길을 지나갈 때면, 등골이 오싹할 정도로 섬뜩한 긴장감이 감돌았다. '만약 나에게 뭔 일이 생긴다면, 지금 할머니 집에 맡겨 둔 애들은 어떡하지…….' 입으론 티코에 대해 이야기하면서 머릿속에서는 이런 생각이 떠나질 않았다. 그러면서 무슨 일이 일어나면 어떻게 방어할지 궁리를 하고 있었다. 만약을 대비해 상대를 공격할 수 있는 뭔가가 있어야 했다. 아무리 생각해봐도 남자들의 가장 중요한 부분을 발로 차고 도망가는 방법밖엔 없었다. 뾰족구두를 신었다면 더 좋았겠지만, 운동화라도 타격 지점만 정확하다면 아무 상관없을 거야. 이런 궁리를 하는 와중에, 갑자기 기사가 뒤를 돌아보았다. 이보다 더한 공포가 있을까?

"다 왔는데요."

내가 준비한 호신술이 상상으로 끝날 수 있었음에 감사하며, 핑크색으로 칠한 호텔 안으로 들어갔다.

현대식 건물인 시유스타니 호텔은 그런대로 깔끔했다. 마음에는 들었는데, 솔직히 호텔 이름이 영 내키지 않았다. 잉카의 공동묘지 이름이 다름 아닌 '시유스타니'였기 때문이었다. 설마, 이름이 같다고 해서 이곳도 공동묘지 같을라고.

나는 곧 가격 흥정에 착수했다. 최대한 빈티 나는 여행객 분위기를 풍겨야 했다. "혼자 왔으니까, 조금만 깎아 주세요." 물도 적게 쓰고, 전기도 적게 쓴다며 제법 타당한 이유를 덧붙였다. 직원은 웃으면서, 알았다고 했다.

　여행이 여러 날 계속되다보니, 잠만큼은 깨끗한 이불을 덮고 자고 싶었다. 콜로니얼 풍의 호텔은 멋지기는 하지만, 밤에 잠이 잘 오질 않았다. 높은 천장, 문을 여닫을 때마다 들리는 삐걱거리는 소리, 나무 바닥에 칠한 왁스 냄새, 보푸라기 뭉치로 변해버린 담요…… 그런 상황에서 잔다는 것은 너무 슬픈 일이었다.

∘∘ 푸노의 시장에서 봉변을 당하다

푸노 시내는 별달리 볼 만한 게 없었다. 리마처럼 웅장한 콜로니얼 건물이 있는 것도, 쿠스코처럼 멋진 교회가 있는 것도 아니었다. 오로지 티티카카 호수밖에 없어서 호수 안의 여러 섬을 배를 타고 돌아보는 투어와 푸노에서 한 시간 거리에 있는 잉카시대의 시유스타니 유적지를 관람하는 정도가 여행 일정의 전부였다.

　푸노에서 맞은 첫날에는 전통 재래시장을 돌아보기로 했다. 티티카카 호숫가를 따라 장이 섰는데, 그 광경은 세잔이 그린 유럽의 항구도시 엑상

프롬방스보다도 훨씬 아름다웠다. 이곳은 판광매울 위한 수공예시상이 아
니라 현지인의 생필품을 판매하는 시장이었다.

'얼마나 보고싶었던가!' 이게 내가 보고자 했던 시장의 모습이었다.
카메라 파인더에 담고 싶은 장면이 눈앞에 펼쳐지자, 참을 수가 없었다.
그렇다고 대놓고 사진기를 휘두를 수도 없고 해서, 구경하는 척하면서 셔
터를 눌러댔다. 그런데 어떻게 알았는지, 나를 향한 상인들의 표정이 좋지
않았다. 자리를 옮겨 좀 찍을라치면 사람들은 고개를 획 돌리기 일쑤이고,
과일이나 야채를 찍는 것까지도 못마땅해 했다. 살금살금 긴장감이 감돌
아서 사진기를 가방 속에 넣었지만, 그래도 나를 향한 시선은 따가웠다.

욕심을 부려 시장 깊숙이 들어갔다가, 나는 내 평생동안 잊지 못할 일
을 당하고 말았다. 아마도 아이들 옷을 파는 노점상을 쳐다보고 있을 때였
을 것이다. 갑자기 칙칙하고 끈적거리는 액체가 오른쪽 빰에 뿌려졌다. 침
이었다. 위를 쳐다보았지만 아무도 보이지 않았다. 기분이 정말 더러웠고
빨리 그 시장을 벗어나고 싶을 뿐이었다. 어찌나 많은 양의 침을 뿌렸던
지, 내 옆에 걸어가던 세뇨라들에게도 튀겼을 정도였다. 나에게 침을 뱉은
자는 분명히 확실한 목표와 의도를 가지고 있었음이 분명했다. 침을 모아
두었다가 목표물이 다가오자 정확하게 조준하여 상대에게 최고의 모멸감
과 불쾌감을 안겨줄 목적으로, 나에게 침을 뱉었겠지.

"재수 없는 동양인, 빨리 꺼져버려!"
'아, 칸델라리아 성모님, 힘들고 어렵게 페루미술 구경 온 저를 좀 보
살펴주세요.'

푸노에서의 첫날이 이렇게 흘러가자, 의욕이 떨어졌다. 어스름한 저

녁에 호텔을 빠져나와 PC방으로 갔다. 그때가 쓰나미 해일이 일었던 때였다. 그래, 침 세례는 그들의 희생에 비하면 아무것도 아니다. 나는 이렇게 마음을 다잡았다.

○○ 칸델라리아 성모와 악마의 대결

푸노 하면 제일 먼저 티티카카 호수가 떠오르지만, 칸델라리아 성모Virgen de la Candelaria('촛불을 든 성모'라는 뜻)도 유명하고 특히 2월 2일 '칸델라리아 성모의 날'과 11월 4일 '푸노의 날'에 사람들이 모두 거리로 나와 추는 춤으로도 알아준다.

칸델라리아 성모는 안데스의 토착 종교와 가톨릭이 결합하여 탄생한 푸노 사람들의 성모이다. 내가 푸노에 머물렀던 1월 둘째 주에는 별다른 축제가 없었다. 근데, 난데없이 폭죽 터지는 소리가 들리더니 바깥이 시끌 벅적해졌다. 무슨 일인가 궁금해서 사람들이 몰려든 교회 광장으로 나갔다. 그랬더니, 아니 이게 웬 횡재란 말인가! 오늘이 마침 칸델라리아 성모의 날을 준비하기 위한 예비모임이라고 한다. 생각지도 않은 구경거리에 몹시도 설렜다.

'아니, 그 축제가 얼마나 대단하기에, 도시 전체가 뒤흔들릴 정도로 준비하는 걸까?' 실제로 축제가 다가오면 푸노에서 호텔방을 구하기란 하늘의 별 따기라고 한다.

어느새 몰려든 인파로 교회 앞은 발 디딜 틈 없이 북적였다. 해가 지고 어둠이 깔릴 무렵, 여러 명의 장정들이 교회 안에 모셔져 있던 2미터 높이의 칸델라리아 성모를 가마에 태워 어깨에 짊어지고 나왔다. 수많은 사람

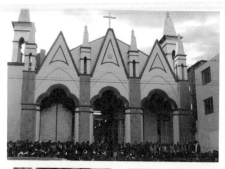

들의 존경을 한몸에 받고 있는 성모
는 인자한 표정을 짓고 있었다. 교회
앞에서 간단한 의식이 치러진 후에
거리행진이 시작되었다. 맨 앞에는
성모상을 정성스레 모시는 사람들이
서고 그 뒤로 사람들이 각자 자기 집
에 모신 성모상을 들고 뒤따른다. 그
뒤로 전통의상을 입은 사람들이 남
녀 할 것 없이 줄을 지어 춤을 추는
데, 빙그르 제자리를 돌다가 몇 걸음
앞으로 나갔다가 옆 사람과 부딪치
기도 한다. 중간 중간에 악단이 있고
길거리에서 구경하는 사람들도 행렬
에 붙어 서 있다.

　빛이 사라지고 완전히 깜깜해지
기 전, 하늘은 짙은 파란빛을 띠었
다. 낮과 밤의 중간쯤에서 이루어진
그들의 몸짓은 신에게 바치는 봉헌
의식이나 다름없었다. 그들의 춤은
자기 자신을 위한 춤이 아니었다.

칸델라리아 성모의 날을 준비하기 위한 예비모임치곤, 정말로
거창했다. 악기소리는 힘찼고 선발대가 거리로 나왔다.

함께 살아가는 사람들이 모여 추는, 신을 위한, 신에게 바치는 춤이었다. 디스코텍에서 추는 춤이나 인기 가수의 춤처럼 그냥 흥에 겨워 흔들어대는 것이 아니라 다함께 스텝과 동작을 맞춰가면서 추는 춤이었다. 앞으로 몇 발자국을 전진했다가 제자리에서 옆으로 돌기도 하고 옆 사람과 스텝을 맞추기도 한다. 어느 누구도 외떨어져 있지 않았고, 그 대열에 합류해 춤을 췄고 사람들의 표정 또한 편안해 보였다. 나이를 불문하고 십대나 오십대의 표정이 별반 다르지 않았다.

이렇게 분위기가 화기애애하니 외국인들도 푸노 사람들과 다함께 어우러져 춤을 추는 한마당이 연출되었다. 물론 사진도 마음대로 찍게 내버려 두었고 어떤 아줌마는 춤을 추다가 내 카메라를 의식하자 웃어 보이기까지 했다. 이렇게 축제는 사람들의 마음을 환히 열어젖히는 역할을 한다. 내 마음도 어느새 녹아버렸다. 보는 사람도 이렇게 신나는데, 평소에 다니던 길을 춤을 추면서 지난다는 것은 또 얼마나 삶의 체증을 푸는 일일까?

이런 춤은 언제부터 시작된 걸까?

푸노 주변에는 광산이 아주 많다. 원주민들은 땅속 깊은 곳으로 일하러 들어가기 전에, 광산에 사는 신 무키Muqui에게 돈을 치르고 들어가는 관습이 있었다. 지불이 정당하면 무키는 반드시 보상을 했다. 값진 광맥을 마련해줌으로써 사람들에게 필요한 것을 주었다. 하지만 돈이 인색했다면 벌을 주었다. 그 벌은 죽음을 부를 수도 있는 무서운 것이었다. 광산 노동자들 사이에서 전해지고 있는 이러한 믿음은 악마의 춤인 '디아블라다'를 통해 나타난다. 이러한 의식은 에스파냐 선교사들이 무키의 변덕스러움을 더욱더 과장한 결과였다. 인간적인 변덕스러운 감정을 가진 무키에 부정

칸델라리아 축제에서 디아블라다는 어느 누구보다도
아름다운 가면을 쓰고 있다.

적인 이미지를 심어 넣어, 결국엔 악마로 만들어버린 것이다. 그리고 선교사들이 지지하는 칸델라리아 성모에게 마을 수호신의 자리를 내주게 되면서, 무키는 고작 광산의 수호신으로 전락했다. 그러나 푸노 사람들의 잠재의식 중에 무키는 어렴풋하게 살아남아 있다. 무키는 악마가 되었지만 푸노 사람들에게 악마는 가장 아름답고 매력적인 존재로 그려진다. 디아블라다 춤에서 악마는 휘황찬란한 가면을 쓰고 어느 누구보다 아름답게 치장하고 등장한다. 과연 유럽의 악마와 푸노의 악마는 같은 것일까? 머리에 뿔이 난 악마의 모습을 하고 있다고 해서 반드시 다 나쁘다고 할 수 있는 걸까?

'칸델라리아 성모의 날' 축제는 가톨릭 사제들의 시나리오대로 선과 악의 대결 구도로 이루어져 있다. 하지만 가톨릭에서는 선이 반드시 승리하고 악은 지옥으로 떨어짐으로써 사건이 매듭지어지는 반면, 안데스에서는 선과 악은 대결이 아닌 상호보완적인 관계를 맺고 있다. 음양의 원리에서 태양과 달이 서로 반대되는 성질을 갖고 있으면서도 서로가 서로에게 없어서는 안 되는 존재인 것처럼 말이다. 가톨릭 사제들은 무키를 악마로 만들어버리고 칸델라리아 성모를 원래 무키가 점하던 자리에 앉힘으로써

악에 대해 선이 승리를 거두었다고 자축했겠지만, 푸노 사람들에게 무키와 칸델라리아 성모는 다 함께 숭배해야 할 대상이다.

티티카카 호수에 바친 내 모자

아무튼 티티카카는 호수란다. 절대 바다가 아니란다. 그 호수 위에서 많은 사람들이 살아가고 있다. 야바리 박물관이라 불리는 배 한 척이 티티카카 호수 위에 떠 있다. 영국인 선장과 몇 명의 선원들이 그곳에 함께 살고 있었다. 햇살 좋은 아침, 배 안에는 나와 선장, 그리고 선원 두 명뿐이었다. 갑판에 둘러앉아 이야기를 나누게 되었는데, 어쩌다가 술 이야기가 나왔다.

"한국에서는 무슨 술을 마시나요?" 선장이 물어왔다.

"음식마다 어울리는 술이 따로 있어요. 얼큰한 찌개엔 소주를 마셔줘야 하고, 한여름엔 생맥주가 제격이지요."

여기까진 좋았는데, 그만 폭탄주라는 게 있다고 말하고 말았다. 그러자 모두들 비상한 관심을 보였다. 어떻게 만드는 거냐고 진지하게 물어보더니, 내 설명이 끝나자 감동마저 받은 듯했다. 이거 괜히 말했나 싶었지만, 이미 엎질러진 물이었다. 페루에도 폭탄주라는 게 있다고 한다. 가난

한 사람들이 약국에서 파는 알코올을 사다가 술로 마신다는 거였다. 너무 끔찍하다. 알코올을 술 삼아 마시다니……

°° 티티카카 호수에서의 하루

여행사에서 우로스 섬과 타킬레 섬을 둘러볼 수 있는 패키지 티켓을 구입했다. 티티카카 호수는 가보긴 해야겠는데, 은근히 뱃멀미가 걱정되었다. 언젠가 속초 앞바다에 있는 잠수함을 타러 갔을 때, 심하게 멀미를 한 적이 있었다. 잠수함이라기에 뭔가 특수한 시설을 이용해서 바다로 들어가겠지 생각했는데, 완전히 착각이었다. 통통배를 타고 바다 한가운데까지 가서, 바다 위에 떠 있는 잠수함을 타는 것이었다. 물론 잠수함은 이름값을 하듯, 물속으로 내려갔다. 그런데 문제는 통통배는 물론 잠수함에서도 멀미가 장난이 아니었다는 거다. 이번에도 그렇게 될까봐, 걱정이 앞섰다.

약속한 시간에 호텔 로비에서 기다리고 있으니, 여행사 직원이 데리러 왔다. 봉고버스를 타고 푸노의 호텔 이곳저곳을 돌아다니며, 패키지를 신청한 여행객을 태웠다. 옆 좌석에 브라질에서 왔다는 여대생과 그 일행이 앉았다. 브라질은 남미 국가 중에서 포르투갈어를 사용하는 나라로, 사람들은 에스파냐어와 비슷하다고들 하는데 난 도대체 무슨 말인지 알아들을 수가 없었다. 그런데 다행히도 이 브라질 여대생은 에스파냐어를 할 줄 알았다.

"우린 삼남매인데요, 우리 아버지가 여행을 아주 좋아하시는 분이거든요." 그러면서 자기들이 어떻게 페루를 여행하게 되었는지 이야기해주

티티카카 호수 위에 떠 있는 배, 야바리

었다. 아버지가 여행사에 가서 항공권, 숙식, 티티카카 관광 패키지가 다 포함된 티켓을 사와서는 남매끼리만 다녀오라고 하셨단다. 참, 멋있는 아버지라는 생각이 들었다. 자식들의 자립심과 형제간의 우애를 여행을 통해 느끼게 하려는 게 아니겠는가!

봉고버스에서 내리자, 회색 점퍼를 입은 20대 중반의 남자가 우리 일행을 기다리고 있었다. 가이드였다. 배에 오르자, 가이드가 그날 일정에 대해 간단히 알려주기 시작했는데, 먼저 에스파냐어로 말하고 영어로도 말해주었다. '가이드'라는 직업에 대해 생각해보았다. 한때 멕시코에서 유

학할 때, 남편이 학비를 벌기 위해 관광 가이드 일을 한 적이 있다. 가이드 일에서 가장 힘든 점은 관광객들과 동화되어야 한다는 것이다. 말하자면 가이드는 일상을 살아가는 사람이고 관광객은 일상을 벗어나 자유를 만끽하기 위해 여행 온 사람들이다. 그런데 일상 안에 여행을 끌어들여 함께 살아가야 한다는 점이 쉽지만은 않았다.

가이드는 간단하게 자기소개를 끝내고는 한사람씩 돌아가면서 소개를 하라고 했다. 사람들은 다소 어색해 하며 자신을 소개하기 시작했다. 근데, 정말이지 별것 없었다. 나도 그들처럼 내 소개를 했다.

"프롬~ 코리아."

어느새 가이드는 입고 온 회색 점퍼를 벗어 머리 위에 뒤집어 쓴 채 배 끄트머리에 앉아서 잠을 청하고 있었다. 나야, 티티카카 호수가 난생 처음이라 신이 나 있지만, 저 가이드에게는 점퍼를 뒤집어쓰고 싶을 정도로 별로 보고 싶지 않은 곳일지도 모른다. 한참 앉아 있으려니 따분했다. 그래서 다른 사람들처럼 카메라를 들고 배의 옥상에 올라갔다. 웬 닭살 커플이 서로 좋다고 부둥켜안고 있었다. '그래, 저때가 좋을 때지.' 옥상에 올라서서 하늘을 바라보고 있자니, 그야말로 자연 속에 들어온 기분이었다. 인간이 만든 인공이 모두 사라지고 보이는 것은 온통 하늘과 호수뿐이었다. 바람이 만만치 않게 불었다. '쟤네들이야 꼭 껴안고 있으니까 춥지 않겠지만, 나는 바람 앞에 등불이군.' 조심스럽게 계단 난간을 붙잡고 내려오는데, 머리 위로 쌩~하고 바람이 불더니만 내가 쓰고 있던 모자를 가져가버렸다. 마추픽추라고 수놓아진 하얀 모자를 피삭 시장에서 간신히 7솔까지 깎아 산 거였는데……. 모자를 붙잡으러 티티카카 호수에 몸을 던

실 누노 없고, 그서 날아가는 모습을 멍하니 바라볼 수밖에 없었다. 그때 어느 틈에 잠에서 깨었는지, 가이드가 모자를 향해 외쳤다.

"오프렌다!"

신에게 바치는 물건을 가리키는 말이다.

'그래, 내 모자는 티티카카 호수에 봉헌된 거야.'

첫번째로 도착한 곳은 우로스 섬Uros Island이었다. 언젠가 '도전지구탐 험대' 라는 텔레비전 프로그램에서 소개된 적도 있는, 페루를 여행하면서 뺄 수 없는 곳이기도 하다. 우로스 섬은 진짜 섬이라기보다는 호수에서 자라는 갈대를 엮어 만든 커다란 배에 가깝다. 호수 위에는 여러 개의 우 로스 섬이 떠 있는데, 큰 것은 운동장만큼이나 넓었다. 이 섬에 사는 주민 들의 유일한 경제 소득은 관광객에게 공예품을 팔아서 얻는 것이었다.

정말로 이곳에서 사람이 살고 있을까? 워낙에 현대 문명에 닳고 닳은 사람인지라, 원주민들을 의심하곤 한다. 지푸라기로 지은 집 안을 샅샅이 살펴보니, 서너 살 된 남자아이가 놀고 있었다. 방 안에는 아이의 목욕통 까지 있었다. 그때, 옆집에서 동양남자가 나왔다. 아주 잠깐 그가 왜 거기 서 나왔을까 의아하고 당황스러웠다. 생김새로 봐서 한눈에 일본인임을 알 수 있었다. 요즘 아이들이 즐겨보는 만화 「나루토」에 나오는 사사키와 이름이 같은 그는 약간 마른 체구에 앞머리를 기르고 있었다. 자타가 공인 하는 히피 스타일을 추구하는 청년이었다. 어깨에 기타까지 메고 있는 그 는 영락없는 우로스 섬의 가수이자, 인기스타였다. 특히나 아줌마와 아가 씨 들의 관심을 한몸에 받고 있었다. 그가 어디를 가나 여자들의 눈은 그 의 일거수일투족을 따라 움직였다. 나무 사다리로 세워놓은 전망대에 올

라 이곳저곳을 살피는 시늉을
하던 그의 눈과 내 눈이 마주쳤
다. 순간 그가 내 눈을 피했다.
아니, 못 본 척했다.

'나도, 다 알아.' 그가 내
눈을 피한 것은 이 섬 안에서 영
원한 자유인이고 싶고, 특히 자
기처럼 생긴 사람들로부터 더욱
더 자유롭고 싶었기 때문일 것
이다. 그러나 나는 사사키에게
물어보고 싶었다.

"정말로 영원히 이 섬에서
그들과 살 수 있을 것 같아요?"

물어보나마나한 질문이었
다. 왜냐하면 그날이 우리가 타
고온 배를 타고 그가 육지로 돌
아가는 날이었기 때문이다. 그
는 한 달간 이 섬에 머물면서 섬
사람들의 오장육부를 뒤흔들어

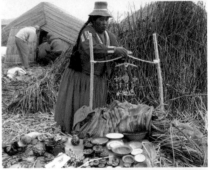

우로스 섬에서 바라본 티티카카 호수 풍경(위)
주민들은 관광객들을 위해 매우 분주했다.(가운데)
양떼를 모는 타킬레 섬의 아이들(아래)

타킬레 섬에서 바라본 호수

놓을 정도로 끈적끈적한 정을 나누었다. 모두들 그와의 이별을 못내 아쉬워했다.

사사키는 배에 오르자 섬사람들과의 이별 때문에 심란했는지, 옥상에 올라 벌러덩 누워버렸다. 나는 그런 사사키가 괘씸해졌다. 도대체 무엇 때문에 이 섬에서 한 달 동안 머물러야 했는지는 모르겠지만, 결과적으로 그는 이방인으로서 섬 생활을 즐겼고 섬사람들은 그와의 이별을 지극히 아쉬워하고 있는 것이다. 그가 떠나고 난 빈자리를 그 손바닥만한 섬에서 견뎌내기가 얼마나 힘들 것인가! 그런데다가 사사키는 여자들에게 친절하고

인물도 괜찮았는데…….

우로스 섬에서 나와 찾은 다음 행선지는 타킬레Taquile 섬이었다.

타킬레는 진짜 섬이었다. 배에서 내린 후, 가이드는 섬의 가장 높은 곳에서 만나자며 먼저 올라가버렸다. 섬을 오르면서 주민들을 만날 수 있었는데, 여자들의 옷은 한결같이 검은색이었다. 검은색 치마는 중학교 때 입었던 겨울철 교복처럼 약간 퍼진 플레어스커트에 기장도 비슷했다. 그리고 상의는 자유롭게 아무 옷이나 걸쳤지만 머리 위에는 기다란 검은 천을 두르고 다녔다. 수녀원도 아닌데, 웬 검은색 옷! 그러나 뜨거운 햇빛을 가리기엔 검은색이 안성맞춤이었다. 검은 천을 드리운 여자들의 일상 풍경은 페루 화가들의 창작 욕구를 자극하는 테마이기도 하다.

섬의 가장 높은 곳에 도착하니, 자그마한 교회가 있었다. 무엇보다 섬이 한눈에 내려다보였고, 사방으로 파란 호수가 보였다. 타킬레의 전통 복장을 입은 여자아이가 다가왔다. "손으로 뜬 팔찌에요. 하나 사가세요."

"얼마예요?" 가격을 물어보았는데, 별로 저렴하지 않았다. 사지 않겠다고 했더니, 그 아이는 다른 사람한테로 가버렸다. 그러자, 옆에 있던 한 여자아이가 다가와서 이렇게 말했다.

"저는 아까 그 가격보다 더 싸게 줄 수 있는데요."

영리한 아이라는 생각이 들었다.

"그럼, 내가 이 팔찌를 살테니까, 대신 네 사진 찍어도 될까?"

그랬더니, 그 아이는 눈빛으로 그렇게 하겠다는 의사표시를 보내왔다. 점심때가 되어 타킬레 섬의 어느 식당에 갔다. 가는 길에 서너 살 정

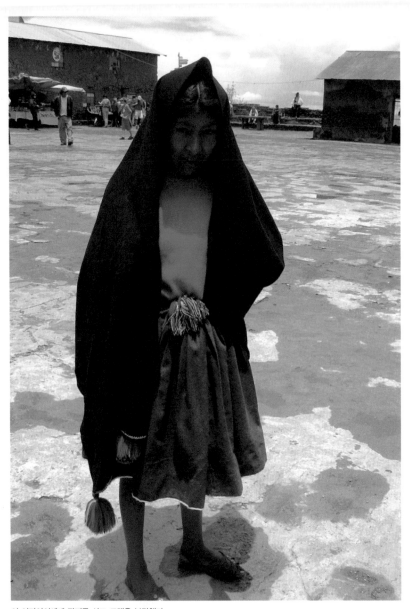

이 여자아이에게 팔찌를 사고 모델을 부탁했다.

도 먹은 사내아이가 맨발로 질퍽질퍽한 흙탕물을 밟
고 와서 손가락 한 개를 들어올리며 이렇게
말했다.

"원 달러!"

아이는 과거에 '원 달러'를 받았던 경
험이 있던가, 아니면 주변의 누군가가 그
렇게 하라고 시켰을 것이다. 내가 사진을
찍겠다고 어린아이를 두고 흥정을 벌였듯
이, 외지인들이 섬사람들에게 주는 것은 혼
탁함뿐인 것 같다.

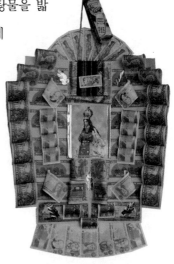

타킬레 섬의 식당에 붙어 있는
돈을 부르는 부적과 달력

아마존 쉬피보 족의 도자기

페루를 여행하는 내내 아마존 밀림을 구경할 수 있다는 이키토스 행 비행기를 탈까 말까, 여러 번 망설였다. 내가 보고 싶은 것은 쉬피보 족 여성들이 자기 몸뚱이만 한 항아리를 품안에 안고 기하학적인 그림을 그리는 장면이었는데, 과연 패키지여행을 따라가서 그런 것을 볼 수 있을지 의문이었다. 여행사에서 내놓은 상품은 이키토스 공항에 내려 배를 타고 밀림에 들어가는 것으로 짜여 있었는데, 쉬피보 족의 도자기를 파는 민예품 가게에는 들러도 그들의 작업실이자 집까지 방문하지는 않는다고 했다. 돈도 없는데 잘 됐다고 생각하고는 서점에서 아마존 쉬피보 족의 도자기를 다룬 책을 한 권 사는 것으로 아쉬움을 달랠 수밖에 없었다.

아마존 밀림지역은 페루에 있지만 페루의 미술과는 동떨어진 길을 걸어왔다. 이 말은 이 지역 자체가 산악지대 문화와도, 해안지역 문화와도 교류가 적었음을 의미한다. 즉 안데스문명 미술의 발전 과정을 보더라도 해안지역과 산악지역에서는 여러 문화가 생성, 소멸되는 과정이 반복되었

지만, 밀림지역의 문화가 안데스문명 미술의 주역이 된 적은 없었다. 그렇다고 이 지역에 고대문화가 없었던 것은 아니었다. 이미 기원전 2000년에서 500년경 코토쉬 데 우아누코Kotosh de Huánuco 문화가 있었는데, 이는 페루의 시초가 되는 문화 중의 하나였다. 그럼에도 유물 보존에 적합하지 않은 열대우림 기후 탓으로 제대로 된 고고학적 조사가 이루어지지 못했다. 어쨌든 아마존 밀림지역은 페루의 다른 지역과 분리된, 자기들만의 문화·예술을 영위해왔다는 것만큼은 틀림없다.

오늘날 아마존 밀림에는 다양한 종족들이 살고 있다. 그중에서 가장 아름다운 도자기를 제작한다고 정평이 나 있는 파노Pano 종족은 브라질·볼리비아·페루의 넓은 지역에 뻗어 있다. 페루에서 살고 있는 파노 종족은 코니보·쉬피보·샤라나우아·마리나우아·카쉬보·마쉬타나우아·챠니나우아·아마우아카·카쉬나우아·카파나우아·레모 그룹으로 나뉘어 있다. 이중에서 쉬피보 도자기는 오늘날 아마존 지역에서 가장 도드라진, 가장 잘 알려진 예술품이다. 아마도 여성만이 도자기를 제작한다는 전통적인 관습과 선적인 요소가 중심을 이루는 특이한 디자인 때문에 더욱 외부인들에게 많은 관심을 불러일으키는 것 같다.

○○ 쉬피보의 선 디자인

쉬피보 여성이 자기 몸뚱이보다 훨씬 더 커다란 항아리에 그림을 그리고 있는 사진은 아마존 예술을 대표하는 한 장면이기도 하다. 그런데다 쉬피보의 여성들은 생김새나 옷차림, 머리 모양에서 산악지역 인디오들과 뚜렷하게 구별된다. 까무잡잡한 피부색은 비슷하지만, 더운 날씨 탓에 얇은

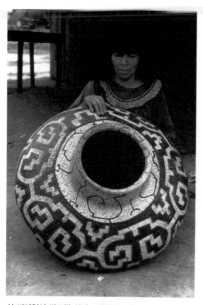

선 디자인이 강조된 쉬피보 족의 초모(chomo) 도자기

면직에 나염된 블라우스와 치마를 입고 있다. 이것은 치마를 여러 겹 껴입는 산악지대 여성들의 복장과는 확실히 다르다. 또한 한눈에 아마존 여성임을 알아볼 수 있는 특징은 머리 모양에 있다. 흔히 볼 수 있는 인디오들의 머리는 긴 생머리를 땋아 아래로 늘어뜨린 것인데, 쉬피보의 여성들은 앞머리를 일자로 자른 클레오파트라형 머리를 하고 있다. 그런데다 다소 돌출된 광대뼈가 강한 인상을 풍긴다.

그런데 그녀들은 항아리에 장식된 문양과 똑같은 문양의 블라우스를 입고 있었다. 이 문양에 무슨 의미가 있는 것일까? 도시인들에게, 관광객들에게 자신들을 홍보하기 위한 의도는 아닐 테고……. 아마존 종족이 즐기는 문양은 그들의 종교의식을 위한 보디페인팅에서도 발견된다. 그들은 신성한 존재와 소통하기 위해선 보디페인팅이 필수적이라고 생각하는데, 그래야만 신성한 존재와의 관계가 지속적으로 유지된다고 굳게 믿고 있다. 또한 아마존에 사는 대부분의 남성들은 사냥을 나갈 때 송진과 함께 아치오테achiote(밀림에서 음식 조리에 쓰는 양념으로 옷이나 그릇에 그림을 그리는 안료로도 쓴다)를 섞은 붉은 안료를 몸에 바른다. 이렇게 하는 것은 아름답게 보이기 위한 것은 물론 행운을 불러온다고 믿어지고 있으

며 실제로 숲으로 사냥을 나갈 때 알몸 상태에서 곤충에게 물리지 않도록
보호하기 위한 목적 또한 가지고 있다. 이처럼 쉬피보·코니보·마쉬타나
우아·카시나우아 족들은 이 그림들을 통해 자신들의 신과 지속적으로 공
유할 수 있다고 믿었고 이러한 사고는 예술 표현도 지배하고 있다. 특히
쉬피보와 코니보 족 여성들은 서구의 영향을 보여주는 블라우스나 치마
를 입고 있으나 옷의 문양만큼은 전통적인 디자인을 따른다. 그들에게 옷
은 모양보다는 상징적인 디자인이 훨씬 중요하다. 한편 최근까지도 보라
지역에서는 여성들이 피에스타(축제)에서 나체로 춤을 추는데, 몸과 얼굴
은 보아의 전통 도안을 커다랗게 그려넣어 장식하고 있다. 또한 오늘날
야구아의 많은 사람들은 순수 혈통을 타고 나지 않았는데도 자신들을 보
호해준다고 믿는 태양·달·땅·별·동물과 같은 토템 신앙을 여전히 믿
고 있으며 이는 보디페인팅 관습으로 나타난다.

　아무튼 쉬피보·코니보 족 사람들이 항아리 문양과 똑같은 옷을 입고
있는 광경은 순식간에 아마존 예술이 주는 마력에 빠져들게 하기에 충분
하다. 항아리와 블라우스에 그려진 문양은 한결같이 흰색 바탕에 가느다
란 검은색 선을 사용한 그림이다. 그 선들은 아주 계획적이어서, 흡사 도
시적인 감성이 느껴질 정도이다. 아마존 밀림 한가운데에서 어떻게 이토
록 차가운 직선 모티프가 그들의 예술에서 주된 표현이 되었을까?

　쉬피보 도자기의 선 그림을 이해하는 것이 쉬피보의 예술성에 다가가
는 관건이다. 선 그림에서 선을 긋는 붓을 어떤 동물 털로 만드는가는 아
주 중요한 문제이다. 굵기가 일정하고 직선적인 표현에 적합한 **빳빳한 털**
을 골라야 하는데, 이는 디자인의 대부분이 선적인 반복, 다양하게 변화하

는 자신들의 교체, 움직임에 있기 때문이다. 그렇다면, 이 선들은 도대체 무슨 의미를 담고 있는 걸까? 여러 학자들은 이 선 안에 쉬피보 족의 우주관이 표현되어 있다고 한다. 쉬피보 족의 정신 구조를 들여다보면, 위에는 하늘이 있고 아래에는 땅이 있어 마주보며 서로가 서로를 반사한다. 또 하늘의 별자리는 땅의 강을 반사한다. 도자기에 그려진 굵은 선들은 별자리 사이에서 태양이 운전하는 카노아의 길을 나타낸다고 한다. 이렇듯 쉬피보 족의 도자기 그림은 하늘과 땅이 서로를 반사하여 인간에게 뱃길을 일러준다는 상징적인 의미를 담고 있다.

페루에서 바라보는 별자리는 남반구의 밤하늘인데, 쉬피보 족은 남쪽 끝 하늘에 보이는 남십자자리가 자신들을 안내해준다고 믿는다. 고대 안데스 신화에 의하면, 바리Vari 신과 태양신이 거대한 해우海牛를 잡아서 그 골격에 인간들이 정착할 수 있도록 했고, 해우처럼 고기를 잘 잡을 수 있도록 하기 위해 그것을 하늘로 던졌다는 것이다. 이런 믿음은 고대 페루의 직물과 도자기에 나타난 해우 별자리를 통해 재현되고 있다. 쉬피보 디자인에도 해우 주변을 돌고 있는 수많은 별자리들이 나타나고 있다. 한편 아마존 사람들은 밤하늘이 맑게 개면 고기잡이가 쉬우며, 물 가까이로 물고기들이 올라오면 별자리들이 가늘게 떨린다고 믿는다. 이러한 우주관에 영적인 표현과 종교적인 개념, 신비로운 생각들이 덧붙여져 선적인 모티프로 나타났다. 이와 같이 쉬피보 족의 선적인 디자인에 숨겨진 복잡하고 난해한 의미를 이해한다면 이들이 관광객의 눈길을 사로잡기 위해 항아리와 똑같은 문양의 옷을 입은 것으로 오해할 일은 없을 것이다.

°° 도자기 제작 기법

쉬피보 족이 사용하는 '마포'라고 불리는 점토는 점력이 매우 좋은데, 이 것은 아파차라마 또는 파차코 나무껍질의 재를 섞어 반죽한 것이다. 아마 존에서 항아리를 만들 때는 '마야'라고 불리는 타렴 기법이 사용된다(안 데스의 다른 지역에선 '콜롬비나'라고 불린다). 이는 바닥으로부터 점토 띠 를 쌓아 올려가는 기법으로 여느 지역에서나 흔히 쓰이는 기법이다. 다만 아마존만의 색다른 방식이라면, 복잡한 형태 또는 큰 기물의 경우는 2, 3 개로 나눠 만들어서 붙인다는 점이다. 즉 단순한 구형의 항아리가 아닌, 여러 각도로 굴곡이 심한 형태들은 구획을 나눠 각각 따로 만든 다음 그 것을 이어붙이고 있다. 이는 아마존 항아리의 형태적 특성에서 나온 방법 으로 이해할 수 있다. 형태가 다 만들어지면, 장식 그림을 그리기 전에 입 자가 굵은 다공성의 거친 표면을 감추기 위해 부드러운 크림색 점토로 분 장한다. 넓은 붓을 이용하여 칠하거나 전통적 방법인 목화솜 뭉치를 사용 하기도 한다. 분장 표면 위로 쉬피보의 개성이 두드러지는 선 장식을 그 리고 나면 표면을 부드럽게 연마한다. 이때는 도자기 파편, 호박의 단면, 크기가 큰 씨앗을 이용해서 표면을 문지른다. 연마가 끝나면 선 그림은 점토 표면과 밀착하게 된다. 이렇게 형태 정리와 장식이 마무리되면 건조 시킨 후에 불에 굽는 과정이 남는다. 아마존에서는 야외에서 나무땔감을 이용해 단벌소성(한번만 굽는 방법)한다. 평평한 땅 위에 나뭇가지나 도자 기 파편을 깔고 항아리를 쌓고 그 위에 나뭇가지와 파편을 덮어 불을 지 핀다. 다른 방법으로는 항아리를 거꾸로 놓고 그 주변에 땔감을 쌓아 굽 거나 커다란 접시 위에 올려두고 소성하는 방법이 있다. 소성이 끝나면

식물성 기름으로 항아리 표면을 문질러 방수 효과를 내는데, 이 과정은 기물이 뜨거울 때 이루어져야 한다.

○○ "영혼 없는 그릇에는 색을 칠하지 않아요"

쉬피보 도자기 중에서 가장 특색 있는 형태는 초모chomo(178쪽 도판 참조)이다. 이것은 목이 긴 유형의 항아리로 크기가 아주 다양하다. 큰 것은 높이가 120센티미터 정도로, 마을 축제에서 주민들이 다함께 마시기 위한 마사토(유카로 발효시킨 술)를 발효시키기 위해 사용된다.

콘테kóntee라는 냄비 용도의 항아리는 밀림에서만 볼 수 있는 것인데, 다른 기물들과 달리 안료를 이용한 채색 그림을 그리지 않는다. 다만 날카로운 도구로 표면을 옴폭하게 새겨내는 음각 장식을 할 뿐이다. 여기에서 쉬피보 족의 색채 관념을 유추해볼 수 있다. 쉬피보 족들이 불에 직접 올려 사용하는 냄비 같은 그릇에 안료를 칠하지 않는 것은 거기에 영적인 것이 들어 있지 않다고 생각하기 때문이라고 한다. 거꾸로 말하면, 안료를 칠한다는 것은 그 물건에 영혼이 들어 있다고 본다는 얘기가 된다.

영혼이 있는 그릇을 불에 올리면 뜨겁다고 발버둥치기라도 할 것이라 생각한 걸까? 아무튼 영적인 것이 들어 있지 않은 콘테 냄비에는 색을 써서 장식하진 않았지만 그 대신 음각 장식된 문양들은 결코 예사롭지 않다. 대부분이 강과 호수, 수중 왕뱀, 해우 같이 물과 연관된 신비로운 동물 문양임을 되새긴다면, 불에 올려 쓰는 냄비에 불을 누를 수 있는 물과 가까운 존재를 새겨 놓은 그들의 정신 구조가 어쩐지 동양사상과도 일치

한다는 생각이 든다. 여기까지 생각이 미치니 쉬피보 족의 도자기가 더욱
친근하게 다가왔다.

아야쿠초의 고집

아야쿠초Ayacucho는 꼭 가보려고 마음먹은 곳이었다. 논문의 주제로 삼고 있던 '아야쿠초 레타블로'의 실제 배경을 봐야 했고, 더군다나 센데로 루미노소 ('빛나는 길'이라는 뜻의 게릴라 조직)와 같은 게릴라 활동의 근거지를 보고 싶었다. 한 다큐멘터리에서 후지모리가 게릴라들을 얼마나 잔인하게 소탕했는지를 보았는데, 그 현장을 내 눈으로 꼭 확인해보고 싶었다. 이런 이유들로 꼭 가겠다는 고집이 있었기에 갈 수 있었지, 그곳은 웬만한 목적의식이 없고서는 가기 힘든 곳이었다. 수도 리마에서 출발한다면 몰라도, 지방에서 아야쿠초 행 버스를 만나기란 쉽지 않았다.

몇 번을 갈아탄 끝에 어찌어찌해서 아야쿠초행 버스를 탈 수 있었는데, 이놈의 버스는 난방도 안 되는 데다가 웬 바퀴벌레가 그리 많은지……. 게릴라들의 근거지를 보기는커녕, 깜깜한 버스 안에서 더듬거리며 가방 속의 옷가지를 꺼내 입기 바빴다. 너무 추웠다. 어둠 속에서 스웨터를 꺼내 입기는 했는데, 소용이 없었다. 결국 있는 옷이란 옷은 몽땅 꺼내어 목에도 두르고 어깨에도 덮었다. 그렇게 밤을 보냈다.

레타블로의 모양으로 세워진 가판대

드디어 해가 떠올랐고, 꽁꽁 얼어붙은 차창도 조금씩 녹아갔다. 그리고 그 사이로 환한 빛이 들어왔다. 언제 그랬냐는 듯, 내 몸에 칭칭 감고 있던 옷들을 하나씩 풀어나갔다. 사막지대에서 몸에 천 뭉치를 몇 겹이나 두른 채 발견된 미라가 떠올랐다. 어쩌면 그 옛날 페루 사람들은 죽은 이가 혹여 너무나 추운 저승길을 가는 게 걱정이 되어 그 많은 천 뭉치를 시신에 감아놓은 것은 아닐까? 옷가지를 주섬주섬 가방에 넣다보니, 어느새 그렇게도 오고 싶었던 아야쿠초에 도착해 있었다.

터미널 앞에서 택시를 탔다. "아르마스 광장(아야쿠초에도 아르마스라는 이름의 광장이 있다)으로 가주세요"라고 말하면서 앞을 보자 부스스한 나의 몰골이 백미러에 비쳤다. 피곤해보였지만, 어느 때보다도 건강하고 자신감이 있어 보였다. 오늘 내 얼굴에 떠오른 표정은 '내 마음에 드는 나'이다. 이럴 때가 가장 행복하다. '내 마음에 들지 못하는 나'의 표정은 아무것도 원하는 것이 없을 때 나타난다. 그럴 땐 무기력감이 찾아오고 슬프고 우울해진다. 뭔가를 원하고, 뭔가를 이루고 싶고, 뭔가를 품고 싶은 때가 행복하다. 그토록 와보고 싶었던 아야쿠초의 땅을 밟게 되어, 너무나 기분이 좋았다.

10~30센티미터의
실제 레타블로

호텔부터 찾았다. 먼저 짐부터 내려놓고 정신을 가다듬어야 무엇부터 해야 할지 떠오를 것 같았다. 깨끗한 호텔을 찾았다. 하룻밤에 20달러였지만, 아침도 준다길래 이틀을 묵기로 했다. 침대에 누워 가이드북, 아야쿠초를 소개하는 책, 지도를 펼쳐놓고 계획을 세우기 시작했다. 아야쿠초에서 뭘 갖고 가야 할지 생각하는 중에도 내가 언제 여길 또 올 수 있을까 싶어 마음이 부산하기만 했다. 아르마스 광장과 그 주변의 교회 건물을 살펴보고, 관광안내소에 들러 키누아 도예마을에 가는 방법을 물어보고, 우아리 유적지에 가는 방법을 알아내는 둥둥, 이곳을 하루만에 다 둘러볼 수 있을지 걱정이 앞설 정도로 빡빡한 일정이었지만, 한번 시도해보기로 했다.

그리고 비장한 각오로 광장에 나갔다. 광장에 들어서니 너무나 반가운 물건이 눈에 들어왔다. 신문이나 음료수, 과자를 파는 길거리 가판대가 '레타블로' 모양이 아닌가! 레타블로는 작은 상자 안에 가톨릭 성상과 안데스의 목축 의식 장면을 재현하는 인형을 배치해놓은 일종의 이동식 제단을 말한다. 페루에서는 제단이라는 말보다는 '상자미술'이라고 불린다. 레타블로는 아야쿠초 미술을 페루 전역은 물론 국제적으로 명성을 떨치게 한 효자 상품이었다. 그것을 증명이라도 하듯, 길거리 가판대마저도 레타블로의 형태를 하고 있었다. 보통의 레타블로는 높이가 10~30센티미터 정도인데, 이렇게 크게 부풀려진 가판대를 보고 있자니, 웃음이 나왔다.

그런데 이 사람들이 처음 보는 동양여자 앞에서 서슴없이 자기네 말에 대한 자랑을
늘어놓는 것은 그만큼 아이마라어를 쓰는 것이 자랑스럽다는 이야기이다.

로맨틱한 아이마라어

아야쿠초의 시끌벅적한 시장통에 키누아 도예마을로 가는 작은 버스가 있었다.

"키누아 가나요?"

체구가 작은 기사가 눈을 깜빡거리며 고개를 끄덕인다. 그러면서 자기 옆자리에 앉으라고 말한다. 차는 한참 후에나 출발할 수 있었다. 그 덕에 시장사람들의 먹고 사는 모습을 차에 앉아 편하게 구경할 수 있었다. 담벼락 앞에는 작은 식당이 하나 있었다. 이런 걸 식당이라고 부를 수 있을지 모르겠지만, 중남미에서는 집에서 만들어온 음식을 길거리 어디에서고 펼쳐놓고 냄비뚜껑만 열면 식당이 된다. 주인은 긴 생머리에 흰색 스웨터를 걸친 20대 초반의 아가씨였다. 음식을 담아주고 시간이 나면 손톱을 만지작거렸다. 손톱을 만지작거린 걸로 끝났으니까 다행이었지, 만약에 손톱을 물어뜯었으면 차에서 내려 한마디 해줄 작정이었다. 나의 큰애도 손톱을 물어뜯는 습관이 있어서 그 비슷한 꼴만 봐도 속이 부글부글 끓어

빠졌다. 어느새 와락에 승객들이 지자, 차는 출발했다.

기사는 앉아 있을 틈이 없을 만큼 바빴다. 아스팔트길도 아닌, 구불
탕거리는 산길을 운전하는 것만으로도 보통 일이 아닌데, 승객들의 짐을
버스 위로 올려 끈으로 묶는 일까지 했다. 그리고 승객이 내릴 때면 다시
버스 위로 올라가 짐을 내렸다. 아주 부지런하고 성실한 사람이었다. 그
는 나에겐 에스파냐어로 말하다가, 다른 승객들에겐 인디오 말로 뭐라고
말했다. 그런데, 쿠스코와 푸노에서 들었던 인디오 말과는 달랐다.

"지금 말하는 말이, 케추아어예요?" 기사에게 물었다.

그는 씩 웃으면서 "이 말은 케추아어가 아니라 아이마라어입니다"란
다. 그러면서 아이마라어가 훨씬 더 말맛이 부드럽고 로맨틱하다는 것이
다. 듣고 보니 그런 것도 같다. 예전에는 푸노에서도 아이마라어를 사용했
으나 이제는 케추아어가 장악했다. 그런데 이 사람들이 처음 보는 동양여
자 앞에서 서슴없이 자기네 말에 대한 자랑을 늘어놓는 것은 그만큼 아이
마라어를 쓰는 것이 자랑스럽다는 이야기이다.

13세기에 잉카의 세력이 확장되면서, 주변 지역을 흡수한 잉카는 케추
아어를 쓰도록 강요했다. 언어와 관습의 통일을 꾀하기 위해 마을 사람들
을 강제로 이주시켰다는 것이다. 글쎄…… 이게 에스파냐에 정복당하게 된
근본적인 이유는 아니겠지만, 에스파냐 군인들이 잉카의 땅에 들어왔을 때
잉카에게 정복당한 사람들은 잉카에 대한 불만으로 에스파냐 편에 서기도
했다고 한다. 적어도 그때까지 원주민들은 에스파냐 사람들이 얼마 있다가
자기네 나라로 되돌아갈 거라고 생각했단다. 정복된 후에도 그들이 돌아갈
날만을 기다렸지만 끝내 그런 일은 일어나지 않았다. 과연 원주민들의 속

마음은 어떠했을까?

이 작은 버스의 종점인 키누아에 도착하기 전, 도중에 안데스문화의 중요한 유적지를 지나게 되었다. 바로 우아리문화 유적지이다. 이 사람들이 내 앞에서 거들먹거리는 것도 자신들이 우아리문화의 후예라는 자부심 때문이다. 우아리는 6세기경 최초로 안데스문화를 하나로 통합한, 바로 아야쿠초의 산악지대에서 발전한 문화였다. 당시 잘나가던 해안지대의 나스카문화와 남부 산악지대의 티아우아나코 문화가 병합된 것이다. 우아리문화의 특징은 도자

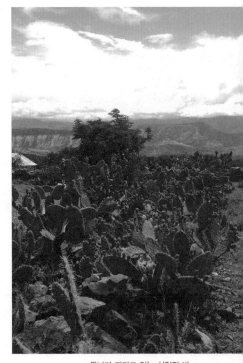

투나가 자라고 있는 선인장 밭

기에 잘 나타나는데 나스카(간결한 디자인)와 티아우아나코(장중하게 묘사된 신적인 도상)의 조형적 특징이 잘 조합되어 한꺼번에 드러난다. 말하자면 두 가지 성격이 잘 조합된 도자기이다.

나는 우아리 유적지에 내렸다. 때마침 동네 사람들의 분주한 움직임으로 조용했을 산악마을이 꽤나 시끄러웠다. 투나 수확기여서 도시에서 온 상인의 트럭에 마을 주민들이 당나귀와, 심지어는 아이들의 힘까지 빌려 수확한 투나를 실어 나르고 있었다. 투나는 선인장의 열매인데, 모양과 크기는 키위랑 비슷하지만 두꺼운 껍질을 까면 달짝지근하면서 약간

투나를 팔고 있는 현지인들.(왼쪽) 도시에서 투나 상인이 도착했다.(오른쪽)

새콤한 맛이 감도는 과육이 나온다. 내가 그 광경을 지켜보자, 투나를 운반 중이던 중년의 남자가 바쁜 와중에도 나무궤짝 안에 손을 디밀어 투나한 개를 꺼내어 먹어보라고 권했다. 그가 건네주는 투나를 냉큼 받아들며, "고맙습니다"라고 답례했어야 했는데…… 그런데 나는 그의 호의를 거절했다.

그때 왜 그랬는지 지금 생각해보니 혼자 여행하는 사람들이 갖기 쉬운 판단장애 때문이었던 것 같다. 즉 이것이 호의인가, 아니면 호객행위인가, 그도 아니면 나를 유혹하는 검은 그림자인가라는……. 그는 수확한 투나를 지나가는 여행객에게 맛보게 하려고 친절을 베푼 것뿐이었을 텐데……. 그만 의심하고 말았다.

이 산골짜기에 사는 사람들이 내 앞에서 거들먹거리는 이유가 또 하나 있다. 그건 페루의 독립을 이끌어낸 전투가 바로 이곳에서 벌어졌기 때

키누아 사람들은 이런 자연 속에서 살고 있었다.

문이다. 1823년 12월 시몬 볼리바르 장군은 7000명의 군사를 이끌고 1만 명이 넘는 에스파냐 왕당파 군대를 상대로 치열한 전투를 치러, 승리로 이끌었다. 우아망가라 불리던 이 도시는 이때부터 케추아어로 '죽음의 모퉁이'라는 뜻의 아야쿠초로 불리게 되었다.

○○ 키누아 도예마을

키누아 도예마을은 책에도 자주 소개되는 곳이라서 좀 상업화됐으리라 예상했었다. 여러 도예마을을 다녀본 경험상, 바깥 세상에 너무 잘 알려지면 그런 경향이 있었다. 그러나 키누아는 내 예상을 빗나갔다. 조용한 인디오 마을이었고 진지하게 작업에 열중하는 자부심 강한 마을이었다.

키누아 마을에 도착하자 나지막한 지붕 위에 교회 모형과 동물인형들이 올려져 있는 것이 눈에 들어왔다. 그리고 지붕 밑으로 들어가자 사람들

지붕 위에 교회와 동물인형들을 올려놓았다.

이 축축한 까만 흙으로 지붕 위에 올려져 있는 것과 똑같은 교회 모형과 동물인형들을 만들고 있었다. 말도 하지 않고 부지런히 손을 놀리고 있는 그들의 성실성이 느껴졌다.

"좀 봐도 될까요?"라고 조심스레 물었다.

그들에게 나는 낯선 여자였다. 그만큼 작업에 심취해 있었던지라 내 존재가 그들에게 얼마나 낯설지 걱정되어서 말 걸기도 조심스러웠다. 그 러자, 자동차에 빨갛게 색칠을 하던 한 여자가 눈을 깜빡거리면서 고개를 아주 약간 끄덕였다.

"흙은 어디에서 가져오나요?"

"언제부터 이런 형태가 제작되었죠?"

208

"이 마을 전체가 몰드 제작 기법을 이용하나요?"

그녀의 남편쯤으로 보이는 한 남자에게 연달아 물었다. 그러자 그는 아주 차분하고 낮은 톤으로 설명해주었다. 시종일관 차분하기 그지없는 그의 말을 들으니 어쩔 수 없이 멕시코 사람들과 비교가 되었다.

'어찌도 이렇게 멕시코 사람들과 다를까?'

만약 이곳이 멕시코라면, 아주 반갑게 손님을 맞으면서 좀 장난스러운 말투로 말을 걸기도 했을 텐

외부인이 들어와도 돌아보지 않을 정도로 작업에 열중하고 있는 키누아의 도공들.(위) 조용히 작업에 몰입해 있는 그녀에게는 도저히 말을 걸 수가 없었다.(아래)

데……. 옆에 앉아 조용히 작업만 하던 그의 부인이 나를 의식해 잠깐씩 쳐다보기는 했으나, 그게 다였다. 그리고 그들이 만든 점토인형을 보았을 때 그것이 '만든 이의 또다른 인격체'라는 생각이 들었다. 빨간 차 안에 사람들이 가득 타고는 어디론가 가는 모습의 조형물이었는데, 그의 부인은 사람들의 이목구비를 조각칼로 다듬고 있었고, 그 앞에 앉아 작업하던 남자는 빨간 자동차에 탄 사람들의 옷에 색칠을 하고 있었다. 차 안에 탄 사

람들의 표정은 하나같이 노력 교과서에 나오는 인물처럼 성실했고, 자세 또한 발랐다. 무엇 하나 과장됨이 없고 감정의 드러남이 느껴지지 않았다.

만든 이들도 그러했다. 반듯함, 무표정, 정직함이 묻어나는 사람들과 인형들이었다.

유럽인의 몸에
인디오의 영혼을 불어넣다

레타블로에 대한 관심은 아주 오래전부터 있었다. 교회의 제단을 가리켜 레타블로라고 부르기도 하지만 중남미에서 레타블로는 가정에 모신 작은 제단 또는 기적의 그림을 가리킨다. 중남미에서 이 레타블로는 우리네 부적과도 비슷하다. 부적이 됐든 레타블로가 됐든, 이런 것을 집에 걸어두는 것은 풍요롭고 행복하기를 바라는 인간의 공통적인 소망이겠지.

논문의 주제를 찾으면서 책을 뒤지고 인터넷을 서핑하던 중, 이런 글을 발견했다. '페루 아야쿠초 지역에서 에스파냐 신부들이 인디오들에게 교리를 전파하기 위해, 작은 이동식 제단을 들고 산악지대에 위치한 인디오의 가정을 찾아다녔다……' 이 구절을 읽으면서 그 옛날의 신부와 인디오들을 상상해보았다. 상자 안에 모신 가톨릭 성자를 처음 본 인디오들과 인디오들에게 교리를 전파하겠다는 일념으로 그 험한 산악지대를 올랐던 신부들을……. 그 증거물로 남은 것이 바로 아야쿠초의 레타블로이다.

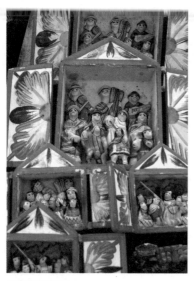
상품화된 레타블로

나는 이 레타블로의 제작지를 보기 위해, 레타블로 장인으로서 페루 예술계를 뒤흔들었던 호아킨의 자취를 찾기 위해 아야쿠초에 온 것이다.

그런데 막상 자료에서 보았던 것과 아야쿠초의 현지 상황은 많이 달랐다. 레타블로를 제작하던 곳인 바리오 데 산타아나의 산골짜기까지 자동차 택시를 대절해서 올라갔건만, 현재는 원조 장인들의 작업을 볼 수 없는 상황이었다. 이곳에선 레타블로 제작을 접은 지 오래고 이제는 광장에 있는 시장에서 대규모로 제작된다는 설명이었다. 그 시장에서 레타블로 제작이 이뤄진다는 얘기를 듣긴 들었지만, 내가 보고 싶은 것은 전원 속에서 살아가면서 작업을 하는, 자연·예술·인간이 삼위일체를 이룬 모습이었다. 그런데다가, 택시기사는 요금으로 낸 동전이 위조라고 받지를 않았다. 지폐도 아닌 동전까지 위조라니, 기가 막혔다. 이 동전이 어떻게 내 수중에 들어온 건지 도대체 기억이 나질 않았다. 잔뜩 기대를 안고 올라온 산동네를 터벅터벅 걸어 내려왔다. 아래로만 내려가면 금세 나올 것 같았던 광장은 멀기만 했다.

레타블로의 중심지는 아야쿠초의 시내 한복판에 있는 소사쿠 나가세 수공예시장이라는, 일본인의 이름이 붙은 시장이다. 이곳은 마치 아야쿠초 수공예학교와 시장이 결합된 것 같은 곳이었다. 여기서는 레타블로를 만드

는 법을 배울 수도 있고 구입할 수도 있다. 아무래도 이러한 공간이 활성화된 것은 그만큼 레타블로에 대한 대외적인 수요가 있었기 때문이리라.

°° 이종혼합

언젠가 필리핀에 갔을 때 그곳에서 소스라치게 놀랄 만한 물건을 발견했다. 1521년 에스파냐의 원조를 받아 필리핀의 세부를 발견했다는 포루투갈 사람 마젤란은 섬의 여왕에게 작은 조각상으로 된 '아기예수'를 선물했다. 마젤란은 막탄 섬의 추장인 라푸라푸에게 죽임을 당했고, 그 몇 년 후 에스파냐 군인이 세부에 들어와 불을 지르는 등 마을을 파괴했는데, 이때 마젤란이 선물했다는 아기예수만은 불에 타지 않고 남아 있었다는 것이다. 그후부터 필리핀에서 아기예수의 존재는 기적을 의미했고 이로 인해 교리 전파가 수월해졌다. 지금도 어디를 가나, 아기예수가 모셔진 작은 제단을 발견하기란 어렵지 않은 일이다. 제단에는 가톨릭의 교리와 필리핀의 정서가 함께 드러난다. 이것을 '이종혼합'이라고들 말한다. 우리와 가까운 나라인 필리핀에서 그러한 이종혼합을 목격한 것은 나에겐 적지 않은 충격이었다. 내가 하고 있는 작업이 라틴아메리카의 이종혼합을 다루는 문제였는데, 이렇게 가까운 데에서도 비슷한 일이 벌어지고 있음을 간과했다는 사실이 충격의 강도를 높였다. 그곳의 어떤 식당 종업원은 필리핀인과 에스파냐인의 혼혈이었다. 오목조목한 이목구비가 매력적이었다. 그 여자의 얼굴을 보면서 문득 무서운 생각이 스쳤다. 만약에 1521년 마젤란이 길을 잘못 들어 필리핀의 세부가 아닌 한반도에 도착했다면, 그리고 그후 한반도에서 필리핀이 겪었던 일이 일어났다면 우리의 현재는 어떠했

흘까. 그런 일을 상상하니, 다소 섬뜩해진다. 통산불노 신토불이를 따지는 마당에, 사람들의 외모와 혈통이 얼마만큼 원조 한국인에 가깝냐가 그 사람을 평가하는 중요한 조건이 되었을지도 모른다.

○○ 가톨릭 성자와 목축신의 '동거'

이 이야기는 페루 아야쿠초에서 생겨난 레타블로에 관한 것이다.

16세기 에스파냐 정복자들은 페루 원주민들에게 가톨릭 종교를 이식시키려고 부단히도 애를 썼다. 그 한 예로 지형이 험해 교회에 다니기 힘든 인디오들을 위해 에스파냐 신부들은 작은 상자 안에 가톨릭 성상을 넣은 이동식 제단을 들고 다녔는데, 이것이 인디오들에게 반응이 좋았다. 즉 언어가 통하지 않았던 사제와 인디오들 간에 소통의 구실을 한 것이다. 이런 효과로 인해 레타블로는 더 먼 지역으로도 보급되기에 이르렀고 인디오들의 가정에서도 이 작은 상자를 모시게 되었다. 그런데 흥미롭게도 유럽에서 전해진 초기 형태의 레타블로는 종교적인 목적을 수행하기 위한 것이었는데, 시간이 흘러 인디오들의 종교·예술·문화가 흡수되어가면서 복합적인 형태로 변해갔다. 상자 안에는 어느덧 안데스 사람들의 삶, 관습, 대중적이고 전원적인 인물, 야생동물 또는 가축이 담기게 되었다.

페루국립미술학교 교수이자 화가였던 호세 사보갈과 인디헤니스타라고 불리는 페루의 화가들은 1941년에 아야쿠초를 방문했다. 그들은 이곳에서 처음으로 '산마르코스'(레타블로의 옛 이름)를 마주하게 된다. 예전에 레타블로는 상자 안에 재현된 성자의 이름에 따라, 산마르코스San Marcos, 산루카스San Lucas, 산안토니오San Antonio, 산후안San Juan, 산타이네스Santa Ines

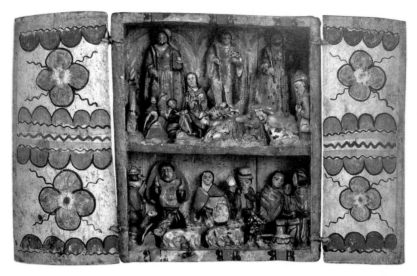

라고 불렸는데, 이중에서 '산마르코스'가 가장 대중적이고 친숙한 명칭이었다. 사보갈과 인디헤니스타 화가 그룹은 산마르코스의 예술적 가치를 평가하고 이것을 '레타블로'라고 다시 이름 붙인다. 이때부터 레타블로는 아야쿠초에서 사용된 것에만 제한되지 않고, 레타블로 원래의 의미(교회 제단이 있는 정면 벽 장식)가 아닌 '성상을 포함한 조형적인 오브제'를 뜻하게 되었다. 이제까지 특정 지역에 한정되어 종교적인 관습으로서 전해지던 레타블로의 미적 가치가 인디헤니스타들에 의해 세상 밖으로 널리 알려지는 순간이었다. 그동안 안데스인끼리만 공유했던 그들 식의 가톨릭 종교미술은 많은 이들에게 공감대를 형성했을 뿐만 아니라 페루는 물론 해외 미술시장에서도 인정을 받게 되었다. 오늘날 아야쿠초의 레타블로는 페루미술을 대표하는 하나의 장르로서 자리매김했다.

그런데 이 이야기에서 흥미를 불러일으키는 대목은 '가톨릭 성자와 안데스 목축신의 동거'이다. 초기의 제단은 신부들이 에스파냐에서 제작된 것을 수입하여 전파했으나, 차츰 에스파냐 마에스트로의 조수로 일하면서 기술을 배운 인디오들과 메스티소들이 주도적으로 제작하기 시작한다. 이것은 곧 인디오의 시각이 반영됨을 의미하기도 했다. 18세기 무렵, 그들이 제작한 제단을 가리켜 '산마르코스'라고 불렀는데 이는 특이하게도 복층 구조로 이루어져 있었다. 위층에는 다섯 명의 가톨릭 성자가, 아래층에는 안데스 목축신이 사이좋게 살았다.

20세기에 가장 주목받은 레타블로 제작자 로페스 안타이López Antay에 의하면 상단에는 다섯 명의 성자가 있는데 "산타이네스는 산양, 산마르코스는 소와 젖소, 산 후안 바우티스타는 양, 산루카스는 퓨마, 산안토니오는 노새와 여행자"로 동물의 수호신과 연관이 있다고 한다. 하단에는 땅과 가축의 주인이 하인이나 동물들과 함께 있는 장면이나, 소를 짜고 치즈를 만드는 노동 장면이 재현되기도 하는 등 상단과 대조적으로 삶의 이야기를 담고 있다. 일반적으로 산마르코스에 등장하는 하단부의 주제는 '수난'과 '축제'로 나뉜다. 인디오 문학의 선두주자인 아르게다스는 '수난'에 대해 이렇게 설명하고 있다.

수호신(땅과 가축의 주인)이 있고 앞에는 잉크와 깃털 달린 펜, 치차술이 담긴 병이 놓인 책상이 있다. 깃털 달린 펜으로 인디오에게 도둑을 잡아오라고 명령한다. "무엇을 훔쳤는가? 양 한 마리, 아니면 두 마리인가? 그렇다면 채찍으로 때려라"라고 수호신은 명령한다. 수호신이 보는 가운데 도둑의 손을

나무에 묶고 때린다. 때로는 도둑의 아내가 수호신 앞에 나타나 무릎을 꿇고 남편의 무죄를 탄원하는 장면이 묘사되기도 한다. 아내는 망토 안에 훔친 동물 머리를 감추고서, 수호신에게 "더이상 매질을 하지 말아주세요. 괴로워하고 있습니다"라고 간청한다.

수난에서 말하고자 하는 내용은 도둑은 결국 체포되어 벌을 받게 된다는 교훈이다. 반면에 축제에서는 역동적이고 활기찬 의식이 표현되는데, 이러한 의식은 오늘날까지 이어지고 있다. 아야쿠초 지역을 비롯한 여러 지역에서는 에스파냐문화가 들어오기 훨씬 전부터 '마술적인 목축 의식'이 내려오고 있었다. 매해 6월 말과 8월 초에 가축에 낙인을 찍어 소유권을 표시하는 의식으로, 산마르코스를 통하여 가축의 보호와 번식, 목장에서의 풍요로운 결실을 기원한다. 다른 한편으로는 어떠한 어려운 상황에서도 이겨낼 수 있는 자연적인 힘을 만들어 시련으로부터 보호해주기를 기원하는 것이기도 하다. 목축에 관련된 안데스인들의 축제는 고대로 거슬러 올라가는데, 이것은 그들의 신성한 신에게 드리는 찬미와 예배이기도 하다.

의식 직전에 가축에 찍을 낙인과 산마르코스와 산루카스 성자가 있는 제단을 올려두고 그 앞에는 커다란 초를 밝힌다. 주인과 목동들이 가축을 타고 등장하고 주인은 가축에게 호박 치차술을 끼얹는다. 그리고 술이 담긴 그릇을 바닥에 던지는데, 이때 입구가 위를 향하면 순조로움을, 아래를 향하면 불길한 징후를 뜻한다. 밤이 되어 낙인하기 전에 코카 잎을 사용해 가축을 계산하는데 이는 마술적인 의미를 띤다. 가축의 크기에 따라 열 개, 백 개 또

는 천개의 잎사귀를 상 위에 늘어놓은 다음, 티 없이 순수하고 완벽하고 부드러운 코카 잎만을 고르는데, 이것은 수확·건조·제품의 포장이 잘되었는가를 보는 것이다. 그 사이에 사람들은 치차와 럼주를 마시고 이야기를 나누며 하라위(고음에서 꺾이는 창법이 구슬프다 못해 한 맺힌 절규처럼 들리는 민요)를 부른다. 자정이 되면 가축 낙인 의식이 시작된다. 사육장 둘레에 페루 국기를 꽂은 막대기를 두르고 그 주위로 코카 잎을 뿌리고 의식의 행위로서 치차술과 럼주를 마신다. 쇠가 빨갛게 달궈지면 낙인을 시작해도 좋다. 일 년 된 동물에게 낙인을 찍는데, 주인이 지정한 모양에 따라 귀를 자르고 뜨거운 쇠로 찍는다. 잘려진 귀 조각은 마테 찻잔에 보관하고, 첫 번째로 나온 피를 잔에 담아 황소에게 뿌리고 치차술과 섞어 주인에게 바친다. 일 년 전에 낙인을 한 가축들에게는 과일로 장식한 목걸이를 매달아준다. 낙인 의식이 끝날 무렵 주인은 가축들에게 옥수수·과자·구운 옥수수·캐러멜을 던져 가축의 숫자가 늘어나기를 소원한다.

결국 산마르코스에는 안데스 지역에서만 볼 수 있는 동물, 악기 연주, 일상 풍경이 녹아 있다. 인디오들에게 전혀 낯선 것이 아니었기 때문에 산마르코스를 자신들의 것으로 소화할 수 있었다. 그러나 산마르코스의 복층 구조에는 엄연하게 이종혼합이 작용하고 있다. 역사학자 로메로는 이를 성상들이 메스티소화하는 과정이라고 보고 있다. 성상 또한 예술적으로 자유롭게 표현하고 싶었으나, 에스파냐의 영향에 있던 터라 감히 그럴 수 없어서 상단에는 성자들을, 하단에는 인간들을 배치하는 방법이 대중적으로 널리 퍼졌다는 것이다.

안데스의 지형 조건과 건축

안데스문화에 속한다고 볼 수 있는 나라는 안데스 산맥이 지나가는 페루·
에콰도르·볼리비아인데, 그중에서도 페루의 산악지대와 해안지대에서 괄
목할 만한 문화가 발생했다. 일반적으로 페루의 지형은 아마존 밀림, 안데스
산악지대, 해안을 따라 형성된 사막지역으로 나뉘는데, 이러한 지형 분류는
문화의 발전과도 밀접한 연관이 있다. 즉 북부 해안지역을 모태로 차빈·살
리나르·비쿠스·비루·모체문화가 생겨났고, 남부 해안지역을 모태로 파라
카스·나스카문화가, 산악지역을 모태로 티아우아나코·우아리·잉카문화가
발달했다. 이렇듯 안데스의 지형은 안데스의 문화를 이해하는 배경이 되며,
조형미술에 지형적 조건이 끼친 영향 또한 지대했다.

잉카의 마추픽추는 산 정상에 정교하게 돌을 깎아 쌓아올려 세운 공중
도시였다. 또한 잉카제국의 중심지였던 쿠스코에는 아직까지도 면도날 하나
들어가지 않을 정도로 치밀하게 쌓아올린 돌담이 남아 있다. 이러한 석조 건
축은 산악지대라는 지형적 조건을 밑받침 삼아 발전했다. 이에 반해 암석이
적은 해안지대에서는 흙을 이용한 건물과 조형물이 만들어졌다. 나스카의
지상회화나 모래바람이 부는 사막의 평지 위에 나스카의 직공과 도공들이

흙 위에 그린 노상불은 비가 내리시 않는 사막의 기후 틱분에 오래 보전될 수 있었다. 또한 북부 해안지역에도 굽지 않은 아도베adobe 벽돌로 쌓은 거대한 도시가 세워졌고, 피라미드 구조물과 종교건축이 세워졌다. 굽지 않은 벽돌로 지어진 이 건축물들이 쓰러지지 않고 강건하게 버틸 수 있는 이유 역시 지형 조건 덕분이다.

태평양 연안에 위치한 페루의 지형은 매우 다채로운데, 이 점에 대해 페루와 접해 있는 주변국의 지형 조건을 통해 좀더 쉽게 이해할 수 있다. 페루는 동쪽으로는 브라질의 열대우림과 볼리비아의 고원지대에 접해 있으며, 남쪽으로는 칠레의 국경과 맞닿아 있다. 이에 따라 페루 안에는 뚜렷하게 구분되는 세 가지의 지형적 특성이 존재한다. 즉, 안데스 고원지역·아마존 밀림·해안지역이다.

이러한 페루의 3대 지형 분류는 안데스문명 미술의 발전과도 깊이 연관돼 있다. 말하자면 고원지역·아마존 밀림·해안지역이라는 서로 다른 지형적 환경이 결과적으로 다른 문화를 낳은 것이다.

페루의 3대지형과 안데스문명기미술

페루의 3대 지형	지형적 특성	안데스 문화	건축
고원지역 (알티플라노)	안데스 고원지대(5945미터) 만년설과 화산	푸카라, 티아우아나코, 잉카문화	석조 건축물
밀림 (셀바)	안데스 산맥의 동쪽에 위치 광활한 아마존 열대밀림 고온 다습의 열대성 기후	뚜렷한 문화가 발견되지 않음	뚜렷한 건축물이 발견되지 않음
해안지역 (코스타)	안데스 산맥의 서쪽에 위치 건조한 태평양 해안지구 3000킬로미터에 이르는 아카카마 사막	파라카스, 나스카, 모체, 치무 문화	아도베 벽돌 건물

이 중 고원지역은 거대하고 평평한 온대초원인 스텝 지역으로, 정상의 높이가 5945미터에 이르고, 안데스 산맥의 고도 3765미터 지점과 4627미터 지점에 걸쳐 있다. 인간이 살아가기에는 적합하지 않은 고도 때문에 대부분의 사람들은 농경과 목축이 가능한 산간분지와 고원지대에 산다. 이들의 주거지역을 살펴보면, 안데스문명이 발달했던 지역과 맞닿아 있음을 알 수 있다. 안데스 산맥을 따라 남쪽으로 내려오면 비옥한 고원분지의 계곡 사이로 잉카문명이 자리 잡고 있다. 또한 더 남쪽으로 내려가면 수만 년 전에 지각의 융기로 바닷물이 호수가 된 티티카카 호수가 있다.

주목해야 할 점은 티티카카 호수 인근 고원지대에서 다른 지형의 안데스문화와 달리 석조 문화가 발전했다는 사실이다. 푸카라문화(기원전 300년경)에서는 잘린 머리통이 부조로 묘사된 석조 비석이 제작되었다. 안데스 지역에서 적의 머리를 잘라 숭배하는 관습은 널리 퍼져 있었는데, 이러한 도상이 도자기와 직물을 통해 풍부하게 재현되었다. 이러한 푸카라문화는 티티카카 호수 기슭에서 융성한 티아우아나코문화로 이어진다. 또한 사암과 현무암 블록을 이용하여 각 면들을 치밀하게 결합시켜 제작한 티아우아나코의 '태양의 문'은 석조 비석의 결정체라 할 수 있다. 이러한 고원지대의 문화는 잉카 제국에 이르러 석조 건축의 정수를 보여준다. 잉카의 수도였던 쿠스코에 거대하게 서 있는 돌 담벼락을 비롯해 오늘날 수많은 관광객들이 오르고 있는 마추픽추 또한 그중 하나이다.

밀림지역은 안데스 산맥의 동쪽에 위치한 열대성 기후의 아마존 밀림을 말한다. 일반적으로 아마존 밀림이라 하면 브라질의 아마존을 떠올리지만, 그외에도 콜롬비아·에콰도르·페루·볼리비아 또한 아마존 강과 인접돼

있어서 널림이 있는 나라들이나. 그중에서도 페루는 아마존 킹 상규를 끼고 있어서 열대밀림에 접근할 수 있는 최적의 위치에 있다. 문화적으로 아마존 밀림지대는 안데스 문화권에 속하지만 다른 지역과 분리된, 자기들만의 문화와 예술을 영위해왔다. 예를 들어 깃털공예·목공예·나무껍질공예·토기 등의 독자적인 미술이 존재했던 것은 분명하다. 그러나 일반적이고 전형적인 안데스문명은 아마존 밀림지대까지는 미치지 않았으리라 추측된다.

페루의 해안지역은 태평양과 안데스 산맥 사이에 좁고 길게 이어진 3000킬로미터에 이르는 아타카마 사막지대를 가리킨다. 해안지대의 건조한 기후는 사막 속에 미라와 함께 매장됐던 직물들이 보존될 수 있었던 조건이 되었다. 그러므로 해안지역의 지형과 기후에 대한 고찰은 해안지역의 예술을 이해하는 다리 역할을 한다. 해안사막은 적도에서 상승한 기류가 하강하는 고압대 지역에 비가 거의 내리지 않아 형성되었다. 또한 주변 바다에 차가운 한류가 흐르는 경우에도 해안을 따라 매우 건조한 해안사막이 발달된다. 한류 주변은 기온이 낮아 바닷물이 증발하지 않고 비구름도 잘 형성되지 않아 강수량이 미미하기 때문이다. 이러한 요인으로 남미 대륙의 서쪽, 즉 페루의 해안가에는 남극에서 올라오는 해류의 영향을 받아 해안사막이 길게 형성되었다.

해안지역에서 문명이 발생한 지역은 산에서 바다로 흘러드는 강에 의해 형성된 비옥한 계곡평야 지역으로 제한된다. 편의상 이들 지역을 북부·중부·남부 해안으로 구분하기도 한다. 북부 해안지역은 현재의 트루히요에 가까운 치카마·모체·비루 계곡들로, 바로 이들 지역에서 모체문화와 치무문화가 발전했다. 중부 해안지역은 오늘날 페루의 수도인 리마가 위치한 곳

으로 리막·찬카이·루린문화가 있었다. 남부 해안지역에서는 파라카스·나스카문화가 꽃피웠다. 안데스문명의 직물이 직조 상태나 염색, 도상의 보존 상태가 훌륭한 것은 이러한 건조한 사막 기후 덕분이었다. 또한 고원지대와 같은 석조 비석을 찾아보기 힘든 대신에 사막에 널려 있는 흙을 이용한 아도베 건축이 발전했다.

안데스의 미술 중에서도 특히 건축 분야는 지형과 기후의 영향을 크게 받았다. 잉카의 마추픽추나 오얀타이탐보와 같은 대규모 석조 건축이 가능했던 것은 산악지대에 풍부한 암반이 존재하기 때문이었다. 이에 반해 해안지대에서는 암반으로 된 건축물이 아닌, 사막에 깔려 있는 흙을 이용한 건축물이 세워졌다. 대표적인 것이 모체의 우아카, 치무의 찬찬 도시이다.

태평양 연안의
나스카와 모체

페루미술이 뭔지 모를 때도 나스카의 지상회화 정도는 들어봤었다. '디스커버리'라는 제목의 텔레비전 프로그램과 잡지 기사의 단골메뉴가 아니던가! 우주인이 아니고서는 그렇게 큰 그림을 그릴 수 없다느니, 지상회화는 우주인의 활주로였다느니……. 믿기 어려울 만큼 엄청난 크기라서 비행기를 타고 하늘로 올라가봐야 그림이 보인다는 사실만으로도 사람들의 무한한 호기심과 상상력을 자극하는 것이 지상회화다.

나스카의 지상회화는 그 옛날 나스카의 예술가들이 동원된 국가 정책 사업이었을 테고, 그 예술가들은 당대에 활발하게 활동하던 직공이나 도공이었을 확률이 높다. 직공이나 도공이 아니었더라도 나스카 예술에서 흐르는 공통의 느낌, 당대의 미학에서 벗어나기란 쉽지 않다. 그건 '선과 색'에 초점이 맞춰진 나스카만의 감각이었다. 토기와 직물과의 유사성을 통해 지상회화가 나스카 예술가의 작품이었음을 확인하기란 그리 어려운 일은 아니었다.

페루미술에 관한 책을 읽다 보면, 나스카와 비교되는 또다른 문화가 나타난다. 바로 모체문화이다. 나도 모체문화에는 익숙하지 않았는데, 모체의 초상 토기를 보고는 그만 마음의 빗장이 풀리고 말았다. 남자 얼굴을 사실적으로 조각한 것이었는데, 이목구비도 뚜렷하고 섬세하게 표현했을 뿐만 아니라 얼굴 표정에서 그 사람의 마음 씀씀이가 전해졌다. 그런데 어디선가 본 것 같은 느낌이 든다. 낯설지가 않다. 그 얼굴 생김새가 우리와 닮은 것 같았다. 우리와 인종적으로 가까워서 그런 게 아닌지…….

모체는 나스카와 비슷한 시기에 발전했던 안데스문화 중 하나였다. 나스카는 태평양의 남부 해안에서 발달했고 모체는 북부 해안에서 발달했다. 같은 태평양 연안에서 발달한 이 두 문화는 해안문화라는 공통점도 있지만, 알고 보면 아주 다른 성향을 가졌다. 이들 두 문화가 중요한 이유는 안데스문화의 척추에 해당하기 때문이다. 차빈·파라카스·비쿠스·비루와 같은 이전 문화를 발판 삼아 비로소 안데스문화가 활개를 치기 시작한 것이다. 태평양 연안에서, 짠 바닷물 가까이에서, 게다가 비 한 방울 내리지 않는 사막지대에서 독자적인 문화를 일궈낸 것이다.

나스카는 '선과 색의 예술'을 디자인했다.
가느다란 선의 움직임으로 각종 동식물과 인간의 형태를 조율했다.

죽은 사람의 몸을
천으로 꽁꽁 싸매다

직물의 용도는 실로 다양하다. 인간은 탄생하는 그 순간부터 천에 감싸여 엄마 품에 안긴다. 살아가면서는 어떠한가? 천으로 된 옷을 입고 밤이 되면 큰 천으로 된 이불을 덮고 잠을 잔다. 또한 나이가 들면 수의를 지어 죽음을 준비하게 된다. 수의는 저세상으로 떠나는 고인의 명복을 빌기 위해 가장 정성을 들여 짓는 하늘나라의 옷이다.

페루에는 죽음을 위해 옷감을 짜는 일이 기원전부터 있어왔다. 태평양 연안에서 겹겹이 포개진 직물에 싸인 수많은 미라들이 발견되었는데, 신기하게도 수천 년 전에 직조된 천들의 색상과 문양이 선명하게 보존된 상태였다.

태평양 연안의 나스카문화를 얘기하려는 참에, 이 무슨 엉뚱한 이야기인가? 솔직히 말하면 나스카문화를 언급하면서 파라카스문화를 먼저 언급하지 않을 수 없다. 나스카는 파라카스를 등에 업고 발전했기 때문이

파라카스의 미라

다. 일부 학자들은 이들 문화를 동일신상에서 보기도 한다.

파라카스문화는 남부해안 이카Ica에서 발전했다. 오늘날 이곳은 포도주산지로 유명하다. 나는 쌀쌀한 아레키파 산악지대에서 밤차를 타고 이른 아침이 돼서야 이카에 도착했다. 아침 시간인데도 후덥지근했다. 덥고 습한 해안지역 기후가 익숙하지 않아서 택시기사에게 투덜거리듯 물었다.

"왜 이렇게 덥죠?"

"그래야, 포도가 잘 자란다구요."

기사는 느긋하게 대꾸했다.

그래, 이정도 더운 건 참아야지, 포도가 잘 자라려면…….

이카는 아야쿠초 행 버스로 갈아타기 위해 어쩔 수 없이 들린 곳이었는데, 때마침 도로를 점거한 시위가 벌어져서 터미널의 모든 버스가 발이 묶이고 말았다. 마냥 터미널 의자에 앉아 기다릴 수도 없고 해서, 가이드북을 펼쳐들고 가볼 만한 곳을 물색했다. 오아시스라는 곳과 이카 박물관이 적당했다.

∘∘ 오아시스와 이카 박물관

오아시스는 말 그대로 오아시스였다. 사막 한가운데 오아시스가 있었고

그 수면 위로 사막 능선의 그림자가 비쳤다. 아마도 누드 사진작가가 이 장면을 보았다면 그의 심장은 기대감에 팔딱거렸으리라. 그 사막에서 모델을 무진장 혹사시켜가며 예술을 하느라고 말이다. 모래와 사람의 살갗은 한 덩어리가 되어 푸른 하늘과 잔잔한 오아시스를 배경으로 만물의 움직임을 대변할 것이다.

대학 시절 산악부 활동을 했었는데, 1986년 봄에 처음으로 오른 인수봉에도 '오아시스'가 있었다. 인수봉은 한 덩어리로 이루어진 아주 커다란 암반이라서 땅바닥부터 꼭대기까지 암벽등반으로 올라야만 했다. 시작

은 데★슬랩이라고 부르는 80도에서 90도 정도 각도의 밍밍한 바위를 오르
는 일이었다. 초보자에겐 심한 형벌이나 마찬가지였다. 그 옆을 거미처럼
쓱쓱 올라가는 괴물 선배들도 있었다. 죽을 지경이 다 되어 도착한 곳은
흙바닥에 몇 그루의 나무를 심어 오아시스처럼 꾸민 쉼터였다. 바위에 매
달리다가 직립보행이 가능한 흙바닥에 안착했다는 사실만으로 마음속에
무한한 기쁨이 차올랐다. 그곳의 이름을 누가 지었는지 몰라도 아무리 생
각해봐도 너무 잘 지은 것 같다. 반면 달력 사진에나 나올 법한 이카의 '진
짜' 오아시스를 눈앞에 두고 나는 오히려 실감이 나지 않았다. 오토바이
택시를 타고 너무 쉽게 도착해서 그런가? 어쩌면 오아시스는 슬픔 다음에
오는 기쁨, 고통 다음에 오는 환희……, 뭐 그런 감정적인 카타르시스가
아닐까?

이 아름다운 곳에 호텔이 들어서 있었다. 아침 7시. 그 시간에 아침을
먹을 수 있는 곳은 호텔밖엔 없었다. 아침식사는 별다를 게 없었다. 아메
리칸 스타일은 모닝 빵에 커피, 오렌지주스 정도이고, 콘티넨털 스타일은
여기에 계란프라이가 추가되는 정도이다(콘티넨털이 조금 더 비싸다). 아메
리칸 스타일로 주문을 끝낼 무렵, 한국인 관광객이 열 명 가량 들어왔다.
시내 한복판에 있는 호텔이라면 슬그머니 눈을 돌려 모른 척할 수도 있었
겠지만 이 호텔만은 사정이 그렇지를 못했다.

먼저 자리에 앉은 몇몇 관광객에게 인사를 했다. 엘리베이터에 같이
탄 초등학생 아이가 꾸벅 인사하면 절대로 미워할 수 없지 않은가. 그런
초등학생이 된 기분으로 자리에 일어나서 인사를 건넸다.

"안녕하세요."

화려한 꽃무늬 바탕의 골
프셔츠를 입은 50대 중년부인
이 깜짝 놀란다.

"어머, 한국인이세요?"

뒤따라 들어오던 여행사
사장이 더 당황해하면서 이렇
게 말했다.

"이곳에 여러 번 와봤지만
혼자 온 사람은 처음 봅니다."

관광객들의 눈빛은 정신이
나갔거나 아니면 이상한 생각
으로 사막 한가운데의 오아시

이카 박물관 입구 전경

스를 찾은 여자를 보듯 했다. 얼른 내 여행 목적을 밝혀야 했다. 안 그랬다
간 여행 온 어르신들에게 인생 상담을 받아야 할 판이었다. 한국을 떠나와
서도 한국 생활이 이어진다. 그 관습을 피할 수 없거든 관습대로 따르는
게, 내가 편해지는 길이다.

오아시스에서 오토바이 택시를 타고 이카 박물관으로 이동했다. 사막
을 가로질러가면서 움직이는 것이라고는 오로지 오토바이밖에 보지 못했
다. 그리고 은근슬쩍 사막의 모래가 얕아지면서 아스팔트 깔린 도시가 나
타났다. 이 도시를 세우기 위해 얼마나 많은 모래를 걷어치웠을까? 이런
생각을 하다 보니 어느새 목적지에 도착했고, 나는 오토바이 기사에게 팁
까지 얹어주고 내렸다. 이카 박물관에 들어섰는데, 벽면에 신문 조각이 붙

이 있었고 기사의 일부에 빨간색 밑줄이 그어져 있었다. 박물관 분위기가
심상치 않았다.

"무슨 일 생겼어요?"

입장권을 사면서 직원에게 물었다.

"아주 중요한 국보급의 직물을 도난당하고 말았어요."

직원은 성의 있게 설명해주면서 벽에 붙어 있는 신문보도를 참고하라
고 덧붙였다.

벽에 더덕더덕 붙어 있는 각종 일간지의 기사를 읽어보니, 얼마 전에
파라카스 최고의 직물이 도난을 당했다는 내용이 실려 있었다. 고개를 돌
리니까 그제야 '페루의 보물을 돌려봐라' 라는 현수막이 눈에 들어왔다. 이
럴 수가, 어떻게 이런 일이……. 믿을 수 없었다. 새벽녘에 일어난, 경비원
이 가담한 도난 사건이라고 했다. 박물관 직원들은 그 보물이 외국으로 빠
져나가지 않기만을 바란다고 했다.

∞ 파라카스의 직물과 미라

사실, 페루미술 연구를 시작했을 때 머릿속에 떠오른 것은 고대 직물의 이
미지였다. 잉카의 기하학적인 직물 문양이 세계 패션 산업에도 응용된 지
오래지만, 잉카의 직물은 파라카스의 것에 비한다면 어린애 장난처럼 보
일 정도다. 이렇게 말하는 데 다소 성급한 면이 없지 않지만, 그만큼 파라
카스의 직물은 좀 특별한 구석이 있다.

잠깐 나의 반(反)아카데믹한 연구 방법에 대해 말해야겠다. 나는 어떤
미술을 이론적으로 알기 전에 사진을 통해 충분히 감상하는 습관이 있다.

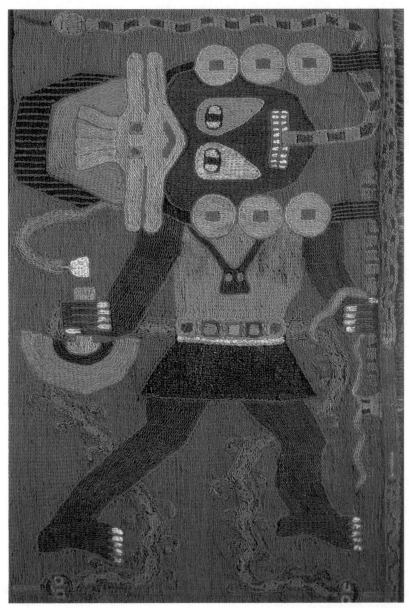

파라카스의 직물 도상

그리고 이런에선 느낌을 기린 후에 이론적으로 접근한다. 그러나보면 나의 느낌을 중심에 두고 학자들의 의견을 포용하게 된다. 그러다가 정말이지 반가워지는 때는, 아니 나 자신이 기특하다고 느낄 때는 나의 느낌이 대부분의 학자들의 생각과 일치할 때다. 이런 느낌을 확인했던 것이, 바로 파라카스의 직물이었다. 많은 학자들 또한 안데스문명 직물 중에서 파라카스의 것을 최고의 걸작으로 꼽는 데 망설이지 않는다.

사진의 직물은 기원전에 제작되었다. 물론 같은 시기에 직조된 직물들은 많았다. 그러나 이것만큼 독특하거나 압도적인 도상 표현은 찾아보기 힘들다.

그 사람이 남자인지, 여자인지 나는 모릅니다. 미니스커트를 입었지만 딱히 여자의 몸이라고 할 만한 다른 성적 징후는 보이지 않습니다. 이 사람의 자세는 매우 독특합니다. 서 있는 건지, 누워 있는 건지, 날아가는 건지……. 또한 몸의 각도도 문제가 됩니다. 상체는 정면을, 하체는 측면을 향하고 있고, 그보다 더 문제가 되는 곳은 머리통입니다. 시계 반대 방향으로 90도 꺾여 있습니다. 그런데 더 큰 문제는 그 사람의 입에서 기다란 뱀이 나오고 있다는 것입니다. 토하는 건지, 뱀 스스로가 기어나오는 건지는 모르겠습니다. 근데 우습게도 그 뱀의 입에서도 역시 뱀이 나오고 있습니다. 이 사람은 무진장 뱀을 좋아하나 봅니다. 양손에도 뱀이 들려 있고 허리띠도 뱀으로 변하고 있습니다. (파라카스 직물 도상을 바라보며, 이카 박물관에서)

이 글에서 짐작되듯이 1920년대 페루의 고고학자 테요는 한 개인이

소장한 고대 직물에 강한 호기심을 느
꼈다. '이 정도의 직물이 제작되었을
정도라면 분명 대단한 문화임에 틀림
없을 거야.' 그는 이렇게 확신하고 곧
바로 남부 해안의 콜로라도에서 장기
간에 걸친 발굴 작업단을 구성한다. 그
리고 얼마 후 그의 예상이 적중했다.

테요는 피스코 항구에서 남쪽으로
18킬로미터 떨어진 파라카스 반도에
위치한 사막의 한가운데에서 동굴 무
덤을 발견한다. 케추아어로 '파라카
스'는 미세한 먼지가 일고 가랑비가 모
이는 태풍의 바람이라는 의미가 있다.
얼마 후, 테요는 동굴무덤과 유형이 다
른 또다른 공동묘지를 발견하는 쾌거
를 이룬다. 아주 커다란 묘 구덩이에서
429구의 미라를 발견했는데, 미라는
하나같이 여러 겹의 천으로 감싸여 있
었다. 미라들은 다리를 가슴팍에 바싹
붙인 채 오므리고 앉아 있어 자궁 속

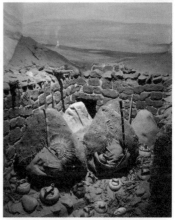

위부터, 동굴 무덤, 공동묘지, 천 꾸러미

태아와 비슷한 자세를 취하고 있었다. 그런데 문제는 미라의 자세가 아니라 미라를 감싼 몇 겹의 천이었다. 그 가운데는 길이가 20미터나 되는 것도 있었으며, 천 꾸러미의 높이가 2미터에 이르는 것도 있었다. 시체를 바구니에 담은 후에 한 장씩 천으로 감싸면서 바느질로 마무리했다. 그런데 이렇게 많은 양의 옷감을 짜기 위해서는, 그 당시의 제직 상황을 고려해볼 때, 약 5000시간에서 2만 9000시간이 소요된다고 한다. 직공은 이 많은 시간 동안 천을 짜면서 무슨 생각에 사로잡혀 있었을까? 오로지 죽음만을 생각한 건 아닐까?

이카 박물관의 전시를 다 둘러보았을 즈음, 화장실에 가고 싶어졌다. 그런데 그곳에 가기 위해서는 한쪽 방의 통로를 지나가야 했는데, 그 방엔 미라가 한가득히 앉아 있었다. 리마의 황금박물관에도 미라는 많았지만, 여기처럼 꽉 차 있지는 않았다. 입구 쪽은 햇빛이 비쳐서 그나마 밝았지만 안쪽은 여전히 침침했다. 그리고 좌대 위에 안치된 미라의 눈높이와 나의 눈높이는 엇비슷했다.

'나를 지켜보고 있는 거야…….' 이런 생각이 들자, 차마 그 통로를 지나갈 수가 없었다. 박물관을 지키던 경비가 화장실이 어디냐고 물어봐 놓고 가지 않는 나를 쳐다보고 있었다.

지상회화는
나스카 디자이너의 작품이었다

●●

나스카는 원래 이번 여행에서 갈 계획이 아니었다. 고대 안데스문명에서
나스카가 차지하는 위치는 매우 크지만 현지에 남아 있는 것은 지상회화
뿐, 대다수의 작품들은 해외로 빠져나갔거나 리마 등지의 박물관에 있는
실정이라 굳이 현지에 갈 필요가 없다고 생각했다. 그런데 리마에 머무르
는 동안 신세를 졌던 빛나 엄마가 미국에서 온 여행팀에 합류할 것을 제

나스카 가는 길(왼쪽) 지상회화를 보기 위해 탑승한 경비행기(오른쪽)

안했다.

"저야, 너무 좋지요."

그렇게 생각지도 않게 나스카를 내 손에 넣을 수가 있었다.

리마에서 버스를 타고 남쪽으로 6~7시간을 내리 가면 나스카에 도착한다. 오로지 지상회화만을 보기 위한 대장정의 버스 여행이었지만, 가는 내내 미국에 사는 교민들의 생활과 자녀교육에 대해 들을 수 있어서 유쾌했다. 한국 사람들은 한 치 건너 다 아는 사람이라는 말이 맞는 것 같다. 모르는 사람이더라도 잠깐 말을 나누고 보면, 묻는 말이 있다.

"그럼, ○○ 아세요?" 이렇게 말이 이어질 때가 많다.

유쾌하게 대화를 나누다보니, 어느 사이에 버스는 경비행장에 도착해 있었다. 생각보다 많은 경비행기 회사들이 입점해 있었다. 경비행기를 타기 전에 간단한 수속절차를 밟는데, 그중 하나가 몸무게를 적는 일이었다. 두 명씩 짝을 지어 세 줄로 앉는 좌석인데, 양쪽의 몸무게가 비슷해야 비행기가 기울지 않는다는 설명이다. 이렇게 몸무게로 짝을 맞춘 후에 하늘로 비상하기 시작했다. 얼마나 올라갔을까?

조종사가 시끄러운 모터 소리를 뚫고 이렇게 외친다.

"이제 곧, 범고래 그림이 나타납니다."

그 그림을 보는 듯하더니만 비행기는 몸체를 뒤집다시피 하며 방향을 꺾었다. 그때부터 멀미가 시작되었다. 있는 힘껏 한 장이라도 정확히 초점을 맞추어 사진을 찍어보려고 했는데, 곡예 부리듯 날갯짓을 하는 경비행기 속에서는 부질없는 몸부림에 불과했다. 그리고 몇 개의 그림(콘도르, 벌

아주 희미하게 지상회화(범고래, 사람 등)가 보인다.

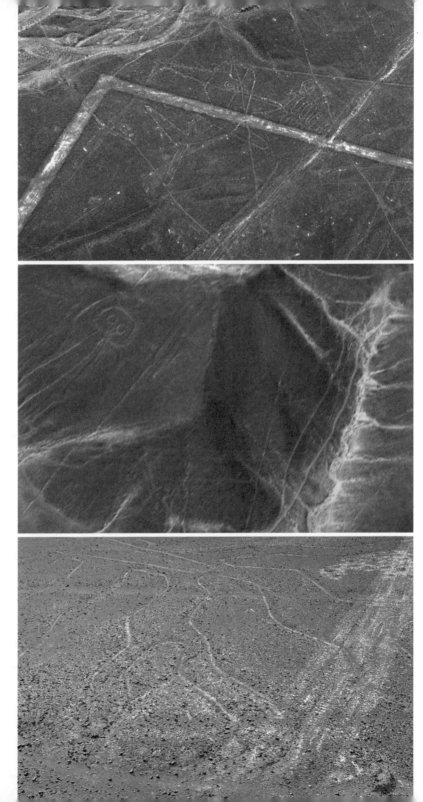

새, 원숭이, 물고기……)을 녀 볼 수 있었으나, 멀미는 내 의지로 조절되는 것이 아닌지라 끔찍하기만 했다. 그때 의자 앞에 걸린 검은 비닐이 손에 잡혔다. 나 같은 사람이 한둘이 아닌 모양이었다. 어릴 적에 처음으로 밤이란 걸 새워가며 시험공부를 한 적이 있는데, 막상 시험시간에는 글자가 두 개로 겹쳐지더니 나도 모르게 잠이 들어버려 시험을 망친 적이 있었다. 경비행기 안에서의 내 상태가 딱 그때 같았다. 애타게 기다렸던 순간이었건만, 막상 그 순간은 물거품처럼 날아가버린 것이다.

어쨌거나 혼란스러운 중에서도 어렴풋하게나마 보기는 보았다. 지상회화는 하늘 높은 곳에서나 볼 수 있는 것도 있지만, 전망대 위에서 볼 수 있는 것도 있었다. 전망대에서 보는 게 나 같은 사람에겐 한결 수월했다. 역시 눈으로 확인한다는 것은 많은 감동을 주고 상상력도 안겨준다. 무엇보다 나스카 사람들이 살았던 사막을 밟아보는 것이 색다른 감동을 전해주었다.

°° 지상회화에 관한 몇 가지 의문

페루에 다녀와서 초등학교 5학년인 아들에게 이런저런 여행담을 들려주었을 때, 유독 아이의 관심을 끈 대목이 '비행기를 타야만 볼 수 있다는 나스카의 지상회화'였다.

"어떻게 그렇게 큰 그림을 그릴 수 있었어요?"

아이가 눈빛이 반짝이며 물어왔다. 정말이지 그 엄청난 규모만으로 지상회화는 대단하게 느껴졌다. 직선 길이가 48킬로미터에 이르며 동물 그림은 15미터에서 305미터에 이르는 것도 있다. 이러다보니 그림 옆에

고층 빌딩이 세워지지 않고서야 절대로 볼 수가 없는 것이다.

"글쎄, 엄마 생각엔 모눈종이의 원리를 이용한 것 같아."

어디서 이런 내용을 읽은 건지, 아니면 문득 떠오른 생각인지는 모르겠다. 아주 큰 그림을 그릴 때 그렇게 하듯, 모눈종이에 그림을 그린 후에 모눈종이의 단위가 되는 네모 칸을 기준으로 넓은 화면으로 옮기는 원리로 그려진 게 아닐까? 이런 원리를 이용했다면 나스카인들의 수학·방위·설계 능력을 높이 살 만하다. 그게 아니라 다른 방법이 이용되었다면 외계인이 그렸다는 설도 그리 허무맹랑하진 않을 것 같다. 하늘에서 우주 비행선을 타고 온 외계인들이 지구에 표시해놓은, 아니면 지구에 상륙하기 위한 비행장…….

이쯤 되다보니, 아이의 상상력은 무한히 팽창하고 있었다.

"근데, 엄마! 어떻게 흙바닥에 그린 그림이 지금까지 남아 있을 수 있어요?"

아이의 질문은 예술과 자연환경의 연관성에 닿아 있었다.

나 역시 그점이 궁금했다. 그런데 이 문제는 페루의 판아메리카 고속도로를 따라 아타카마 사막을 지나면서 이해되었다. 사막에는 한 정당의 유세물을 비롯해 연인들의 영원한 사랑을 맹세하는 문구에 이르기까지, 글로 남긴 인간의 흔적이 남아 있었다. 이러한 흔적은 나스카의 지상회화만큼이나 오래 지속될 것이 분명한데, 그 이유는 지형적 조건에 있었다. 즉 사막에는 10~30센티미터 두께로 모래가 덮여 있는데, 이 모래를 걷어보면 하얀 초석이나 암석과 같은 단단한 바닥이 나온다. 그러니까 도자기에 이용되던 '음각 기법'을 대지 위에 실현시킨 것이었다. 즉, 표면에 있는

벽돌공이 작은 돌에 지상회화 모양으로 선을 그어 팔고 있었다.

붉은색 모래를 파헤치고 그 안에 있는 밝은 빛깔의 모래(다른 색으로써 시
각적으로 구분하는 것이다)를 채워 일명 나스카 라인으로 통하는 대지미술
이 완성된 것이다. 이러한 사막 위의 그림은 비가 오지 않는 한 영원히 지
워지지 않는데, 다행히도 이곳에는 비가 내리지 않는다.

　아이가 새로운 질문을 던져왔다.

　"그런데 그렇게 크게 그릴 필요가 있나요?"

　글쎄, 이 질문에 대해서는 독일의 수학자이자, 평생토록 나스카의 지
상회화를 연구한 마리아 라이헤Maria Reiche에게 물어봐야 할 듯하다. 물론
그녀 말고도 이 방면에서 명성 높은 고고학자들은 많다. 그런데도 그녀의
이름이 나스카에 따라붙는 이유는 지상회화가 1994년 유네스코세계문화
유산으로 지정되는 데 그녀가 결정적인 역할을 했기 때문이다. 1926년에
토리비오는 최초로 이 지역을 탐사하면서 활주로와 비슷한 곧은 선들이
'의식의 길'이라고 주장했다. 즉 이 길에서 나스카의 토기나 직물에 묘사
된 의식 행위(춤추고, 악기를 연주하고, 신을 숭배하는 행위)가 이루어졌을

거라는 추측이었다. 그후 폴 코소크가 기하학 형태와 동물 그림을 연구했는데, 그는 이 그림들을 천체 달력으로 해석했다. 즉 이러한 선들은 천체 현상 및 별자리와 연관이 있다는 주장이다. 이에 대해 라이헤는 그것들 가운데 최소한 몇 개는 별자리를 나타낸다고 말한다. 예를 들자면, 거미는 오리온자리를 나타낸 것이라고 한다. 이러한 천문학 가설은 많은 학자들의 지지를 얻고 있다. 라이헤에 따르면 사다리꼴은 월출과 월몰의 양극단을 나타낸다고 한다. 반대로 그것들을 토착 가문이나 대초원을 가로지르는 물의 흐름과 연관 짓기도 한다. 물 문제는 사막에서 살아가는 그들에겐 여간 중요한 것이 아니었을 것이다.

아이가 진지하게 듣고 있는 모습이 대견하기만 했다. 이번에는 이런 질문을 던져왔다.

"뭣 때문에 그런 그림을 그렸어요?"

"엄마가 생각할 때는 대단한 목적이 있어서 그림을 그린 것 같지는 않아. 지상회화는 인간의 본능인 그리고자 하는 욕구와 세월이 흘러도 변하지 않는 자연환경이 만나서 이루어진 작품이 아닐까. 아스팔트가 깔린 도시에서는 그럴 리가 없지만 학교 운동장, 시골 흙바닥에서 무언가를 설명할 때, 또는 심심할 때 흙바닥에 그림을 그리곤 하잖아. 평면적인 바닥은 사람들로 하여금 뭔가 적고 싶은 충동을 불러일으키거든. 아마도 나스카의 지상회화는 그저 바닥에 자신들이 즐겨 그리던 도상을 표현한 것이 아닐까?"

이렇게 말했지만, 좀 허전한 구석이 남았다. 아무리 생각해봐도 인간의 그리고자 하는 욕구만으로 그리 큰 그림을 그린다는 게 가능할지, 의문

항공사에서 나눠준 지상회화의 약도

이 들었다.

"뭔가, 엄청난 소원을 바라는 마음 에서……, 사람에게 보여주기 위한 것 이 아니라 아주 위대한 신에게 보여 주기 위한 것은 아닐까?"

이렇게 덧붙이고 말았다. 그랬 더니 아들이 하는 말이 걸작이다.

"하느님한테 보여주려고 그 린 거겠네요."

그럴지도 모르겠다. 그래도 역시 여기에 너무 많은 의미를 부 여하는 것이 아무래도 어울리지 않

는다는 생각이 든다. 지상회화 주변에는 이미 오래전에 만들어진 자연의 선들과 인간의 선들이 공존하고 있었다.

나스카의 지상회화는 20세기 초 안데스 기슭의 사막 계곡을 지나던 비행기 조종사에 의해 우연히 발견되었다. 그후, 페루미술의 신비를 한 꺼 풀씩 벗겨나가는 기분으로 많은 학자들이 가설을 내놓았다. 그리고 이제 여기에 나의 추측까지 덧붙이려고 한다. 나스카의 지상회화는 나스카 예 술 전체라는 틀 속에서 이해해야 할 것이다. 지상회화는 분명히 그 당시 잘나가던 예술가들의 참여 아래 이루어졌을 테니까.

○○ 선과 색의 예술

내가 초등학교를 다닐 적에, 미술시간에 물감을 다 칠한 후에 그림의 테두리를 검은 선으로 칠하는 게 유행인 때가 있었다. 누가 먼저 시작했는지 모르겠지만 언제부턴가 반 아이들은 테두리 선을 그어야 그림이 완성된 것으로 인정했다. 그런데 고약스러운 것이 테두리 선을 몰랐을 땐 없어도 괜찮았는데 이것에 맛을 들이기 시작한 이후부터는 빼먹어서는 안 될 당연한 마무리로 여겨졌다. 시각적인 익숙함이 만들어낸 무언의 규칙이었다. 그런데 이러한 테두리 선을 향한 지독스러운 중독 증상이 나스카 도자기에도 나타난다. 이런 탓에 박물관에 들어가 나스카 도자기를 찾기란 누워서 떡 먹기다. 일단은 색이 화려하고 도안을 까만 테두리 선으로 마무리한 건, 죄다 나스카의 것이다.

나스카는 '선과 색의 예술'을 디자인했다. 가느다란 선의 움직임으로 각종 동식물과 인간의 형태를 조율했고, 선과 선 사이를 현란한 색으로 메웠다. 그렇게 태어난 것이 나스카의 직물이고 토기이고 지상회화였다. 나스카는 100년에서 800년경 사이에 발전한 문화로, 페루의 남부 해안가에서 파라카스의 직물과 토기에서 나타나는 문양·디자인·색의 배치·패턴을 바탕으로 나스카만의 독창적인 표현을 이루었다. 가늘고 규칙적인 선을 기준으로 문양이 만들어지고 공간이 분할되는 것이 이를 입증한다. 그렇다고 무작정 파라카스를 모방한 것만은 아니었다. 파라카스의 것이 조직화된 공간에서 철저하게 완벽한 패턴을 지향했다면 나스카의 것은 다소 여유롭고 자연스럽게 완벽함을 추구했다.

나스키에서 선은 문양을 바탕에서 구분하는 테두리이면서 동시에 미

도자기에 그려진 **통통한 물고기**

적 요소로 작용한다. 시대와 문화에 따라 조형적인 미의 기준과 이상이 달라질 수 있는데, 나스카에서는 선 표현이 강조되었고 마무리로는 반드시 테두리를 그어야 하는 취향이 지배적이었다. 이처럼 선과 색이 강조된 나스카의 토기를 보면 차빈문화의 대상을 완벽히 재현한 부조에서 느껴지는 권위적인 느낌은 사라진 것 같지만, 잘린 인두상을 비롯한 초자연적인 도상 표현에 차빈문화의 흔적이 여전히 남아 있다. 파라카스문화의 발전 배경(차빈의 기후적인 조건은 목화 재배에 적합하지 않았기 때문에 일부 종족들이 남부 해안의 이카 계곡으로 이동하였고 파라카스문화는 그들의 영향을 받게 되었다)에 차빈문화가 있었음을 의식한다면 나스카 역시 차빈의 영향권에 속한 문화로 이해해야 한다.

흥미롭게도 나스카 이전에 만들어진 토기들은 굽고 나서 채색을 했다. 그러니 손으로 문지르면 채색이 지워지기 마련이었다. 하지만 나스카 시대에 들어서서는 색을 칠한 후에 토기를 구웠다. 결국 높은 온도를 견뎌낸 색이 도자기 표면에 딱 달라붙어 물에도 지워지지 않는, 기술적인 쾌거를 이뤄낸 것이다. 이런 자신감 때문인지 나스카 도공들은 다양한 색을 만들 줄 알았고 색채 대비 감각이 남달랐다. 명도가 높은 색과 낮은 색을 병치하면 따로 보았을 때보다 밝은 색은 더 밝게, 어두운 색은 더 어둡게 보인다. 이것을 색의 명도대비라고 하는데, 나스카의 채색에 이 효과가 이용

되었다. 거의 대부분 세 단계의 갈색조와 흰색이 사용되었는데, 이때 오렌지빛 갈색과 진한 갈색 사이에 흰색 면을 배치하였다. 흰색 주변의 갈색은 더 진해 보이고 흰색은 더 하얗게 보이는 대비 효과를 노린 것이다. 그들은 색의 대비를 더욱더 강조하기 위해 테두리를 이용했다. 이 선은 문양의 외곽선이기 때문에 감정을 드러내지 않고 외형을 따르는 규칙적인 굵기의 선이다. 이때 선은 검은색에 가까운 갈색이

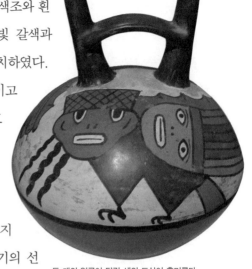

두 개의 얼굴이 달린 새의 도상이 흥미롭다.

다. 면에 부속되는 것 같지만 결과는 '선의 강조'로 나타난다. 대표적인 예는 지상회화에서 보이는 동물이나 기하학적인 표현에서 잘 나타난다. 나스카의 테두리 선은 사실상 파라카스 토기의 날카롭고 예리하게 파 들어간 음각선이 대체된 것이다.

나스카 토기에 그려진 문양들은 직물에 나타나는 것과 비슷하다. 그 시대가 선호하는 문양은 장르를 넘어 교류하기 마련인가 보다. 요즘에도 잘나가는 로고는 일상 잡화나 티셔츠, 핸드백에도 찍힌다. 단순히 브랜드를 상징하는 로고뿐만 아니라 유행하는 캐릭터라면 어떤 물건에서나 볼 수 있다. 나스카에서도 그랬다. 직물에서 인기가 좋은 문양은 토기에도 등장한다. 이쯤해서 토기와 직물에 나타난 문양의 비교가 연구 주제로 떠오른다. 나스카 문화에선 이 둘의 관계가 유독 돈독했다. 어느 쪽이 먼저 영

향을 주었다고 말하기는 어렵지만, 나스카의 경우는 파라카스가 그랬던 것처럼 토기가 직물로부터 영향을 더 많이 받은 것 같다. 보통의 경우는 도자기의 문양을 직물에 적용하는 경우가 더 많다. 도자기 작업 과정은 새로운 문양을 시도하기가 직물보다 자유로울 뿐만 아니라, 직물의 제직 과정은 문양의 반복, 즉 패턴으로 이루어지다보니 도자기에 시도된 문양이 직물에 응용되는 것이 보통이다. 그런데 나스카는 이와 반대이다. 얼굴을 표현한 토기에서 눈과 입은 마치 실로 꿰맨 것 같은 모양으로 나타난다. 헝겊 인형을 만들던 기억을 점토에서 재현해낸 것은 아닐까? 또한 채색 디자인은 직물에서 면을 구성한 것과 비슷한 방법을 썼다.

나스카에서는 인물 표현이 두드러진다. 고기잡이, 과일을 들고 있는

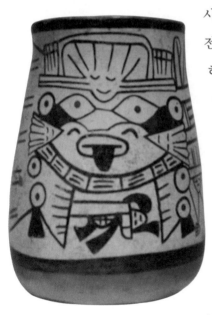

나스카문화에서 이 도상은 참으로 인기가 좋았다.

사람, 무기를 들고 있는 사람, 머리에 전리품을 얹고 있는 사람, 악기를 연주하는 사람에 이르기까지 다양한 모습이 나타난다. 그런데 이 인물들은 마치 공기가 꽉 찬 풍선 인형처럼 팽팽하게 표현되는 특징이 있다. 놀이공원에 가면 헬륨가스를 불어넣은 캐릭터 풍선이 하늘 높이 떠 있는 걸 쉽게 볼 수 있는데, 나스카 토우들이 이 풍선과 흡사하다. 채색 위주의 표면 구성, 즉 직물과 같은 평평한 표면에 익숙해진 습관에서 비롯된

표현으로 풀이된다.

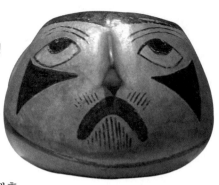

얼굴을 마치 풍선처럼 팽팽하게 표현했다.

뚱뚱하다 못해 지나치게 큰 엉덩이 때문에 일어나지도 못할 것 같은 여자 누드가 있다. 높이 25센티미터 크기의 이 조상은 이카 박물관에서 직접 볼 수 있었는데, 여자의 몸은 살집이 있을 때 더욱더 매혹적이라는 생각이 들었다. 이 여인상은 음부와 엉덩이에 그려진 문신의 형상을 통해 모체의 신화와 연결되어 '어머니 여신'으로 숭배되었다고 한다. 나스카에서 성적인 표현은 이 정도에 그친다. 사실적이지도, 과장되지도 않게 단순하게 축약된 모습이다.

그밖에도 옥수수, 고추, 콩 같은 식물 소재가 나타나고, 동물로는 특히 새가 자주 보인다. 나스카의 자연(해안사막 지형)에 어울리는 바닷가 동물(가재, 새우, 게)도 눈에 띈다. 이처럼 나스카 예술은 자연주의적인 성격을 바탕으로 하여 도식화되고 상징화되었다. 도자기를 만드는 사람이건, 직물을 짜는 사람이건, 지상회화를 그린 사람이건 간에 나스카 예술에는 공통적으로 '선과 색'이라는 무언의 조형 약속이 작용하고 있다. 그리고 나스카 예술가들은 이 약속을 철두철미하게 지켜냈다. 그들에게 선과 색이란 그들이 표현하고 싶은 모든 것을 바깥으로 풀어낼 수 있는 출구나 다름없었을 것이다.

에로틱과 섹스, 성의 천국

내가 페루미술을 연구한다고 하니까, 중남미문학을 전공한 선생님이 모체의 에로틱 토기를 연구해보면 흥미로울 거라고 제안했다. 페루를 다녀왔다는 갤러리의 관장을 만나 페루에 간다고 하니까, 이번에도 모체의 에로틱 토기를 꼭 보고 오라고 당부한다. 페루에 도착해서 도자기를 하는 사람이라고 소개하니까, 이번에도 어김없이 "그럼 에로틱 박물관은 꼭 가봐야겠네요!"란다. 궁금증이 폭발할 지경이 되어, 아침 일찍 에로틱 박물관을 찾아 첫 번째 입장객으로 들어갈 수 있었다. 에로틱 박물관은 라파엘 라르코 박물관과 같은 곳에 있었다. 고고학자 라르코가 에로틱 토우에 '필'이 꽂혀서 많이도 모아댄 건지, 아니면 모체 사람들이 많이도 만들어댄 건지 알 수 없으나, 그 공간은 성적 욕망과 섹스가 가득한 성의 천국이었다. 박물관 바깥에서 싸리비로 시멘트 바닥을 쓸어대는 소리가 잔잔하게 울리는 가운데 내 마음은 요동치고 있었다. 어떻게 그런 생생한 섹스 장면을 목격하고도 아무렇지 않을 수 있었을까?

요즈음은 인터넷을 통해 관음증을 자극하는 영상물이 버젓이 활개를 치고 돌아다닌다. 그 옛날 모체에서도 관음증을 위해 이런 걸 만들었을까? 어떤 학자들은 성교육을 시키기 위해 에로틱 토우가 만들어졌다고 하고, 또 어떤 학자들은 여성들이 젖을 먹이는 동안 성관계를 삼가야 젖에 나쁜 기운이 들어가지 않는다는 믿음 때문에 남성들의 욕구를 자제시키기 위한 방편으로 이런 토우를 만들었을 거라고도 한다. 현대인들은 이 토우의 용도에 대해 무한한 상상의 나래를 펼친다. 그러나 정답은 모체인들만이 알고 있을 거다.

∘∘ 야하지 않은 무표정한 에로틱

모체문화는 조각 토기로 압축된다. 그것도 아주 사실적인 표현의……. 비슷한 시기의 나스카문화와는 이런 점에서 완전히 달랐다. 나스카가 형태를 단순하게 처리하고 현란한 색을 입힌 데 비해, 모체는 사실적인 형태로 점토를 빚었고 재료 자체의 자연색을 고집했다. 기껏 색을 쓴다는 것이 백색 점토로 그림을 그리는 정도였다. 이렇게 나스카와 모체는 아주 달랐다. 그리고 성 표현에서도 많은 차이를 보였다. 나스카가 여자의 성기를 가느다란 음각 선으로 은은하고 간접적으로 표현한 데 비해, 모체는 여자의 성기에 남자의 성기가 들어가는 과정을 생생히 보여준다.

에로틱 토우는 시기적으로 모체 후기에 만들어졌다. 이에 대해 일부 학자들은 모체 사회가 쇠퇴기에 접어들면서 제도상의 위기가 빚어지고 사회의 균형이 깨지면서 윤리가 추락한 징후라고 본다. 그러나 그렇게만 볼수는 없는 것이, 모체문화 이전에 나타난 비루문화에서도 에로틱한 표현

은 공부사제 나비났다. 그늘에게 싱은 네술의 중요한 수제였고 그런 주제를 표현한 토기는 안데스인들의 성 문화를 기록한 조형언어이기도 했다.

그렇다면 에로틱 토우의 테마는 어떠한가? 성에 관한 한 상당히 노골적이어서 남녀 간의 성행위 장면은 물론, 구강성교·자위·동성애·'울트라 슈퍼' 성기·임신과 출산, 그외에 성적인 애무 등에 이르기까지 성을 다룬 백과사전에 가깝다. 성행위 장면에서는 그야말로 리얼리티가 실현되었다. 즉, 남성의 성기와 여성의 성기가 어떻게 결합하고 있는지를 다양한 체위를 통해 보여준다. 이를 고고학자 폴 게브하드Paul Gebhard는 남자와 여자가 누워서 서로 마주보는 체위로부터 남자가 여자의 뒤에서 성기를 삽입하는 등의 여덟 가지 체위로 분류한다.

그런데 섹스 장면을 표현했다면 야해야 하는 것 아닌가? 그리고 보는 이를 몹시도 흥분하도록 해야 하는 것 아닌가?

고등학교 시절에 중간고사가 끝난 후 친구들과 야한 비디오를 보기로 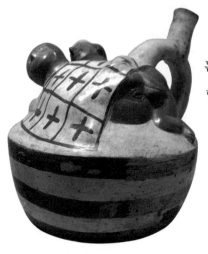 한 적이 있었다. 그때 빌려본 것이 영화 「엠마뉴엘」이었다. 여배우는 힘 닿는 한 최선을 다해 인간의 욕정을 자극할 만한 표정과 제스처를 보여주려고 했다. 거기에다가 음향까지 분위기 조성에 한몫했다. 그런데 정작 야하게 느껴질 소지를 충분히 가지고 있는 이

모체 토기는 점토 자체의 색에 기껏 백색 점토로 그림을
그리는 정도로 색을 아꼈다.

토우는 하나도 야하지 않다. 도리어 진지하기만 하다. 그러니까 이름만 에로틱 토우일 뿐, 「엠마뉴엘」와 같은 야한 영화와는 다른 부류이다. 즉, 에로틱 토우는 전혀 야하거나, 흥분을 전하는 자극을 노출시키고 있지 않다. 말 그대로 성적인 표현을 담고 있지만, 지극히 인간적이어야 할 사랑이나 욕정을 무표정으로 일관해 보여주고 있다. 이 점이 모체의 에로틱 토우가 갖는 신비로움이다.

모체문화보다 앞선 시기에 나타난 비루문화의 에로틱 토우이다. 공 모양의 몸통 아래에 여성과 남성의 성기를 둘 다 가지고 있는 모습이 이채롭다.

○○ 성을 다룬 백과사전

구강성교 또한 에로틱 토우에서 자주 다뤄지는 주제이다. 게브하드는 이번에도 구강성교의 자세에 관심을 가졌다. 대부분 남자는 서 있고 여자는 앉은 자세이기 마련인데, 모체 토기에서는 남자가 나체로 누워 있거나 의자에 앉아 있거나 다리를 벌리고 비스듬히 앉은 자세를 취하기도 한다. 이렇듯 남자와 여자의 자세는 다르지만 남자는 두 손을 여자의 머리 위에 얹고 여자는 남자의 다리를 잡고 있다. 아무래도 모체인들이 이렇게 했으니까, 예술가도 이런 포즈를 재현해낸 것 아닐까?

그밖에도 자위하는 장면이 묘사되는데, 성행위 장면이나 구강성교에 비해 상당히 음울하며 고독하기까지 하다. 성교 장면은 실제 벌어졌을 두 육체의 움직임, 성기의 삽입 과정이 어떻게 진행되고 있는가를 침착하게,

이무던 삼성 없이 세련된 것이있다. 이에 반해 자위 장면에선 지나칠 정도의 감정이입이 목격된다. 마치 자신이 자위하고 있는 듯한, 당사자의 진지함이 묻어난다. 또한 자기 몸뚱이만큼 커다랗게 뻥튀기된 성기를 붙잡고 있는 모습을 보고 있으면 웃어야 할지 울어야 할지 모르겠다. 왜냐면 그 성기의 주인은 죽은 사람이기 때문이다. 자위하는 남자들은 살아 있는 사람으로도 나타나지만 대개가 죽은 사람을 상징하는 해골로 그려진다. 살아 있더라도 두 눈은 해골을 연상시킬 정도로 움푹 파여 있어 죽음에 임박한 사람임을 암시하고 있다. 이에 대해 라파엘은 시체의 수음 행위는 나쁜 습관이 불러온 타락을 나타내는 것이라고 해석하고 있다. 이렇듯 자위의 주인공들은 남자 해골인 경우가 많은데, 혼자서 하는 것도 있고 살아 있는 여자가 옆에 앉아서 해주는 경우도 있다.

구강성교의 테마를 다룬 토기

동성애에 대해선 수많은 연대학자들이 잉카시대에 공공연히 행해졌다고 기록하고 있다. 연대학자 시에사 데 레온Cieza de León은 사제들(복면한 것으로 보아 사제로 추측된다)과 사회적으로 높은 지위의 사람들이 종교적인 성격의 동성애 관계를 가졌음을 발견했다고 한다. 에스파냐 정복자들은 이런 관습을 밉살스럽게 여겼고 동성애 장면을 재현한 금 조각은 피사로에 의해 파괴되었다고 한다.

엔리코 폴리 박물관에 소장된 동성간의 성교 장면을 보면, 앞에 있는

256

남자는 선 채로 허리를 구부려 자신의 손을 항문 근처에 갖다 대고 있으며 뒤에 있는 남자는 앞에 있는 남자의 허리에 손을 대고 자신의 성기를 항문에 삽입하고 있다. 이와 같은 테마는 비교적 적게 발견되지만, 레즈비언 성교는 발견되지 않았다고 한다. 그런데 흥미로운 점은 실제 모체 사회에서 남자들 간의 동성 성교가 금지되어 있었다는 점이다. 잉카 사회에서도 동성애를 한 사람은 다른 범죄와 마찬가지로 화형에 처했다. 이 점에 대해 게브하르드는 동성애 성교 장면은 금지된 것이긴 해도 실제로 행해졌기에 그대로 재현된 것이라고 보고 있다. 그렇다면 에로틱 토우는 모체인들의 성문화 보고서가 될 수도 있지만, 적어도 일부는 당시 사람들이 갖고 있던 환상을 표현한 것일지도 모른다.

죽은 자의 자위 장면

한편 상상할 수 없을 정도로 괴이한 성교도 토기로 표현되었다. 바로 죽은 사람과 살아 있는 사람 사이의 성교이다. 모체인들은 그것이 현실세계에선 불가능하지만 영적 세계에서는 가능하다고 생각했던 것 같다. 아니면 어떤 특별한 이유에서 이러한 초월적인 성교를 주제로 삼았을지도 모른다.

단순히 인간의 성교만 표현된 것은 아니었다. 동물끼리의 성교 또한 에로틱한 주제에서 절대 빠질 수 없었다. 젖소·두꺼비·쥐 들의 섹스는 하나같이 위아래로 포개지는 형태로 나타난다. 이 경우는 인간처럼 적나라하게 과정이 묘사되지 않고 그저 포개진 모습으로 나타날 뿐이다. 실제로 동물 성교의 자세가 이렇지 않음에도 이렇게 표현할 수밖에 없는 데에

는 특별한 사연이 있을 듯하다. 안데스의 동물은 그저 동물이 아니었다. 인간보다 우월한 신일 수도 있었다. 아마도 그래서가 아닐까? 어떻게 감히 신이 하는 섹스를 적나라하게 재현할 수 있겠는가.

반면에 여자들만 등장하는 에로틱 토기도 있다. 여자들만이 할 수 있는 임신과 출산에 관한 주제를 다룬 것들이다. 고대사회에서 임신에 대한 희망은 공통적으로 나타난다. 기록에 의하면 고대 페루인들은 아이가 없는 여자는 죄가 있어서 부정하다고 간주했다고 한다. 한 토기를 보면 출산 장면을 생생하게 묘사하고 있다. 두 명의 산파가 출산을 돕는데, 한 명은 임산부의 앞에서 아기를 받고 있고 다른 한 명은 임산부의 뒤에 앉아 아기가 잘 나올 수 있도록 양손으로 아랫배를 지긋이 눌러주고 있다. 오늘날 산부인과 의사들은 이러한 출산 자세가 옆으로 누워서 아기를 낳는 것보다 힘이 덜 든다고 말한다. 그밖에도 그릇 안에 누워 있는 여자, 앉아 있지만 여성의 성기를 노골적으로 크게 과장시켜 묘사한 것도 있다. 한편 누워서 다리를 벌리고 있는 여자의 성기 안으로 파이프처럼 생긴 도자기의 주둥이가 들어가 있는 토기도 있는데, 주둥

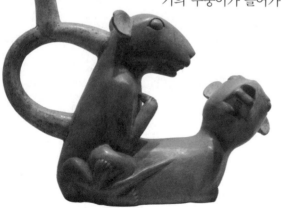

쥐들의 섹스 장면을 묘사한 도자기. 모체문화의 저력은 사실적인 조각을 뛰어넘어 생명을 표현하는 조각 표현에서 여실히 드러난다. 뒤에 있는 쥐의 뒷발을 보면, 이 쥐가 얼마나 섹스에 몰입하고 있는지 알 수 있다. 인간의 섹스에서는 성기를 보여주지만 동물의 섹스에서 성기는 드러내지 않았다. 굳이 성기를 드러내지 않더라도 몸 동작의 표현만으로도 전달하고자 하는 의도, 즉 얼마나 섹스에 집중하는가를 보여줄 수 있다.

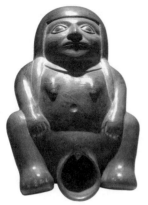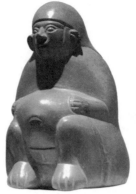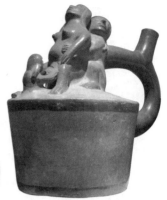

임산부를 표현한 토기에서부터 출산 장면에 관한 토기도 있다.
다리를 벌리고 있는 여자의 성기가 도자기의 주구로 표현된 토기도 있다.

이가 남자의 성기가 하는 일을 대신하고 있는 듯싶다. 또 어떤 토기에서
묘사된 여성은 도도하기 짝이 없는 얼굴 표정을 하고 쭈그려 앉아 있는데,
두 다리 사이 밑에 실루엣으로 드러나는 여성의 음부 묘사 솜씨는 가히 절
정이라 할 수 있다. 이 작품을 제작한 모체의 도공은 당대 최고라고 인정
받았을 것이다.

○○ 사실적 표현의 신비한 느낌

그렇다면 이러한 에로틱 토우를 왜 만들었을까? 게다가 이처럼 다양하고
많은 양을……. 이러한 토우를 가리켜 포르노 또는 성도착증의 표현이라
고 말할 수 있을까? 라르코는 저서 『체칸CHECAN』에서 에로틱 토우를 네
가지 유형으로 분류한다. 체칸은 모체 언어로 '사랑'을 의미한다. 참 아름
답게 들리는 말이다. 아무튼 그가 분류한 네 가지 유형은 '해학적인 토우'
'교화적인 토우' '종교적인 토우' '자연적인 토우'이다.

면서, 해학적인 토우는 성적인 상상을 다소 과장하거나 왜곡하여 실용적인 용도에 접목한 것이다. 거대한 남성의 성기나 여성의 성기가 물을 따르는 그릇의 주둥이로 변형되는 표현이 한 예이다. 교화적인 토우는 섹스의 쾌락을 쓸데없고 무의미한 것으로 재현한다. 예를 들어 무의미한 섹스 행위로 아무것도 못하게 되고, 결국에는 종말에 이른다고 말한다. 해골로 재현되는 죽은 사람의 자위 장면 같은 것이 그 예이다. 종교적인 토우는 신들이 남자들과 나누는 섹스, 또는 하왈·표범으로 재현된 신과 나누는 섹스를 표현한 것이다. 신은 여성과도 섹스를 하는데, 이때는 비옥함을 상징한다고 한다. 자연적인 사실주의 토우는 있는 그대로의 섹스 장면을 재현한다. 다양한 체위에 따라 어떻게 성기가 결합되는지를, 자위행위는 어떻게 진행되는지를 묘사한다.

모체의 에로틱 토우는 사실적으로 표현되었지만 그 느낌은 신비롭고 마술적이다. 분명히 자연, 비옥함, 삶에 충동받고 고무된 예술가들을 자극했을 것이다.

∘∘ 마법사의 피라미드

에로틱 토우는 리마의 박물관에서도 볼 수 있지만, 모체의 피라미드는 직접 가보지 않고서는 그 실체를 가늠하기 어렵다.

"그래, 또 가보자." 이렇게 마음을 다잡고 아야쿠초에서 리마로 돌아온 다음날, 다시 짐을 꾸려 북부 해안을 향해 출발했다. 이번엔 상호가 번듯한 버스를 타기로 했다. 한두 시간도 아니고, 열두 시간 이상을 차에서 보내야 하니, 돈을 아끼기보다 슬슬 꾀가 났다. 중간에 식사도 나오고 음

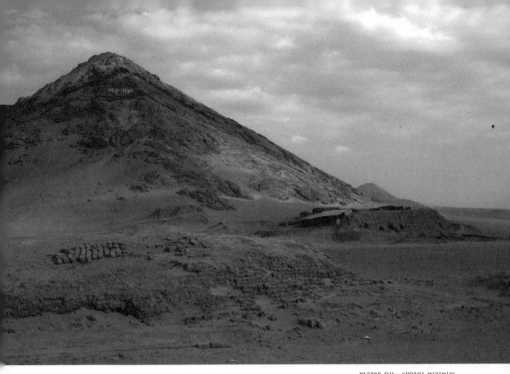

료수도 제공되고, 비행기처럼 승무원도 있는 버스였다. 아마도 승무원을 모집할 때 용모단정이라는 조건이 붙어 있었나보다. 그녀는 깔끔한 유니폼을 입고 흔들거리는 차 안을 살포시 옮겨다니면서 승객에게 음료를 권했다. 그러고는 통로를 빠져나가 운전석 오른편에 마련된 미니바에 가서 컵을 꺼내고 음료수를 따르고 얼음까지 동동 띄워서 가져왔다.

피라미드는 이번이 처음은 아니었다. 이미 리마에서도 가봤던지라, 흙으로 쌓은 피라미드의 위용을 짐작하고 있던 터였다. 그럼에도 모체의 피라미드를 직접 보고 싶었던 이유는 순전히 그 이름이 전달하는 충동적 본능 때문이었다. '태양과 달의 피라미드'……. 나중에 알고 보니 에스파

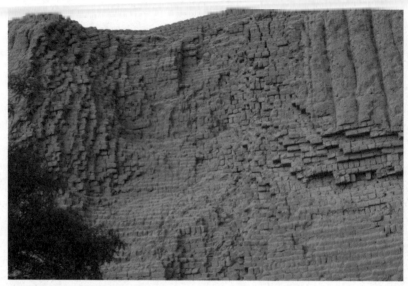
아도베 벽돌로 쌓은 피라미드의 단면

냐 정복자들이 자기들 멋대로 지은 이름이라고 한다.

피라미드는 기본 골조공사를 마친 후 겉 표면에 회벽을 칠하고 아름답게 치장을 한다. 화려한 색채로 그림을 그리거나, 조각상을 붙이거나, 부조로 장식하는 등 치장하는 방법은 다양하다. 그런데 이렇게 정성을 들였어도 세월이 흘러 다음 세대에 또다시 한 꺼풀을 덧입히는 작업을 감행한다. 1, 2년이면 끝나는 오늘날의 리모델링과는 차원이 다르다. 그렇게 몇 번을 반복해서 피라미드는 덧씌워진다. 덧씌우는 목적은 더 높이 쌓는 게 아니라 전체를 한 번 더 벽돌로 입히는 데 있었다.

그런데 이런 덧씌우기 작업은 안데스문화에서도 발견된다. 다만 다르다면 모체인들이 아도베를 이용했다는 사실이다. 그저 흙가루에 물을 섞

이 벽돌공 부자는 모체인의 후손이었다.

어 만든 직육면체의 벽돌만으로 피라미드를 쌓아올린 것이다. 그 이외의
어떠한 재료도 발견되지 않는다. 그러니까 골조를 위한 돌이라든가 쇠붙
이라든가 나무 등이 전혀 쓰이지 않은 채 모체의 피라미드는 오로지 수백
만 개의 아도베 벽돌만으로 올려졌다. 물론 오늘날 남아 있는 피라미드의
형체 일부가 파손되기는 했지만, 기본적인 덩어리는 굳건하다. 순전히 비
가 오지 않는 해안사막 기후 덕분이었다.

　태양의 피라미드를 다 둘러보고 돌아가던 도중에 널따란 들판에서 아
도베 벽돌을 만드는 아버지와 아들을 만났다. '이게 웬 횡재인가!' 아들은
나무틀 안에 흙 반죽을 채워넣었고 아버지는 다 채워진 흙 사이에 있는 막
대기를 힘껏 뽑아냈다. 그 모습이 마술사가 상자에 꽂혀 있는 여러 개의

진흙 빚어낸 메시 비슷했다. 그런데 그들의 작업을 지켜보다가 이상한 점을 하나 발견했다. 피라미드에 사용된 아도베에는 구멍이 없었는데, 이 벽돌에는 네 개의 구멍이 숭숭 뚫려 있었다.

"이 구멍이 뭐예요? 우아카에서는 볼 수가 없었거든요."

"흙을 다 채우면 벽돌이 무거워서 요즘엔 이렇게 구멍을 뚫어요. 그리고 이렇게 구멍이 있으면 바람이 잘 통해서 집이 더 시원해져요."

한창 일하고 있는데 카메라를 들이대면서 이런저런 질문을 던지면 짜증이 날 법도 한데, 성실하게 답해주는 그들이 정말이지 고마웠다. 벽돌 만드는 걸 보고 나서 그 동네의 집들을 보니, 거의가 흙 벽돌로 지은 집이었다. 멀리선 볼 땐 시멘트 같아 보였는데, 실은 아도베 벽돌로 지은 집들이었다. 북부 해안지역의 건축 재료로서 가장 환영받는 재료는 예나 지금이나 흙이었다. 모체의 우아카는 멀리 있는 것이 아니었다.

태양의 피라미드라고 말하는 나를 가리켜, 페루 사람들이 한마디 할지도 모른다. '우아카'라고 말해야지, 무식하게 피라미드라고 한다고……. 그래, 전문용어에 충실해보자. 커다란 산처럼 보이는 한 모체의 우아카는 한 두 개가 아니다. 원래부터 있어왔던 산이 아니라, 사람들이 아도베 벽돌로 쌓아올린 거란다.

먼저 모체의 우아카에 가기 전에, 우아카의 원조라 할 수 있는 우아카 프리에타를 찾아갔다. 오토바이 택시를 타고 사막을 지나 바닷가에 다다랐을 무렵, 높다란 구릉이 눈앞에 펼쳐졌다. 발이 푹푹 빠지는 모래를 밟아가며 우아카 프리에타의 정상에 올랐다. 기원전 2500년경 이곳에 농업과 어업으로 살아가는 정착 마을이 생겨났는데, 무엇보다 안데스문명 미

술의 근원으로 상징되는 도상들이 이 마을에서 발견되었다는 점에 주목할 필요가 있다. 무덤에서 발견된 면직물에는 독수리나 머리가 두개 달린 뱀, 나선형의 몸통을 가진 바닷가 동물이 나타난다. 또, 호박 표면에 인두로 지져서 그린 박 공예가 발견되었는데, 여기에는 펠리노의 머리가 도드라지게 표현돼 있다. 펠리노와 뱀은 안데스문명에서 잉카까지 문화가 끊기지 않고 계승되었다는 증거이기도 하다.

여기서 5분 거리에 모체의 우아카들이 뜨문뜨문 떨어져 있었다. 하나의 우아카를 오르고 다른 우아카를 또 올랐다. 마법사의 우아카에 들어서자, 일꾼 몇 명이 수레를 끌고 지나가고 있었다. 그런데 이게 웬일인가? 수레 안에는 해골이 가득 실려 있었다. 더 끔찍한 것은 다음부터였다. 흙더미를 따라 걷는데 바닥엔 천 조각이 박혀 있었고 실 같은 게 공중에 떠다녔다. 발굴현장에서 조사 중이던 연구원의 설명을 듣고 기절하는 줄 알았다. 내가 밟고 있는 이 땅이 이루 헤아릴 수 없이 많은 이들의 시체가 묻혔던 무덤이었고 천 조각은 고인들이 입고 있던 옷이 삭고 남은 것인데다가 실 같은 것은 고인들의 머리카락이라는 것이었다. 도대체 얼마나 많은 사람들이 묻혔길래! '마법사의 우아카' 라는 이름은 페루 북부와 남부 해안에 살던 고대 마법사들이 영적인 기운을 받기 위해 방문하곤 했기에 붙여졌다고 한다.

∘∘ 잉카의 마지막 왕, 아타우알파

이왕 모체문화를 보러 왔으니, 몇 시간 거리에 있는 카하마르카를 들르지 않고 지나칠 순 없었다. 잉카의 마지막 왕인 아타우알파와 에스파냐 정복

자 피사로의 누명섞인 믿님이 이루어신 그 상소. 아주 특별할 것 같은 예 감이 들었다.

카하마르카에 도착해서는 먼저 아타우알파가 즐겼다는 온천에 갔다. 정말로 신기하게도 뜨거운 물이 나오는, 그가 몸을 담갔다는 탕에도 들어 가보았다. 천장을 짚으로 엮어 뜨거운 햇빛을 차단한 어두컴컴한 방이었 다. 지푸라기 사이로 들어오는 햇빛이 그 방의 유일한 조명이었다. 물은 김이 올라올 정도로 뜨끈뜨끈했다. 그냥 발만 담갔는데도 도저히 뜨거워 서 더 담그고 있을 수가 없었다. 어두운 실내 탓인가? 물 밑에서 아타우알 파의 영혼이 돌아다니는 것 같은 이상한 기운이 감돌았다.

그런데 아타우알파는 잉카의 왕이었으면서 왜 쿠스코가 아닌 페루 북 부에 머물렀을까? 그건 아타우알파가 정식으로 추대된 왕이 아니었기 때 문이다. 쿠스코에는 아타우알파의 이복형제가 있었는데, 그가 모든 사람 들이 인정하는 잉카의 왕이었다. 그들의 아버지인 선대왕은 지금의 에콰 도르 땅을 정복하면서 그곳의 공주를 아내로 들였는데, 이 사이에서 태어 난 자식이 아타우알파였다. 왕은 아타우알파의 영리함에 흡족해했으나 서 자에게 왕권을 물려줄 수는 없었다. 궁리 끝에 왕은 큰아들을 불러 이렇게 말했다고 한다.

"너는 잉카를 맡고, 북부 지역은 아타우알파가 독립적인 왕권을 가지 고 다스렸으면 하는 게 이 늙은 아비의 바람이다." 효자였던 큰아들은 순 순히 아버지의 뜻을 받아들였다. 그런데 아버지의 죽음 이후 두 형제간에 권력다툼이 벌어졌다. 쿠스코의 잉카 진영에서는 아타우알파를 가만두면 안 된다는 상소문이 끊이질 않았고 아타우알파 역시 군사들을 이끌고 쿠

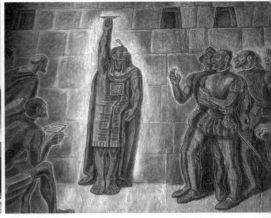

아타우알파가 사로잡혀 있던 건물(왼쪽) "내 손이 닿은 데까지 황금을 가져올 테니, 나를 풀어주시오."(오른쪽)

스코에 쳐들어와 잉카의 여인과 아이 들을 잔인하게 살해했다. 에스파냐 군사들이 도착했을 무렵 잉카 전체는 형제간의 싸움으로 들썩거리고 있었고, 형의 왕권을 빼앗으려는 아타우알파의 행동에 민심이 좋을 리 없었다. 피사로는 아타우알파의 동태를 파악한 뒤 그를 유인하기 위한 계책을 세웠다. 아타우알파에게 만남을 제안한 피사로는 자기 집에 찾아온 손님을 거절하면 안 된다는 잉카의 풍습을 이미 알고 있었다. 아주 호화로운 가마를 타고 아타우알파가 도착하자, 계획대로 피사로 신부는 성경책을 내밀었다. 책을 잡은 아타우알파는 잠깐 살피다가 책을 획 내던지면서, "난 너희들이 내 창고에서 노략질을 일삼을 걸 다 안다"고 말했다. 정복자들의 공식적인 정복 명분이 교리 전파에 있었기 때문에, 피사로는 아타우알파가 성경책을 던진 행동만으로도 그를 사로잡을 핑계를 댈 수 있었다. 이 기회를 틈타 피사로는 미리 매복해있던 군사들에게 "산티아고"라고 외친

다. 이 구호는 에스파냐가 십자군전쟁에서 산티아고 성자의 도움으로 전쟁을 승리로 이끌었다는 믿음에서 비롯된 것인데, 아타우알파를 사로잡았던 그 순간에도 산티아고의 도움이 있었던 것 같다. 결국엔 잉카의 왕을 에스파냐 군인들의 뜻대로 사로잡았으니까 말이다.

카하마르카에선 꼭 가봐야 할 곳이 있는데, 그곳이 바로 아타우알파가 사로잡혀 있었던 방이다. 눈치 빠른 아타우알파는 에스파냐 사람들이 뭘 원하는지를 간파하고 이렇게 제안했다. 벽에 서서 자기 키만큼 이 방에 황금을 가득 채우면 자기를 풀어달라고 흥정을 한 것이다. 피사로는 승낙했고 순식간에 황금이 채워졌다. 그러나 피사로는 약속을 지키지 않았다. 아타우알파는 죽음을 맞이해야만 했다. 당시 황금을 가져오다가 아타우알파가 죽었다는 소식을 들은 사람들은 황금을 매고 산과 밀림으로 숨어들어갔고 그렇게 숨겨진 황금의 양이 엄청나다는 전설도 전해진다. 아마도 이러한 이야기가 와전되어 오늘날까지도 황금사냥에 나서는 엘도라도의 꿈이 계속되고 있는 것은 아닌지……. 그런데 아타우알파를 미끼로 거둬들인 금을 녹였더니, 거기에 포함된 순금의 함유량은 미미했다. 잉카에서는 금세공품을 대량생산하기 위해 청동이나 금과 구리를 섞은 '툼바가'라 부르는 합금을 사용했다. 금을 찾기 위해 혈안이 된 정복자들에게 이 사실은 커다란 분노와 실망을 안겨주었다.

흙으로 쌓은 도시, 찬찬

찬찬이라는 도시를 찾아간 날은 너무나 바빴다. 오전엔 찬찬을, 오후엔 모체를 둘러본다는 야심 찬 계획을 세우고 아침 일찍 버스터미널에 나갔다. 찬찬과 모체는 둘 다 트루히요(페루 북부에 있는 도시)에서 멀지 않은 곳에 있었고, 잘만 하면 하루에 둘러볼 수 있는 코스이기도 했다.

찬찬까지 가는 직행버스는 없었고 그 근처까지 가서 택시를 타든 뭘 타든 알아서 해결해야 했다. 택시를 타고 찬찬에 도착한 시간은 아침 8시였다. 일러도 너무 이른 시간. 이런 곳을 허허벌판이라고 해야 하나. 바싹 말라버린 허연 흙바닥뿐, 색깔이라곤 눈을 씻고 봐도 찾기 힘들었다. 오로지 내가 타고온 택시의 노란색이 눈에 보이는 색깔의 다였다.

찬찬은 12세기에서 14세기 사이에 치무왕국이 세운 도시였다. 치무는 또 어떤 문화인가? 안데스문명에는 너무나 다양한 문화가 있었지만, 일일이 열거하다보면 워낙 가짓수가 많아서 몇몇 개를 빼고는 이름조차 생소하다. 나는 치무를 '잉카에게 함락당한 왕국'으로 기억한다. 치무문화의

앞에는 안데스문화를 치초모 통일한 우아리 문화가 있고, 뒤에는 안데스를 다시 한번 평정한 잉카가 있었다. 알고 보면 치무만큼 우수한 야금 기술과 도시건설을 이룬 문화를 찾아보기 힘든데도 운이 안 따라주었는지, 하필이면 앞뒤로 센 애들이 붙고 말았다.

○○ 줄무늬를 입은 아도베 건축

흙으로 쌓은 도시라더니 정말 그 말 그대로였다. 끝도 없이 기다랗게 이어지는 흙벽에는 찬찬의 디자인이 새겨져 있었는데, 그것은 가로줄무늬였다. 규칙적인 간격의 가로줄무늬 사이를 계단 문양이 지나간다. 계단 문양 안에는 물고기와 새 등의 세련된 동물 문양들이 있다. 찬찬을 가보기 전에 가이드북에서 본 줄무늬 부조 벽면은 디자인 면에서 사람을 압도하는 힘이 있었다. 깔끔하고 간결하고 군더더기 하나 없이 아주 잘빠진 디자인이라고 생각했다. 그런데 막상 그 흙바닥을 걸으면서 바라본 줄무늬의 부조 벽면이 어찌나 끝도 없이 길게 이어졌던지, 그걸 직접 보고는 디자인이 어쩌느니 하는 이야기는 안 나왔다. 평방 14킬로미터에 걸쳐 높이 13미터에 이르는 흙벽이 펼쳐져 있는 그 어마어마한 규모 앞에서, 그저 장대함에 기가 질릴 뿐이었다.

평평한 사막 위에 평평한 흙벽이 세워졌고 그 흙벽에 평평한 부조가 새겨져 있다. 모두가 평평하다. 흙벽에 새겨진 줄무늬나 동물 무늬는 제각기 다른 모양이지만 부조의 높낮이는 모두가 균등하다. 말하자면 겉 표면의 높이나 바닥면의 높이가 일정하다는 것이다. 이런 규칙으로 찬찬의 흙벽은 디자인되었다.

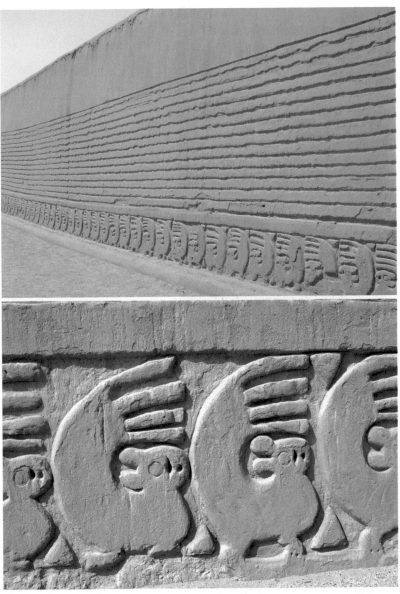

가로줄무늬, 그 아래에 새들이 앉아 있다. 새들은 모두 같아 보이지만 조금씩 모양이 다르다

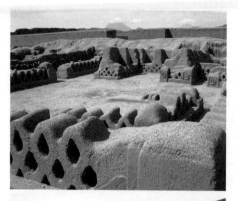

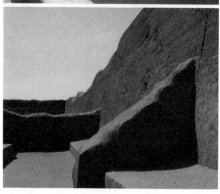

한옥의 격자문 창살처럼 이 사막에도 격자문이 있었다.(위) 이것이 진정 12세기에 지어졌단 말인가. 현대건축에 버금가지 않는 개(가운데) 흙벽의 뒤쪽(아래)

찬찬은 가이드와 대동해야만 들어갈 수 있었다. 에스파냐어로 설명해주는 가이드는 페루 여성치곤 키가 아주 컸다. 큰 키만큼 페루문화에 대한 자부심도 컸다. 그녀에게 흙벽에 반복되어 나타나는 문양들이 몰드 틀을 사용한 것인지를 물어보았다.

"그렇지 않아요. 모두가 수작업한 것이에요."

선뜻 믿기지 않았지만, 자세히 살펴보니 각 문양의 형태는 조금씩 달라보였다. 내가 이렇게 가이드의 설명에 쉽게 동의할 수 없었던 이유는 이 흙벽을 쌓았던 사람들이 도자기를 만들 때는 몰드를 즐겨 사용했기 때문이었다. 표면에 오돌오돌한 땡땡이 무늬의 반복적인 패턴과 식물의 질감을 그대로 찍

272

어내기 위해서는 몰드만큼 좋은 방법이 없었다. 그래서 흙벽의 부조에서 몰드가 사용되지 않았다는 사실은 의외였다. 게다가 손으로 하나하나 만들었는데도 흙벽은 몰드 제작된 도자기처럼 반복·규칙적으로 배열되어 있었다.

○○ 모방에서 예술까지

치무 도자기를 보고 있으면 안데스의 각 문화들이 스쳐지나간다. 치무 이전의 문화가 치무를 통해서 다시금 재현되었기 때문이다. 그렇다고 모방에 머무른 것은 아니었다. 치무 사람들은 자기들이 필요한 부분들을 취합해서 끼워 맞췄지만 그냥 아무데나 붙여놓은 것은 아니었다. 어떤 조형적 표현이 필요한지 판단하고 거기에 어울리는 표현을 끌어왔는데, 이 상황에서 요구되는 것이 디자이너의 감각이었다. 이렇듯 치무 도자기 안으로 모체·우아리·가이나소·레콰이 도자기가 흡수되어 치무의 감각으로 재편성되었다.

그런 탓에 요목조목 따져보면 등자형주구는 모체에서, 까만 재를 입힌 표면은 쿠피니스케에서, 사실주의적인 조각 표현은 모체에서, 회화 장식은 우아리에서 등등의 공식이 만들어

저기 위에 누가 앉아 있는 걸까?

신나. 그럼에도 치무 토기에서 드러나는 치무
만의 강점은 얄미울 정도로 잘빠진 디자인이다.
전형적인 치무 토기는, 등자형주구에 까만 연
기를 쐬고 표면을 반질반질하게 만든
것까지는 모방이라 해도, 구형 몸
통 위에 그은 음각선이나 양옆에
붙어 있는 뿔 모양과 등자형주구
에 장식한 양각 문양을 보면 결코
모방이라 말할 수 없다. 더더욱 주
둥이의 중간에 앉아 있는 작은 원숭이
같은 것은 이제껏 볼 수 없었던 독특한 표
현이다. 강하고 엄격하게 다루어졌던 등자

투미를 쓰고 있는 치무의 도자기

형주구는 원숭이가 새겨짐으로써 다른 이미지를 만들어냈다. 무뚝뚝하던
남자가 여자의 애교에 넘어가는 것 같은 느낌이랄까.

머리 위로 제의용 칼인 반달형 '투미'를 쓰고 있는, 치무 특유의 인물
이 등장하는 도자기도 있다. 안데스 고대문화가 함께 전시되어 있는 박물
관에서 단번에 치무문화의 도자기임을 식별할 수 있을 만큼, 투미는 치무
를 상징하는 물건이다. 쿠스코의 고급스런 귀금속 가게의 쇼윈도에도 황
금으로 세공한 투미가 진열되어 있었다. 치무족의 시조신화를 보면, 투미
가 범상치 않은 물건임을 알 수 있다. 치무 사람들은 네 개의 별에서 내려
온 사람들이라고 하는데, 두 개의 별에서는 귀족이, 나머지 두 개에서는
평민이 내려왔다고 한다. 그리고 그들의 시조신이라 여기는 타카이나모

Tacaynamo가 북쪽의 바다로부터 뗏목을 타고와 치무왕국을 세웠으며 찬찬은 그의 후손들이 살았던 곳이라고 한다. 고인의 영혼이 도착하는 최후의 목적지는 섬인데, 그곳에 다다르면 투미 또는 바다표범이 영혼을 데려간다는 믿음이 있었다. 그런 만큼, 투미는 치무족에겐 더없이 신성한 물건이었음에 틀림없었고 그러기에 수많은 도자기, 직조, 금세공품에 투미를 재현했을 것이다.

흙의 도시, 찬찬을 뒤로 하고 리마 행 버스에 올랐다. 이제 리마로 돌아가 빛나네 집에 맡겨둔 배낭을 찾고 아이들 선물을 사는 일만 남았다. 밤새도록 달리는 캄캄한 버스 안에서 잠깐 일어나 짐칸에 둔 스웨터를 꺼내려는 찰나, 그만 버스가 코너를 돌면서 내 몸은 중심을 잃고 말았다. 정신을 차려보니, 내가 웬 신사양반의 다리 사이에 처박혀 있었다. 그는 자기 다리가 그 자리에 없었더라면 머리를 벽에 부딪쳤을 거라고 몇 번이고 자기 다리를 손바닥으로 치면서 말해주었다. 내 몸은 물론 무의식마저도 긴장의 끈을 놓아버렸나 보다. 그렇게 나는 페루 여행의 끄트머리에 있었다.

정직한 페루미술

●●

쿠스코의 아르마스 광장이 내다보이는 카페 발코니에서 '정직한 페루미술' 이라는 말이 떠올랐다. 스파게티를 주문했는데 손님이 많아 기다리는 시간이 길어졌다. 시간을 보낼 겸 여행 중에 메모한 수첩을 뒤적였다. 에로틱 토우를 보고 나서 '묘사 강박증' 이라고 적어놓은 게 눈에 들어왔다.

어느 날 성행위하는 남녀 토우를 보았는데, 위에 있는 남자의 다리에 가린 여자의 다리를, 굳이 이렇게까지 묘사할 필요가 있을까 싶을 정도로, 도공은 너무나 정직하게 있는 그대로 조각해놓았다. 보이는 대로 조각하려면 서구의 원근법을 적용해 조각해야만 입체감과 동작의 리얼리티를 살릴 수 있었을 텐데, 원근법과는 하등 상관없이 살아온 모체의 도공들이 택한 방법은 있는 그대로를 묘사하는 방법이었다. 어쩌면 눈에 의지한 표현이 아니라 관념에서 나온 표현일 수도 있다. 그런 탓에 남자의 다리 사이로 여자의 다리가 뒤섞여 시각적으로는 혼란스러운 결과를 낳았지만 다리 네 개를 다 묘사해야만 마음이 놓이는 모체의 도공들은 그래야만 만족스

니었을 것이다. 그러니 그들은 '묘사 강박증 환자'였다. 이런 표현은 어린 아이들이 다리 네 개 달린 동물을 그릴 때, 다리 네 개를 일렬로 나란히 그리는 것과 비슷하다. 눈으로 보면 뒤에 있는 게 더 작아 보이니까 뒷다리는 짧게 그리라고 하면 아이들은 절대로 그렇게 보이지 않는다고 반박한다. 아이들이 하는 말이 맞을지도 모르겠다. 그리고 아주 강렬하게 '정직한 페루미술'이라는 문구가 가슴에 확 박혔다.

여행에서 돌아와, 막상 이 글을 쓰기까지는 적지 않은 시간이 걸렸다. 페루미술에 대한 자료를 바닥에 깔아두고 그 위에 페루에서 보고 느낀 감정들을 이입시키는 작업이 생각처럼 쉽지 않았다. 아이들이 학교에 가고 나면 텅 빈 아파트에서 페루를 떠올리며 글을 쓰다가, 생각처럼 풀리지 않을 때면 크루아상과 사과파이를 한 개씩 먹는 습관이 생겼다. 빵을 사러 가면 빵가게 아저씨는 부지런히 몸을 놀려 진열장 유리를 닦고 있거나 행여나 빵에 먼지가 앉을까봐 조심스럽게 청소를 하고 있었다. 어느 사이엔가 부지런한 행동이 참으로 아름답다는 걸 느끼게 되었다.

어느 늦가을 아침에 작은아이의 유치원 버스를 기다리면서 떨어진 낙엽을 집게로 집어 부대자루에 담는 할아버지 환경미화원을 보았다.

"바람이 불면 낙엽이 또 떨어질 텐데, 한꺼번에 치우지 그러세요?"

내 딴에는 할아버지의 노고를 위로한답시고 건넨 말이었는데, 할아버지의 응수는 상당히 철학적이었다.

"그러게 말이에요, 또 떨어질 텐데……."

할아버지의 집게로는 한번에 낙엽 한 잎밖에 주울 수 없었지만 할아버지는 그 다음날도, 그 다음날도 낙엽을 주워 담았다. 끊임없는 움직임,

머리를 굴리지 않는 성실한 움직임이 가슴이 와 닿았다.

할아버지가 쓰던 것과 꼭 같이 생긴 집게를 우연히 어떤 아파트 모델하우스에서 보게 되었다. 방문객들은 입구에서 슬리퍼로 갈아 신어야 했는데, 그 모델하우스에는 방문객들이 벗어놓은 슬리퍼를 기다란 집게로 집어 사람들이 나갈 때 신기 편하도록 간격을 맞춰 정리하는 '정리맨' 이 있었다. 어느 사이엔가, 머리를 굴리지 않고 성실하게 살아가는 사람들을 보면 내가 보아온 '정직한 페루미술' 과도 맞닿는다는 생각이 들었다.

그런데 정직하다는 말은 왠지 재미없고 딱딱하고 고루할 것만 같아 미술에 어울리지 않는 형용사라는 생각이 들기도 한다. 허구나 환상, 때로는 지나친 감정이입으로 인한 과장도 서슴지 않는 게 미술 특유의 매력이기 때문이다. 그럼에도 페루미술에는 거짓이나 꾸밈이 없이 바르고 곧은 마음에서 나온 간절한 정직함이 있었다. 원주민 여성이 부르는 하라위 노랫가락의 꺾어질 듯 꺾이지 않는 고음을 듣고 있노라면, 영화 「서편제」의 송화가 눈이 멀어가면서 부르는 판소리처럼 들리기도 하여 슬프다는 느낌에 눈물이 고인다. 눈물은 이내 콧속으로 역류하여 목구멍을 타고 내려간다. 실컷 울어버리고 나면 모든 고통과 슬픔은 사라져버리겠지만, 끝끝내 그 모든 고통과 슬픔은 하라위 노랫가락의 절규처럼 가슴 속에 남는다. 그런 절박한 심정을 있는 그대로 내보인 것이 페루미술이고, 그런 탓에 그 정직함이 더없이 아름답고 매력적으로 보이기까지 하다.

2007년 봄, 용인에서

유화열

태양의 나라, 땅의 사람들
정직한 페루미술을 찾아서
ⓒ 유화열 2007

초판 인쇄 │ 2007년 4월 26일
초판 발행 │ 2007년 5월 2일

지 은 이 │ 유화열
펴 낸 이 │ 정민영
펴 낸 곳 │ (주)아트북스
출판등록 │ 2001년 5월 18일 제406-2003-057호
책임편집 │ 김윤희, 손희경
디 자 인 │ 최윤미, 김은희

주 소 │ 413-756 경기도 파주시 교하읍 문발리 파주출판도시 513-8
전 화 │ 031-955-7977(편집) / 031-955-8888(관리)
팩 스 │ 031-955-8855
전자우편 │ artbooks21@naver.com

ISBN 978-89-89800-87-3 03600